设计师的
平面广告
色彩搭配手册

卢琳琳 —— 编著

清华大学出版社
北京

内 容 简 介

本书是一本全面介绍平面广告设计的图书，其突出特点是知识易懂、案例趣味、实践性强、发散思维。

本书从学习平面广告设计的基础理论知识入手，循序渐进地为读者呈现一个个精彩实用的知识、技巧、色彩搭配方案、CMYK数值。本书共分为7章，内容分别为平面广告设计的基础知识、认识色彩、平面广告设计的基础色、主题化色彩搭配、平面广告设计的行业分类、平面广告设计的色彩情感、平面广告设计经典技巧。在多个章节中安排了常用主题色、常用色彩搭配、配色速查、色彩点评、推荐色彩搭配等经典模块，丰富本书结构的同时，也增强了其实用性。

本书内容丰富、案例精彩、平面广告设计新颖，适合平面设计、广告设计等专业的初级读者学习使用，也可以作为大中专院校平面设计专业、广告设计专业、培训机构的教材，同时非常适合喜爱平面广告设计的读者作为参考资料阅读。

本书封面贴有清华大学出版社防伪标签，无标签者不得销售。

版权所有，侵权必究。侵权举报电话：010-62782989 13701121933

图书在版编目(CIP)数据

设计师的平面广告色彩搭配手册 / 卢琳琳编著. —北京：清华大学出版社，2020.1
ISBN 978-7-302-54083-0

Ⅰ. ①设… Ⅱ. ①卢… Ⅲ. ①平面广告—广告设计—色彩—手册 Ⅳ. ① J524.3-62

中国版本图书馆 CIP 数据核字 (2019) 第 239169 号

责任编辑：韩宜波
封面设计：杨玉兰
责任校对：吴春华
责任印制：宋　林

出版发行：清华大学出版社
　　　网　　址：http://www.tup.com.cn, http://www.wqbook.com
　　　地　　址：北京清华大学学研大厦 A 座　　　邮　编：100084
　　　社 总 机：010-62770175　　　邮　购：010-62786544
　　　投稿与读者服务：010-62776969, c-service@tup.tsinghua.edu.cn
　　　质 量 反 馈：010-62772015, zhiliang@tup.tsinghua.edu.cn

印 装 者：涿州汇美亿浓印刷有限公司
经　　销：全国新华书店
开　　本：185mm×210mm　　　印　张：9.2　　　字　数：276 千字
版　　次：2020 年 1 月第 1 版　　　印　次：2020 年 1 月第 1 次印刷
定　　价：69.80 元

产品编号：082866-01

PREFACE 前言

本书是从基础理论到高级进阶实战的平面广告设计类图书，以配色为出发点，讲述平面广告设计中配色的应用。书中包含了平面广告设计中必学的基础知识及经典技巧。本书不仅有理论知识和精彩案例赏析，还有大量的色彩搭配方案、精确的CMYK色彩数值，让读者既可以赏析，又可作为工作案头的素材书籍。

本书共分7章，具体安排如下。

第1章为平面广告设计的基础知识，介绍平面广告设计的概念、平面设计构成元素，是最简单、最基础的原理部分。

第2章为认识色彩，包括色相、明度、纯度，主色、辅助色、点缀色，色相对比，色彩的距离，色彩的面积，色彩的冷暖。

第3章为平面广告设计的基础色，包括红色、橙色、黄色、绿色、青色、蓝色、紫色、黑白灰。

第4章为主题化色彩搭配，包括自然主题、季节主题、节庆主题、人口主题、艺术主题。

第5章为平面广告设计的行业分类，包括服装平面广告设计、食品平面广告设计、化妆品平面广告设计、电子产品平面广告设计、日用品平面广告设计、房地产平面广告设计、旅游平面广告设计、医药品平面广告设计、文娱平面广告设计、汽车平面广告设计、奢侈品平面广告设计、教育平面广告设计、箱包平面广告设计、烟酒平面广告设计、珠宝首饰类平面广告设计。

第6章为平面广告设计的色彩情感，包括清爽、浪漫、热情、纯净、美味、活力、梦幻、科技、复古、简朴、神秘、沉闷、生机、柔和、奢华。

第7章为平面广告设计的经典技巧，精选了18个设计技巧进行介绍。

本书特色如下。

- **轻鉴赏，重实践。**
 鉴赏类书只能看，看完自己还是设计不好，本书则不同，增加了多个动手的模块，让读者边看、边学、边练。
- **章节安排合理，易吸收。**
 第1~3章主要讲解平面广告设计的基本知识、基础色；第4~6章介绍主题化色彩搭配、平面广告设计的行业分类、平面广告设计的色彩情感，第7章以轻松的方式介绍18个设计技巧。
- **设计师编写，写给设计师看。**
 针对性强，而且知道读者的需求。
- **模块超丰富。**
 常用主题色、常用色彩搭配、配色速查、色彩点评、推荐色彩搭配在本书都能找到，一次性满足读者的求知欲。
- **本书是系列图书中的一本。**
 在本系列图书中，读者不仅能系统学习平面广告设计的基本知识，而且有更多的设计专业知识供读者选择。

编者希望通过对知识的归纳总结、趣味的模块讲解，打开读者的思路，避免一味地照搬书本内容，推动读者必须自行多做尝试、多理解，增强动脑、动手的能力。希望通过本书可以激发读者的学习兴趣，开启设计的大门，帮助您迈出第一步，圆您一个设计师的梦！

本书由淄博职业学院的卢琳琳编著，其他参与编写的人员还有董辅川、王萍、李芳、孙晓军、杨宗香。

由于作者水平有限，书中难免存在错误和不妥之处，敬请广大读者批评和指出。

编　者

CONTENTS 目录

第1章
平面广告设计的基础知识

1.1	平面广告设计的概念	002
1.2	平面设计构成元素	003
	1.2.1 色彩	004
	1.2.2 构图	007
	1.2.3 文字	009
	1.2.4 创意	011

第2章
认识色彩

2.1	色相、明度、纯度	013
2.2	主色、辅色、点缀色	014
	2.2.1 主色	014
	2.2.2 辅助色	015
	2.2.3 点缀色	016
2.3	色相对比	017
	2.3.1 同类色对比	017
	2.3.2 邻近色对比	018
	2.3.3 类似色对比	019
	2.3.4 对比色对比	020
	2.3.5 互补色对比	021
2.4	色彩的距离	022
2.5	色彩的面积	023
2.6	色彩的冷暖	024

第3章
平面广告设计的基础色

3.1	红色	026
	3.1.1 认识红色	026
	3.1.2 红色搭配	027
3.2	橙色	029
	3.2.1 认识橙色	029
	3.2.2 橙色搭配	030
3.3	黄色	032
	3.3.1 认识黄色	032
	3.3.2 黄色搭配	033
3.4	绿色	035
	3.4.1 认识绿色	035
	3.4.2 绿色搭配	036
3.5	青色	038
	3.5.1 认识青色	038
	3.5.2 青色搭配	039
3.6	蓝色	041
	3.6.1 认识蓝色	041
	3.6.2 蓝色搭配	042
3.7	紫色	044
	3.7.1 认识紫色	044
	3.7.2 紫色搭配	045
3.8	黑、白、灰	047
	3.8.1 认识黑、白、灰	047
	3.8.2 黑、白、灰搭配	048

第4章
主题化色彩搭配

4.1	自然主题	051
	4.1.1 晨曦	051
	4.1.2 正午	053
	4.1.3 黄昏	055
	4.1.4 夜晚	057
4.2	季节主题	059
	4.2.1 春季	059
	4.2.2 夏季	061
	4.2.3 秋季	063
	4.2.4 冬季	065
4.3	节庆主题	067
	4.3.1 春节	067
	4.3.2 圣诞	069
4.4	人口主题	071
	4.4.1 女性	071
	4.4.2 男性	073
	4.4.3 儿童	075
	4.4.4 青年	077
	4.4.5 老人	079
4.5	艺术主题	081
	4.5.1 水墨丹青	081
	4.5.2 波普	083
	4.5.3 印象派	085
	4.5.4 莫兰迪色	087
	4.5.5 和风	089
	4.5.6 哥特	091

目录
―
V

第5章
平面广告设计的行业分类

5.1	服装平面广告设计	094
5.2	食品平面广告设计	096
5.3	化妆品平面广告设计	098
5.4	电子产品平面广告设计	100
5.5	日用品平面广告设计	102
5.6	房地产平面广告设计	104
5.7	旅游平面广告设计	106
5.8	医药品平面广告设计	108
5.9	文娱平面广告设计	110
5.10	汽车平面广告设计	112
5.11	奢侈品平面广告设计	114
5.12	教育平面广告设计	116
5.13	箱包平面广告设计	118
5.14	烟酒平面广告设计	120
5.15	珠宝首饰类平面广告设计	122

第6章
平面广告设计的色彩情感

6.1	清爽	125
6.2	浪漫	127
6.3	热情	129
6.4	纯净	131
6.5	美味	133
6.6	活力	135
6.7	梦幻	137
6.8	科技	139
6.9	复古	141
6.10	简朴	143
6.11	神秘	145
6.12	沉闷	147
6.13	生机	149
6.14	柔和	151
6.15	奢华	153

第 7 章
平面广告设计的经典技巧

7.1	大胆留白	156
7.2	利用色彩突出对比	157
7.3	通过置换物象赋予新的含义	158
7.4	放大与缩小产生夸张作用	159
7.5	利用重组拼合调整元素原始形象	160
7.6	开拓思维,使画面趣味性十足	161
7.7	巧妙搭配多种色彩	162
7.8	色彩节奏与韵律感的运用	163
7.9	巧妙地将色彩进行调和与运用	164
7.10	利用行动号召力增强海报宣传效果	165
7.11	巧妙使用形状进行构图	166
7.12	使用3D元素增强画面空间感	167
7.13	巧妙运用字体排列	168
7.14	巧妙运用色彩对比	169
7.15	负空间的巧妙运用	170
7.16	少即是多原则	171
7.17	将文字图形化,打造视觉亮点	172
7.18	运用对称平衡画面	173

第1章
平面广告设计的基础知识

平面设计也称为视觉传达设计,是一切设计的基础。平面广告设计是平面设计中应用领域广泛的设计类型。其特点如下。

➤ 创意:将两个或两个以上元素重新组合,形成一个新的主体,并赋予它较强的视觉冲击力。

➤ 构图:构图是平面设计中的造型艺术,常用的构图有垂直构图、平衡构图、放射性构图、三角形构图等。

➤ 文字:文字在平面设计中有着举足轻重的地位。不同的字体、字号、字形表达出不同的象征意义,并通过这种多变的形象来直观地传递作品的主旨和作者的思想。

1.1 平面广告设计的概念

平面广告设计是传递信息的一种方式,是通过色彩、构图、文字和创意表达作品、传递主旨内涵的艺术。平面广告设计除了向消费者传达广告基本信息和理念,还需要在视觉上传递出震撼的、美的、趣味的、新奇的感受。

优秀平面广告设计的标准如下。

- 功能:平面广告设计的首要标准是功能性,绝不能因为追求美观而忽视功能,要让观者可以阅读并理解它,清晰地将信息进行传达。
- 美观性:一个好的设计作品要给人以美的享受,它与观者的生理和心理反应密切相关,起着画龙点睛的作用。
- 聚焦:所谓"聚焦"便是要突出作品的核心,将画面中最重要的内容进行突出,通过清晰的视觉表达将这一信息传递出去。

1.2 平面设计构成元素

平面设计的主要构成元素为色彩、构图、文字以及创意，熟练地掌握与运用构成元素能够更有效地传达设计的意图，表达设计的主题和构思理念，升华画面的整体价值。

特点

- 色彩元素：观者对于一幅作品的第一印象便来源于画面中的色彩，具有迅速诉诸感觉的作用，色彩的艳丽、典雅、灰暗等感觉影响着消费者对于作品的注意力。
- 构图元素：通过合理的构图，表达出作品的节奏和韵律。
- 文字元素：文字的排列组合、字体字号的选择和运用直接影响着版面的视觉传达效果，赋予版面审美价值。
- 创意元素：作品中的创意元素会将整个画面以更生动、新颖的形式呈现，能为作品带来出其不意的效果。

1.2.1 色彩

人们生活在一个五彩斑斓的世界里，对它的关注自然不会少。在平面设计中，色彩也同样很关键，它是提高设计水准的必要因素，有时它给人的第一印象会强于结构线条和轮廓的表现力，所以色彩在平面设计中具有重中之重的作用。合理搭配色彩是提升平面设计关注力最有力的一种方法。

运用色彩注意事项

- 色彩与平面设计的关系：色彩与平面设计的关系相辅相成。恰当地利用色彩在平面设计作品中的完美呈现，不仅可以给人以强烈的视觉冲击力，让人对作品印象深刻，还可以在一定程度上增强设计作品的层次。
- 色彩在平面设计中所占的比重：只有把握好色彩与色彩之间的对比，才能更好地为欣赏者传达重要的信息与寓意，使欣赏者能够快速找到一幅设计作品的重点。
- 色彩在平面设计中的搭配原则：色彩在平面设计中的正确搭配，不仅是只有艺术感观就可以的，这其中还需要遵循一定的规律，应充分考虑欣赏者的心理变化。合理运用色彩搭配，使得画面更具情感。

常见的平面广告色彩系列如下。

- 食品广告通常选用鲜艳明亮的颜色,突出食品的美味,从而吸引观者味蕾。(红色、橙色、黄色、绿色)

- 安全类广告一般用色简洁,避免过于花哨,给人以单纯、明快的视觉印象,从而体现作品散发的安全感,以稳定的用色打动观众。(蓝色、绿色、灰色)

 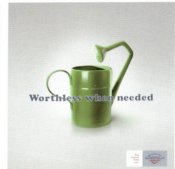

- 热情感的平面广告设计所涉及的行业比较广,它的感染力较强,带给人亲切、舒适的感觉。(橙色、红色、黄色)

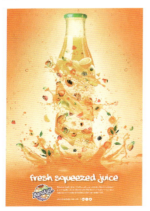

■ 环保广告具有强大的公益宣传效果，能够带动人们的保护意识，具有较强的突出性，可以促进人与自然和谐发展。（蓝色、绿色）

■ 科技类广告中丰富用色的层次感可以使画面强调严谨、稳重的同时更加生动、活泼，只需稍加注意用色的比例、侧重即可。（灰色、白色、蓝色）

■ 浪漫类广告往往很受女生的欢迎，情侣、恋爱中的人同样是这种风格的受众群体，富有诗意又充满幻想。（紫色、粉色、玫红色、蓝色）

1.2.2 构图

要想学好平面广告设计,首先应确定作品的风格,然后考虑采取哪种构图方式最合理,更容易清晰表达作品的内涵。

平面广告设计的构图方式有以下几种。

1. 三角形构图

三角形构图,给人坚实、稳定、向上的感觉。

2. 十字形构图

十字形是一条竖线与一条水平横线的垂直交叉。无论交叉的倾斜度如何变化,画面给人的第一印象是视觉中心始终都会集中在十字的交叉点上。

3. 曲线构图

构图所包含的曲线可分为规则形曲线和不规则曲线。它象征着柔和、浪漫,带给人一种非

常优美的感觉。在设计中曲线的应用非常广泛，表现手法也多种多样，可以运用对角式曲线构图、S式曲线构图、横式曲线构图、竖式曲线构图等。

4. 九宫格构图

九宫格构图通俗来讲就是把一幅画面划分为9个相等的矩形，在中心块上四个角的点，用任意一点的位置来安排主体位置，常用2:3、3:5、5:8等近似值的比例关系进行构图，来确定主体的位置，这种比例也称黄金分割法。

5. 对角线构图

画面中各元素连接在一起所形成的对角关系，使画面产生了极强的动势，表现出纵深的效果。其透视也会使整体变成斜线，引导人们的视线到画面深处，给人不稳定的视觉感受，容易引起视觉关注。

6. V字形构图

V字形构图是富有变化的一种构图方法，正V字形构图一般用在前景中，作为前景的框式结构来突出主体，主要变化是，在方向的安排上或倒放或横放，但无论怎么放，其交合点必须是向心的，很容易产生稳定感。

1.2.3 文字

字体设计既可以在广告中成为广告的附属设计，起到解释、说明的作用，又可独立成为设计的主体。合理的文字会达到增强视觉传达的效果，提高广告中版面审美的诉求。

功能

- 能够起到引导消费的作用。
- 表达海报的思想与情感。
- 运用文字的表达增强宣传效果。

平面广告中文字要素的特点可分为以下几种。

1. 可识别性

不论是中文字体还是英文字体，可识别性是对字体设计最基本的要求，字体的主要功能就是在视觉传递的过程中对受众表达广告中的创作意图和信息。清晰、易懂的设计手法才是字体设计

在广告中的诉求，不要为了设计而设计。

2.独一性

根据平面广告设计中作品所要表达的主题，利用文字的外部形态和韵律在不喧宾夺主的前提下突出字体设计的个性，创造出与主题相一致的特色字体，更加重了设计者意图的表达。

3.统一性

字体的设计要和广告作品的风格相一致，不能脱离作品本身，更不能相冲突。不要纷繁杂乱，干扰正常阅读，把广告本身想要表述的旨意用事实勾画出来，使受众直观地去理解。

1.2.4 创意

　　创意是一个优秀作品必备的闪光点,通过联想与想象将画面进行调整,使用艺术手法进行修饰,就是将现有的知识进行结合与渗透,进而形成更巧妙、更有创意的思维方式,极具创意的平面广告设计非常易于传播。

平面设计的主要创意方法

　　情感共鸣法。可传达人们的思想、情感和信息,是情感符号的载体,同时也是与大众进行情感沟通的桥梁,能让人们产生丰富的想象,达到加大广告宣传力度的目的。

　　固有刺激法。是将本产品的特色与消费者的需求完美地结合。一般情况下,从产品出发去寻找消费者心中对应的兴趣点,汲取内心的激情,即认为产品中必然包含消费者感兴趣的东西。

第2章
认识色彩

色彩是由光引起，由三原色构成，在太阳光分解下可显现红、橙、黄、绿、青、蓝、紫等色彩。它在平面设计中的重要程度不言而喻，可以吸引观者的注意力，抒发人的情感，通过各种颜色的搭配调和，还会使特定的群体有一定的搭配喜好，比如，儿童广告多以鲜艳明亮的色调为主、女性化妆品会以典雅高贵的色调呈现，而老年用品广告则会选择厚重、柔和的颜色，所以说掌握好色彩搭配是广告设计中的关键环节。

红——750~620nm

橙——620~590nm

黄——590~570nm

绿——570~495nm

青——495~476nm

蓝——475~450nm

紫——450~380nm

2.1 色相、明度、纯度

色相是色彩的首要特征,由原色、间色、复色构成,指色彩的基本相貌。从光学意义上讲,色相的差别是由光波的长短所决定。

- 任何黑白灰以外的颜色都有色相。
- 色彩的成分越多,它的色相就越不鲜明。
- 日光通过三棱镜可分解出红、橙、黄、绿、青、紫6种色相。

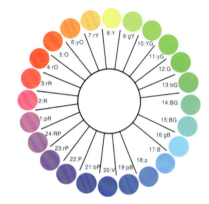

明度是指色彩的明亮程度,是彩色和非彩色的共有属性,通常用0~100%的百分比来度量。

- 蓝色里不断加黑色,明度就会越来越低,而低明度的暗色调,会给人一种沉着、厚重、忠实的感觉。
- 蓝色里不断加白色,明度就会越来越高,而高明度的亮色调,会给人一种清新、明快、华美的感觉。
- 在加色的过程中,中间的颜色明度是比较适中的,而这种中明度色调会给人一种安逸、柔和、高雅的感觉。

纯度是指色彩中所含有色成分的比例,比例越大,纯度越高,同时也称为色彩的彩度。

- 高纯度的颜色会产生强烈、鲜明、生动的感觉。
- 中纯度的颜色会产生适当、温和、平静的感觉。
- 低纯度的颜色会产生一种细腻、雅致、朦胧的感觉。

2.2 主色、辅色、点缀色

主色、辅助色、点缀色是平面广告设计中不可缺少的构成元素，主色决定着平面广告设计中的主基调，而辅助色和点缀色都将围绕主色展开设计。

2.2.1 主色

主色好比人的面貌，是区分人与人的重要因素，担任平面广告设计的主角，占据平面广告的大部分面积，对整个平面广告设计起着决定性的作用。

该款广告设计以黄绿色为主色，提升画面整体亮度，使用褐色与蓝黑色作为辅助色，使整体画面感觉更加均衡；最后将小面积的白色与柠檬黄应用于画面中加以点缀，增添画面的生机与活力，起到画龙点睛的作用。

推荐配色方案

CMYK: 35,2,93,0　　CMYK: 66,73,100,47
CMYK: 85,78,77,61　CMYK: 9,5,85,0

CMYK: 38,7,91,0　　CMYK: 66,74,100,47
CMYK: 88,84,84,74　CMYK: 13,9,83,0

CMYK: 30,0,86,0　　CMYK: 53,0,99,0
CMYK: 0,0,0,0　　　CMYK: 66,72,100,44

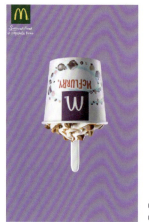

这是一款麦当劳冰激凌广告设计。倒放的冰激凌足够引起观者注意，呈现一种新奇之感。同时画面以木槿紫作主色调，白色为辅色调，并加以黄色和红色作为点缀色进行调和，给人以优雅、神秘的视觉感受。

推荐配色方案

CMYK: 47,65,4,0　　CMYK: 78,100,51,22
CMYK: 84,51,100,17　CMYK: 13,25,89,0

CMYK: 47,45,4,0　　CMYK: 6,5,5,0
CMYK: 8,20,88,0　　CMYK: 18,97,72,0

CMYK: 10,7,7,0　　　CMYK: 46,79,94,11
CMYK: 41,63,0,0　　CMYK: 17,87,65,0

2.2.2 辅助色

辅助色在平面广告中的面积仅次于主色，最主要的作用就是突出主色以及更好地体现主色的优点，具有补充、辅助的作用。

这是一款扁平化风格的快餐广告设计。将汉堡放大，与较小的汽车形成体积上的对比。画面以棕色为主色，橙色为辅助色，能够促进人们的食欲，给人一种香甜、亲近的感觉。

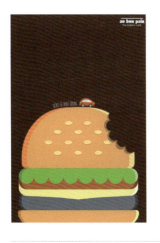

CMYK：60,81,88,43
CMYK：12,51,74,0
CMYK：57,11,96,0
CMYK：25,96,100,0

推荐配色方案

CMYK：8,50,74,0　　CMYK：7,5,63,0
CMYK：55,5,97,0　　CMYK：45,86,100,13

CMYK：59,81,88,43　CMYK：67,59,49,2
CMYK：8,50,74,0　　CMYK：4,20,62,0

这是一款咖啡的平面广告设计。画面以灰菊色为主色，咖啡色为辅助色，并用咖啡豆和沏好的咖啡组成一个猫头鹰形状，呈现在画面中心位置，寓意会给人充沛的精力，从而给观者带来更多的想象空间。

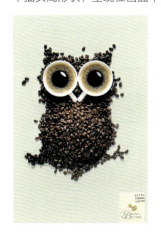

CMYK：15,10,25,0
CMYK：62,78,78,40
CMYK：3,3,7,0

推荐配色方案

CMYK：60,77,86,37　CMYK：91,87,87,78
CMYK：35,47,64,0　　CMYK：15,10,25,0

CMYK：68,73,78,39　CMYK：45,58,80,2
CMYK：2,2,6,0　　　CMYK：39,57,56,0

2.2.3　点缀色

　　点缀色主要起到衬托主色调及承接辅助色的作用，通常在整体平面广告设计中占据很少一部分。点缀色在整体设计中具有至关重要的作用，能够为主色与辅助色搭配做到很好的诠释，能够使整体设计更加完善、具体，丰富整体平面广告设计的内涵细节。

　　这是一款饼干的平面广告设计。画面采用粉绿色作为主色，黑白色作为辅助色，并搭配小面积的淡粉色作点缀，仿佛带领观者来到空气清新的野外和朋友们一起郊游，营造出生机勃勃、春意盎然的气氛。

CMYK：78,18,67,0
CMYK：49,2,33,0
CMYK：92,87,88,79
CMYK：4,53,4,0

推荐配色方案

CMYK：71,0,56,0　　CMYK：0,0,1,0
CMYK：89,84,85,75　CMYK：6,53,5,0

CMYK：88,49,81,11　CMYK：0,37,1,0
CMYK：49,2,33,0　　CMYK：15,11,11,0

　　这是一幅关于动画电影主题字体的宣传广告。文字直击电影的主题，可让观众以更直接的方式了解电影。图中以江户紫为主色调，鲜黄色为点缀色，给观者一种青春、洒脱的印象。

CMYK：79,85,40,0
CMYK：1,1,9,0
CMYK：7,7,74,0

推荐配色方案

CMYK：96,100,62,47　CMYK：41,53,5,0
CMYK：5,8,25,0　　　CMYK：10,10,80,0

CMYK：30,43,0,0　CMYK：7,7,73,0
CMYK：61,9,56,0　CMYK：94,100,45,2

2.3 色相对比

　　色相对比是两种以上的色彩搭配时，由于色相差别而形成的一种色彩对比效果，其色彩对比强度取决于色相之间在色环上的角度，角度越小，对比相对越弱。要注意根据两种颜色在色相环内相隔的角度定义是哪种对比类型，定义是比较模糊的，比如15°为同类色对比、30°为邻近色对比，那么20°就很难定义，所以概念不应死记硬背，要多理解。其实20°色相对比与30°或15°的区别都不算大，色彩感受非常接近。

2.3.1 同类色对比

- 同类色对比是指在24色色相环中，色相环内相隔15°左右的两种颜色。
- 同类色对比较弱，给人的感觉是单纯、柔和的，无论总体色相倾向是否鲜明，整体的色彩基调都容易统一协调。

　　这是一款关于减肥的广告设计。以水面为分界线，人物在水面上下的胖瘦形成鲜明的对比，使画面具有趣味性，周围的孔雀蓝色调与人物内衣的宝石蓝进行交织，使整个画面洋溢着清新、明朗的气息。

CMYK: 56,24,17,0　CMYK: 100,95,51,23
CMYK: 13,14,17,0　CMYK: 33,78,48,0

　　这是一款棒棒糖的广告设计。背景中不同明度的绿色给人以轻快、灵动的视觉效果，主体元素中叶绿色棒棒糖与整体画面色调和谐，相互统一，使整个广告富有生机感、童趣。

CMYK: 68,35,100,0　CMYK: 46,24,87,0
CMYK: 16,12,39,0

2.3.2 邻近色对比

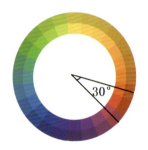

- 邻近色是在色相环内相隔30°左右的两种颜色，且两种颜色组合搭配在一起，会让整体画面具有协调统一的效果。
- 红、橙、黄以及蓝、绿、紫都分别属于邻近色的范围。

该款广告采用了倾斜型的布局方式，造成版面强烈的动感和不稳定性，而浅蓝色的背景柔和、淡雅，起到了很好的调和作用，与群青色剪影融合，营造出高贵、性感的氛围。白色的文字醒目而突出，达到使画面平衡、稳定的效果。

CMYK: 53,42,7,0　　CMYK: 100,91,29,0
CMYK: 8,6,6,0　　　CMYK: 39,92,89,4

这是一款宠物护理的创意广告。整体背景中的驼色与主体元素的重褐色搭配，具有稳定、舒适的特性，画面十分和谐，给人以舒适、柔和的视觉效果，更具亲和力，拉近了与消费者之间的距离。

CMYK: 30,29,39,0　CMYK: 46,62,76,3
CMYK: 5,5,7,0

2.3.3 类似色对比

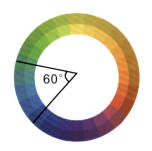

- 在色相环内相隔60°左右的颜色为类似色对比。
- 红和橙，黄和绿等均为类似色。
- 由于类似色的色相对比不强，给人一种舒适、温馨、和谐而不单调的感觉。

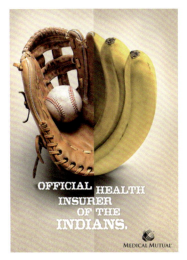

这是一款创意广告设计。画面使用类似色，给人一种时尚、自然的视觉感，并将棒球手套与香蕉进行有机结合，起到锦上添花的作用，能有效地吸引观者目光。

CMYK: 14,24,34,0　　CMYK: 22,65,76,0
CMYK: 12,13,72,0　　CMYK: 6,6,10,0

这是一款纯天然果汁的广告设计，黄色与绿色搭配，提升画面明度，散发着活泼开朗的气息，简单流畅的黑色手绘线条使画面更加清新鲜活，易博得人们的目光。

CMYK: 8,7,16,0　　CMYK: 13,17,81,0
CMYK: 60,17,82,0

2.3.4 对比色对比

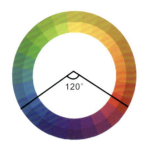

- 当两种或两种以上色相之间的色彩处于色相环内相隔120°，甚至小于150°的范围时，属于对比色关系。
- 橙与紫、红与蓝等色组，对比色给人一种强烈、明快、醒目、具有冲击力的感觉，容易引起视觉疲劳和精神亢奋。

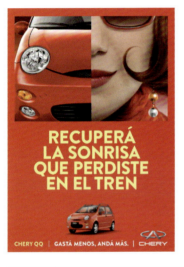

这是一款汽车广告设计。画面符合人们由上到下的观看习惯，以红色作为主色，搭配黄色文字，给人以热烈、激昂的视觉感受，并将汽车与人物进行拼接结合，使整体画面散透着一种时尚感，与该款汽车年轻的主题相合符。

CMYK：24,98,92,0　CMYK：18,28,27,0
CMYK：11,4,57,0

这是一款薯片的广告设计。以水青色为背景与薯片的红色包装形成强烈对比，在增强版面视觉冲击力的同时大大增强空间感，给人一种亮丽、醒目的印象。

CMYK：71,7,34,0　CMYK：18,94,78,0
CMYK：16,17,75,0

2.3.5 互补色对比

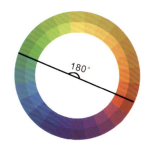

- 在色相环中相隔180°左右为互补色。这样的色彩搭配可以产生最强烈的刺激效果,对人的视觉具有最强的吸引力。
- 其效果最强烈、刺激,属于最强对比,如红与绿、黄与紫、蓝与橙。

该款广告设计采用涂鸦的形式进行,塑造出具有立体感的视觉效果。图中采用洋红色作为主色,加以纯度较高的黄绿色作为辅助色,给画面增添活跃气息。

CMYK: 17,95,26,0　　CMYK: 57,10,97,0
CMYK: 0,0,0,0　　　CMYK: 84,95,65,54

该款作品是以插画的手法制作而成,充满设计感,而背景色选用阳橙色,与主题元素中的石青色形成对比,整体画面亮丽、鲜明、生动。

CMYK: 13,54,88,0　　CMYK: 80,38,38,0
CMYK: 13,10,12,0

2.4 色彩的距离

　　色彩的距离可以使人感觉进退、凹凸、远近的不同，一般暖色系和明度高的色彩具有前进、凸出、接近的效果，而冷色系和明度较低的色彩则具有后退、凹进、远离的效果。在平面广告中，常利用色彩的这些特点来改变空间的大小和高低。

　　该款设计运用重心式构图，文字编排在版面的上下两端，意在起到说明主题的作用。前方的橙色系主体元素呈现一种凸起效果，而后方的灰色背景稳重而低调，大大增强了画面的空间感和立体结构性。

CMYK：28,26,28,0　　CMYK：22,39,59,0
CMYK：43,86,95,8　　CMYK：73,69,67,28

2.5　色彩的面积

　　色彩的面积是指在同一画面中因颜色所占面积大小产生的色相、明度、纯度等画面效果。色彩面积的大小会影响观众的情绪反应，当强弱不同的色彩并置在一起的时候，若想看到较为均衡的画面效果，可以通过调整色彩的面积大小来达到目的。

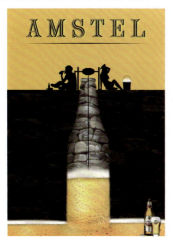

　　该款广告中人物与后方的不规则气球均使用粉红色，流露出一种雅致、尊贵的气息。背景使用大量灰色，使版面简洁生动，给人一种时尚、前卫而富有科技感的视觉效果。

CMYK：49,38,34,0　　CMYK：19,72,16,0

2.6 色彩的冷暖

色彩的冷暖是相互依存的两个方面。一般而言，暖色光使物体受光部分色彩变暖，背光部分则相对呈现冷光倾向。冷色光刚好与其相反。例如，红、橙、黄通常使人联想到丰收的果实和火热的太阳，因此有温暖的感觉，称之为暖色；蓝色、青色常使人联想到蔚蓝的天空和广阔的大海，有冷静、沉着之感，因此称之为冷色。

这是一款果汁的广告设计。图中主体色调为橙色，结合背景中的蓝色天空，使整体版面冷暖均衡。加上饮料底部的冰块，使该饮料呈现出劲爽、冰凉的视觉印象。仿佛在烈日炎炎的夏天同样可以有清爽、解渴的感觉。

CMYK: 67,32,23,0　CMYK: 12,57,85,0
CMYK: 69,38,100,1　CMYK: 2,7,10,0

第3章
平面广告设计的基础色

平面广告设计的基础色分为红、橙、黄、绿、青、蓝、紫、黑、白、灰。各种色彩都有着属于自己的特点,给人的感觉也都各不相同,有的会让人兴奋、有的会让人忧伤、有的会让人感到充满活力,还有的则会让人感到神秘莫测。合理应用和搭配色彩,可以令平面广告设计更能与消费者产生心理互动。

➤ 色彩是结合生活、生产,经过提炼、夸张、概括出来的,它能与消费者迅速产生共鸣,并且不同的色彩有着不同的启发和暗示。多数情况下可以促进产品的消费与推广,使人们对生活中事物外表的感受不再单调。

➤ 色彩的应用丰富了人们的生活,恰当的色彩具有美化和装饰作用,是信息传递方式中最有吸引力的宣传设计手法。

➤ 不同的色彩可以互相调配,无限可能的颜色调配构成了平面广告配色的丰富变化。对平面广告的视觉效应及广告效果而言,平面广告色彩的应用应重点考虑色相、明度、纯度之间的调和与搭配。

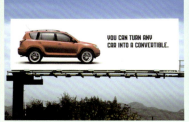

3.1 红色

3.1.1 认识红色

红色：红色是最引人注目的颜色，提到红色，常让人联想到燃烧的火焰、涌动的血液、诱人的舞会、香甜的草莓……无论与什么颜色一起搭配，都会显得格外抢眼，它具有超强的表现力，抒发的情感较浓厚，是广告中常用的颜色之一。

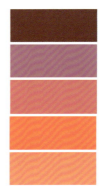

洋红
RGB=207,0,112
CMYK=24,98,29,0

鲜红
RGB=216,0,15
CMYK=19,100,100,0

鲑红
RGB=242,155,135
CMYK=5,51,41,0

威尼斯红
RGB=200,8,21
CMYK=28,100,100,0

胭脂红
RGB=215,0,64
CMYK=19,100,69,0

山茶红
RGB=220,91,111
CMYK=17,77,43,0

壳黄红
RGB=248,198,181
CMYK=3,31,26,0

宝石红
RGB=200,8,82
CMYK=28,100,54,0

玫瑰红
RGB=230,28,100
CMYK=11,94,40,0

浅玫瑰红
RGB=238,134,154
CMYK=8,60,24,0

浅粉红
RGB=252,229,223
CMYK=1,15,11,0

灰玫红
RGB=194,115,127
CMYK=30,65,39,0

朱红
RGB=233,71,41
CMYK=9,85,86,0

火鹤红
RGB=245,178,178
CMYK=4,41,22,0

勃艮第酒红
RGB=102,25,45
CMYK=56,98,75,37

优品紫红
RGB=225,152,192
CMYK=14,51,5,0

3.1.2 红色搭配

色彩调性： 甜美、激情、热血、火焰、兴奋、敌对、警示。

常用主题色：

CMYK:9,85,86,0　　CMYK:11,94,40,0　　CMYK:24,98,29,0　　CMYK:30,65,39,0　　CMYK:4,41,22,0　　CMYK:56,98,75,37

常用色彩搭配

CMYK: 11,66,4,0　　　　CMYK: 25,58,0,0　　　　CMYK: 33,31,7,0　　　CMYK: 3,82,23,0
CMYK: 52,99,40,1　　　CMYK: 79,96,74,67　　　CMYK: 3,47,16,0　　　CMYK: 7,62,52,0

玫瑰红色搭配深洋红色，呈现出娇艳、华丽的视觉效果，是一种适用于表现女性产品的配色。　　朱红有时会使人产生浮躁心理，因此在搭配时选择无颜色的黑色，可适当缓解鲜艳色彩产生的刺激感。　　灰玫红色搭配火鹤红，色彩纯度较低，使画面节奏感缓慢，常留给人轻松、平和的印象。　　同类色配色中勃艮第酒红搭配鲑红，颜色层次分明，效果明显，既能引起观者注意，又不会产生炫目感。

配色速查

| 热血 | 甜美 | 激情 | 警示 |

CMYK: 24,98,29,0　　　CMYK: 4,41,22,0　　　　CMYK: 11,94,40,0　　　CMYK: 30,65,39,0
CMYK: 69,86,0,0　　　 CMYK: 3,15,0,0　　　　　CMYK: 8,55,18,0　　　 CMYK: 53,74,100,21
CMYK: 44,100,84,11　　CMYK: 7,39,0,0　　　　　CMYK: 35,51,0,0　　　 CMYK: 11,25,68,0
CMYK: 0,33,16,0　　　 CMYK: 27,65,20,0　　　　CMYK: 77,78,75,54　　 CMYK: 4,20,10,0

这是一款麦当劳品牌的单立柱广告设计。画面中仅使用"金拱门"一角作为图案装饰，简洁明了，足以给观者留下深刻印象。使用了经典的类似色搭配（红+橙），美味感十足。

广告中的白色文字意在说明"不要错过我们"，活跃了气氛，让广告更加俏皮、可爱。

色彩点评

- 画面选用红色作为背景，刺激了人的感官神经，挑逗观者味蕾，给人丰盛、美味的感受。
- 使用金色作为字母"M"的颜色，让人联想到金灿灿的炸鸡和香脆的薯条，使广告更具感染力。

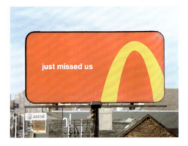

CMYK: 14,94,85,0　　CMYK: 15,13,84,0
CMYK: 0,0,0,0

推荐色彩搭配

C: 12	C: 21	C: 0	C: 52
M: 30	M: 99	M: 0	M: 100
Y: 85	Y: 100	Y: 0	Y: 100
K: 0	K: 0	K: 0	K: 34

C: 28	C: 9	C: 23	C: 53
M: 75	M: 86	M: 0	M: 38
Y: 100	Y: 66	Y: 78	Y: 97
K: 0	K: 0	K: 0	K: 0

C: 50	C: 35	C: 15	C: 13
M: 85	M: 99	M: 27	M: 60
Y: 100	Y: 100	Y: 91	Y: 62
K: 22	K: 22	K: 0	K: 0

这是一款彪马品牌的70周年庆的告知广告设计。该品牌服饰运动气息十足，将体育运动当作一种生活态度，始终贯彻"运动生活"理念，深受全球年轻人的喜爱。

画面右下角彪马的经典美洲狮标志，既能表现出企业的核心，又象征力量、实力和霸气，给人十足的力量感。

色彩点评

- 红色具有吉祥、喜庆的寓意，将红色作为周年庆主色，能让品牌升温，给人留下热情、美好的印象。
- 在白色背景下选用红色作为跑道颜色，使画面整洁清晰，同时可以增强人们对品牌营销范围的认知度。

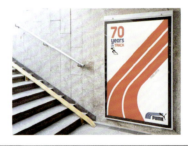

CMYK: 18,94,76,0　　CMYK: 8,6,7,0
CMYK: 94,80,32,1　　CMYK: 93,88,89,80

推荐色彩搭配

C: 5	C: 33	C: 33	C: 52
M: 84	M: 96	M: 100	M: 100
Y: 60	Y: 8	Y: 100	Y: 100
K: 0	K: 0	K: 1	K: 37

C: 100	C: 16	C: 33	C: 80
M: 99	M: 84	M: 70	M: 76
Y: 50	Y: 44	Y: 0	Y: 0
K: 9	K: 0	K: 0	K: 0

C: 24	C: 89	C: 0	C: 100
M: 98	M: 65	M: 0	M: 100
Y: 99	Y: 0	Y: 0	Y: 62
K: 0	K: 0	K: 0	K: 32

3.2 橙色

3.2.1 认识橙色

橙色： 橙色兼具红色的热情和黄色的开朗，常能让人联想到丰收的季节、温暖的太阳以及成熟的橙子，是繁荣与骄傲的象征，应用在食品包装上还会促进消费者食欲，为美味加分。但它同红色一样不宜使用过多。对神经紧张和易怒的人来讲，橙色易使他们产生烦躁感。

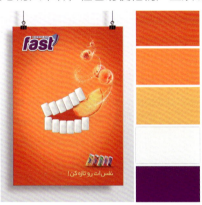

橘色
RGB=235,97,3
CMYK=9,75,98,0

柿子橙
RGB=237,108,61
CMYK=7,71,75,0

橙色
RGB=235,85,32
CMYK=8,80,90,0

阳橙
RGB=242,141,0
CMYK=6,56,94,0

橘红
RGB=238,114,0
CMYK=7,68,97,0

热带橙
RGB=242,142,56
CMYK=6,56,80,0

橙黄
RGB=255,165,1
CMYK=0,46,91,0

杏黄
RGB=229,169,107
CMYK=14,41,60,0

米色
RGB=228,204,169
CMYK=14,23,36,0

驼色
RGB=181,133,84
CMYK=37,53,71,0

琥珀色
RGB=203,106,37
CMYK=26,69,93,0

咖啡
RGB=106,75,32
CMYK=59,69,98,28

蜂蜜色
RGB= 250,194,112
CMYK=4,31,60,0

沙棕色
RGB= 244,164,96
CMYK=5,46,64,0

巧克力色
RGB= 85,37,0
CMYK=60,84,100,49

重褐色
RGB= 139,69,19
CMYK=49,79,100,18

3.2.2 橙色搭配

色彩调性： 活跃、兴奋、温暖、富丽、辉煌、炽热、消沉、烦闷。

常用主题色：

CMYK:0,46,91,0

CMYK:7,71,75,0

CMYK:5,46,64,0

CMYK:26,69,93,0

CMYK:9,75,98,0

CMYK:49,79,100,18

常用色彩搭配

CMYK: 0,46,91,0
CMYK: 52,0,83,0

橙黄色搭配嫩绿色，犹如一个开朗乐观的大男孩，给人年轻、活力的感觉。

CMYK: 7,71,75,0
CMYK: 11,33,87,0

柿子橙搭配橙黄色，高色量的配色给人热情奔放的印象，使人感到亲切活泼。

CMYK: 26,69,93,0
CMYK: 5,9,85,0

琥珀色搭配金色，仿佛让人感受到丰收的喜悦，适用于表达与秋季相关的主题。

CMYK: 26,69,93,0
CMYK: 9,75,98,0

橘色搭配锦葵紫，高纯度风格广告更具感染力，但面积过大会使人产生烦躁感。

配色速查

富丽

CMYK: 0,46,91,0
CMYK: 47,93,100,17
CMYK: 2,7,87,0
CMYK: 7,0,29,0

温暖

CMYK: 5,46,64,0
CMYK: 16,0,65,0
CMYK: 15,59,53,0
CMYK: 46,71,78,6

兴奋

CMYK: 9,75,98,0
CMYK: 14,48,89,0
CMYK: 18,66,44,0
CMYK: 18,0,40,0

消沉

CMYK: 49,79,100,18
CMYK: 66,45,100,3
CMYK: 36,0,65,0
CMYK: 2,36,77,0

这是一款GUCCI品牌的网页广告设计。画面主体为一个活泼的女孩面戴GUCCI标志口罩，整体画面生动可爱，时尚又不失高雅。

画面左上角再次出现GUCCI品牌字样，且用色舒适，易吸引观者眼球，辨识度高。

色彩点评

- 背景的天空呈现橙黄色调，营造出一种温暖的感觉。云彩缝隙中透出的光线丰富了画面层次，增添了透气性。
- 女孩黑色的哪吒头上趴着一只乖巧的白猫，生动可爱，仿佛要从画面中跑出来一样。

CMYK: 10,54,86,0　CMYK: 5,6,6,0
CMYK: 89,86,87,77　CMYK: 64,40,96,1

推荐色彩搭配

C: 12	C: 5	C: 65	C: 26	C: 39	C: 12	C: 24	C: 18	C: 8	C: 4	C: 24	C: 60
M: 30	M: 6	M: 74	M: 79	M: 0	M: 63	M: 5	M: 57	M: 56	M: 47	M: 18	M: 57
Y: 85	Y: 6	Y: 100	Y: 76	Y: 64	Y: 95	Y: 77	Y: 67	Y: 78	Y: 40	Y: 18	Y: 100
K: 0	K: 0	K: 46	K: 0	K: 0	K: 0	K: 0	K: 0	K: 0	K: 0	K: 0	K: 12

这是阿根廷的一款儿童保育公益广告设计。广告用意是，传播儿童餐饮方面要做到高质量的信息，通过公益广告扩大传播范围，让儿童群体更加受到人们关注。

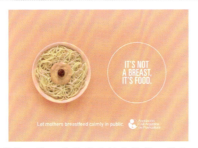

广告底部中的较小正圆形似一位母亲正在喂孩子喝奶，与上方油炸型面条形成鲜明对比，以此点醒忽视儿童健康的人群。

色彩点评

- 广告使用沙棕色作为画面背景，是一种纯度偏低的橙黄，柔和且舒缓，给人一种心生保护的欲望。
- 右侧白色空心正圆形似一个圆碗，碗中用洁白的文字写到这不是最好的食物，点醒人们不要让儿童食用垃圾食品。

CMYK: 18,94,76,0　CMYK: 8,6,7,0
CMYK: 94,80,32,1　CMYK: 93,88,89,80

推荐色彩搭配

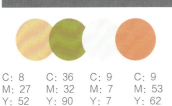 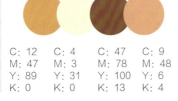 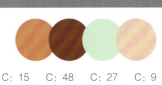

C: 8	C: 36	C: 9	C: 9	C: 12	C: 4	C: 47	C: 9	C: 15	C: 48	C: 27	C: 9
M: 27	M: 32	M: 7	M: 53	M: 47	M: 3	M: 78	M: 48	M: 64	M: 88	M: 0	M: 28
Y: 52	Y: 90	Y: 7	Y: 62	Y: 89	Y: 31	Y: 100	Y: 6	Y: 84	Y: 100	Y: 34	Y: 35
K: 0	K: 0	K: 0	K: 0	K: 0	K: 0	K: 13	K: 4	K: 0	K: 20	K: 0	K: 0

3.3 黄色

3.3.1 认识黄色

黄色：黄色是所有颜色中光感最强、最活跃的颜色。它拥有宽广的象征领域，明亮的黄色会让人联想到太阳、光明、权力和黄金，但它时常也会带动人的负面情绪，是烦恼、苦恼的催化剂，会给人留下嫉妒、猜疑、吝啬等印象。

黄
RGB=255,255,0
CMYK=10,0,83,0

鲜黄
RGB=255,234,0
CMYK=7,7,87,0

香槟黄
RGB=255,248,177
CMYK=4,3,40,0

卡其黄
RGB=176,136,39
CMYK=40,50,96,0

铬黄
RGB=253,208,0
CMYK=6,23,89,0

月光黄
RGB=155,244,99
CMYK=7,2,68,0

奶黄
RGB=255,234,180
CMYK=2,11,35,0

含羞草黄
RGB=237,212,67
CMYK=14,18,79,0

金
RGB=255,215,0
CMYK=5,19,88,0

柠檬黄
RGB=240,255,0
CMYK=17,0,84,0

土著黄
RGB=186,168,52
CMYK=36,33,89,0

芥末黄
RGB=214,197,96
CMYK=23,22,70,0

香蕉黄
RGB=255,235,85
CMYK=6,8,72,0

万寿菊黄
RGB=247,171,0
CMYK=5,42,92,0

黄褐
RGB=196,143,0
CMYK=31,48,100,0

灰菊色
RGB=227,220,161
CMYK=16,12,44,0

3.3.2 黄色搭配

色彩调性： 荣誉、快乐、开朗、活力、阳光、警示、庸俗、廉价、吵闹。

常用主题色：

CMYK:5,19,88,0　　CMYK:6,8,72,0　　CMYK:5,42,92,0　　CMYK:2,11,35,0　　CMYK:31,48,100,0　　CMYK:23,22,70,0

常用色彩搭配

CMYK: 6,8,72,0　　　　CMYK: 2,11,35,0　　　　CMYK: 5,19,88,0　　　　CMYK: 31,48,100,0
CMYK: 28,0,62,0　　　 CMYK: 38,6,0,0　　　　 CMYK: 47,94,100,19　　 CMYK: 0,71,84,0

香蕉黄搭配浅黄绿色，这种颜色给人既开朗又不炫目的感觉，能令人放松身心。

奶黄搭配天青色，饱和度低，是一种淡雅、温柔的配色，常给人一种稳定感。

金色搭配勃艮第酒红，配色鲜明，给人一种复古、怀旧的感觉。

黄褐色搭配柿子橙，是一种容易博得人们好感的色彩，会给人一种很舒服的过渡感。

配色速查

活力	警示	开朗	吵闹

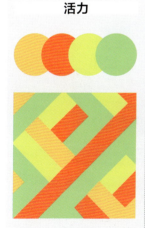

CMYK: 5,19,88,0　　　 CMYK: 31,48,100,0　　 CMYK: 2,11,35,0　　　 CMYK: 23,22,70,0
CMYK: 0,62,91,0　　　 CMYK: 35,70,100,1　　 CMYK: 38,6,0,0　　　　CMYK: 64,67,100,34
CMYK: 14,0,84,0　　　 CMYK: 11,16,72,0　　　CMYK: 22,0,35,0　　　 CMYK: 22,0,82,0
CMYK: 44,0,69,0　　　 CMYK: 99,97,80,38　　 CMYK: 5,18,88,0　　　 CMYK: 31,78,100,0

这是一款拒绝网络暴力的公益广告设计。将键盘制作成手榴弹形状，充满设计感，易吸引流动受众的注意力。

画面中文字较大，说明性强，结合中间定时炸弹，说明言语同样会吞没一个人，网络暴力随时可能会爆炸。

色彩点评

- 广告以铭黄色为背景，具有很强的扩张感，同时让人们充满警惕性。
- 炸弹后方的橘黄色与白色线条交错，清晰而明亮，意在告诫人们不要用言语抨击别人。

CMYK: 14,16,82,0　CMYK: 0,0,0,0
CMYK: 13,42,92,0　CMYK: 41,30,38,0

推荐色彩搭配

C: 14	C: 37	C: 12	C: 13	C: 85	C: 14	C: 7	C: 39	C: 8	C: 0	C: 5	C: 46
M: 16	M: 62	M: 9	M: 42	M: 81	M: 16	M: 83	M: 54	M: 55	M: 0	M: 7	M: 80
Y: 82	Y: 100	Y: 9	Y: 92	Y: 93	Y: 84	Y: 63	Y: 100	Y: 89	Y: 0	Y: 62	Y: 100
K: 0	K: 1	K: 0	K: 0	K: 74	K: 0	K: 0	K: 1	K: 0	K: 0	K: 0	K: 14

这是一款葡萄酒的创意广告设计。画面中产品形象高大，被花藤围绕着并坐落在云朵间，给人视觉上的享受。

画面中文字线条优美，创意性强，充分活跃了广告气氛，使产品得到很好的宣传。

色彩点评

- 产品与其后方的远山互为邻近色，呈现一种柔和过渡的感觉，同时也暗指产品源于自然，可放心饮用。
- 酒身周围环绕的蓝色蝴蝶以及飞翔的白鸟给人强烈的动感，仿佛身处大自然中，感受着这种鲜活而富有生机的状态。

CMYK: 1,3,3,0　CMYK: 72,51,87,0
CMYK: 12,19,77,0　CMYK: 54,0,23,0

推荐色彩搭配

C: 18	C: 22	C: 85	C: 43	C: 55	C: 51	C: 12	C: 10	C: 14	C: 36	C: 73	C: 49
M: 15	M: 0	M: 61	M: 27	M: 44	M: 16	M: 19	M: 33	M: 9	M: 0	M: 30	M: 62
Y: 90	Y: 7	Y: 100	Y: 100	Y: 45	Y: 49	Y: 77	Y: 0	Y: 87	Y: 75	Y: 60	Y: 100
K: 0	K: 0	K: 0	K: 0	K: 0	K: 0	K: 0	K: 0	K: 0	K: 0	K: 0	K: 7

3.4 绿色

3.4.1 认识绿色

绿色： 绿色是一种稳定的中性颜色，也是人们在自然界中看到最多的色彩，提到绿色，可让人联想到酸涩的梅子、新生的小草、高贵的翡翠、碧绿的枝叶……同时绿色也代表生机、健康，使人对健康的人生与生命的活力充满无限希望，给人安定、舒适、生生不息的感受。

黄绿
RGB=216,230,0
CMYK=25,0,90,0

苹果绿
RGB=158,189,25
CMYK=47,14,98,0

墨绿
RGB=0,64,0
CMYK=90,61,100,44

叶绿
RGB=135,162,86
CMYK=55,28,78,0

草绿
RGB=170,196,104
CMYK=42,13,70,0

苔藓绿
RGB=136,134,55
CMYK=46,45,93,1

芥末绿
RGB=183,186,107
CMYK=36,22,66,0

橄榄绿
RGB=98,90,5
CMYK=66,60,100,22

枯叶绿
RGB=174,186,127
CMYK=39,21,57,0

碧绿
RGB=21,174,105
CMYK=75,8,75,0

绿松石绿
RGB=66,171,145
CMYK=71,15,52,0

青瓷绿
RGB=123,185,155
CMYK=56,13,47,0

孔雀石绿
RGB=0,142,87
CMYK=82,29,82,0

铬绿
RGB=0,101,80
CMYK=89,51,77,13

孔雀绿
RGB=0,128,119
CMYK=85,40,58,1

钴绿
RGB=106,189,120
CMYK=62,6,66,0

3.4.2 绿色搭配

色彩调性： 春天、天然、和平、安全、生长、希望、沉闷、陈旧、健康。

常用主题色：

CMYK:47,14,98,0　CMYK:62,6,66,0　CMYK:82,29,82,0　CMYK:90,61,100,44　CMYK:37,0,82,0　CMYK:46,45,93,1

常用色彩搭配

CMYK: 82,29,82,0 CMYK: 68,23,41,0	CMYK: 62,6,66,0 CMYK: 18,5,83,0	CMYK: 37,0,82,0 CMYK: 4,33,48,0	CMYK: 46,45,93,1 CMYK: 43,0,67,0
孔雀石绿搭配青蓝色，被广泛应用于医疗领域，给人严谨、科学、稳定的感觉。	钴绿搭配鲜黄色，较为活泼，散发着青春的味道，可提升整个广告的吸引力。	荧光绿搭配浅沙棕，明度较高，给人鲜活明快、清新的视觉感受。	苔藓绿搭配苹果绿，仿佛置身于丛林，给人一种人与自然相互交融的感受。

配色速查

春天	和平	生长	希望
CMYK: 67,10,90,0 CMYK: 38,0,54,0 CMYK: 3,24,73,0 CMYK: 47,9,11,0	CMYK: 62,6,66,0 CMYK: 44,0,62,0 CMYK: 18,84,24,0 CMYK: 48,100,85,20	CMYK: 37,0,82,0 CMYK: 0,63,37,0 CMYK: 9,0,62,0 CMYK: 63,0,52,0	CMYK: 47,14,98,0 CMYK: 18,84,24,0 CMYK: 26,93,89,0 CMYK: 14,16,89,0

这是一款可口可乐公交站台广告设计。将产品置于土地之上，体现了饮料的自然、健康。

画面中可口可乐的瓶身的草书字体格外显眼，有一种跃然跳动之态，带给人轻松、舒适之感。

第3章 平面广告设计的基础色

色彩点评

- 在人们的印象中，可乐一直是红色包装，而绿色包装的可乐极大地吸引了人们眼球，让消费群体停驻于此并产生好奇心理。
- 广告整体呈黄绿色调，寓意着春天，突出产品自然、健康的促销主题。

CMYK: 53,4,100,0　CMYK: 66,73,94,45
CMYK: 4,6,34,0

推荐色彩搭配

C: 32	C: 49	C: 15	C: 57	C: 57	C: 66	C: 40	C: 15	C: 44	C: 52	C: 5	C: 87
M: 0	M: 11	M: 0	M: 5	M: 5	M: 0	M: 100	M: 17	M: 6	M: 68	M: 2	M: 47
Y: 60	Y: 100	Y: 81	Y: 94	Y: 94	Y: 60	Y: 88	Y: 83	Y: 96	Y: 100	Y: 2	Y: 100
K: 0	K: 0	K: 0	K: 0	K: 0	K: 0	K: 6	K: 0	K: 0	K: 0	K: 0	K: 11

这是一款健身馆推广广告设计。画面中的健身爱好者身姿曼妙，正在做伸展运动，使整个广告富有生机和代入感。人与文字的结合，增强了画面的层次感和空间感。

色彩点评

- 画面背景为发散状黄绿色渐变，是代表生命力的颜色，象征着蓬勃生机，给人以活力、知性的印象。
- 人物周围的蓝色文字与人物互为交错，为简单的画面添加一丝趣味性，并起到丰富画面层次的作用。

CMYK: 38,8,72,0　CMYK: 17,1,55,0
CMYK: 5,4,4,0　　CMYK: 83,46,7,0

推荐色彩搭配

C: 12	C: 58	C: 52	C: 55	C: 7	C: 43	C: 0	C: 67	C: 43	C: 68	C: 59	C: 20
M: 12	M: 0	M: 5	M: 0	M: 1	M: 12	M: 0	M: 0	M: 0	M: 16	M: 19	M: 16
Y: 76	Y: 80	Y: 22	Y: 18	Y: 73	Y: 0	Y: 0	Y: 95	Y: 9	Y: 0	Y: 100	Y: 73
K: 0	K: 0	K: 0	K: 0	K: 0	K: 0	K: 0	K: 0	K: 0	K: 0	K: 0	K: 0

3.5 青色

3.5.1 认识青色

青色： 青色通常带给人冷静、沉稳的感觉。因此常被使用在强调效率和科技的广告设计中。色调的变化能使青色表现出不同的效果，当它和同类色或邻近色进行搭配时，会给人朝气十足、精力充沛的印象，和灰调颜色进行搭配时则会呈现古典、清幽之感。

青
RGB=0,255,255
CMYK=55,0,18,0

铁青
RGB=82,64,105
CMYK=89,83,44,8

深青
RGB=0,78,120
CMYK=96,74,40,3

天青色
RGB=135,196,237
CMYK=50,13,3,0

群青
RGB=0,61,153
CMYK=99,84,10,0

石青色
RGB=0,121,186
CMYK=84,48,11,0

青绿色
RGB=0,255,192
CMYK=58,0,44,0

青蓝色
RGB=40,131,176
CMYK=80,42,22,0

瓷青
RGB=175,224,224
CMYK=37,1,17,0

淡青色
RGB=225,255,255
CMYK=14,0,5,0

白青色
RGB=228,244,245
CMYK=14,1,6,0

青灰色
RGB=116,149,166
CMYK=61,36,30,0

水青色
RGB=88,195,224
CMYK=62,7,15,0

藏青
RGB=0,25,84
CMYK=100,100,59,22

清漾青
RGB=55,105,86
CMYK=81,52,72,10

浅葱色
RGB=210,239,232
CMYK=22,0,13,0

3.5.2 青色搭配

色彩调性：欢快、淡雅、安静、沉稳、广阔、科技、严肃、阴险、消极、沉静、深沉、冰冷。
常用主题色：

| CMYK:55,0,18,0 | CMYK:50,13,3,0 | CMYK:37,1,17,0 | CMYK:84,48,11,0 | CMYK:62,7,15,0 | CMYK:96,74,40,3 |

常用色彩搭配

CMYK: 50,13,3,0
CMYK: 41,32,31,0

CMYK: 55,0,18,0
CMYK: 73,96,27,0

CMYK: 84,48,11,0
CMYK: 58,0,53,0

CMYK: 96,74,40,3
CMYK: 16,1,67,0

天青色搭配灰色，这种配色明度较低，给人低调、严肃、认真的印象。

青色搭配水晶紫色，是一款适用于表达成熟女性的颜色，给人高贵、淡雅的视觉印象。

青蓝色搭配绿松石绿，令人联想到清透的湖水，给人清凉、安静之感。

深青搭配月光黄，犹如黑夜与白天相碰撞，多用于婴幼儿产品中。

配色速查

冰冷	欢快	沉静	科技
CMYK: 96,74,40,3 CMYK: 71,15,52,0 CMYK: 75,27,8,0 CMYK: 32,6,7,0	CMYK: 55,0,18,0 CMYK: 43,12,0,0 CMYK: 0,0,0,0 CMYK: 15,8,78,0	CMYK: 62,7,15,0 CMYK: 92,67,40,2 CMYK: 37,10,5,0 CMYK: 28,50,0,0	CMYK: 50,13,3,0 CMYK: 14,10,80,0 CMYK: 56,0,27,0 CMYK: 72,20,100,0

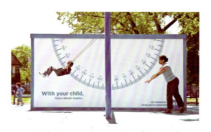

这是一款帮助儿童开发智力的公益广告设计。以圆角尺为主要元素，前方摆放秋千，可让儿童在玩耍的同时学到实用性知识。

画面中的蓝色文字意为"教你的孩子学习角度"，富有深刻教育意义，同时能够点醒家长不能让孩子在乏味中学习知识。

色彩点评

- 该展板主要使用青蓝色与白色两种色彩进行调和，给人一种清爽、舒适的视觉效果。
- 画面元素简洁，白色背景无论是在黑夜还是白天都尤为醒目，深深吸引受众的注意。

CMYK: 82,41,16,0 CMYK: 4,3,3,0

推荐色彩搭配

C: 75	C: 62	C: 30	C: 78	C: 12	C: 58	C: 52	C: 55	C: 92	C: 27	C: 60	C: 99
M: 54	M: 0	M: 0	M: 44	M: 12	M: 0	M: 5	M: 0	M: 70	M: 14	M: 0	M: 84
Y: 0	Y: 44	Y: 56	Y: 100	Y: 76	Y: 80	Y: 22	Y: 18	Y: 1	Y: 11	Y: 18	Y: 56
K: 0	K: 0	K: 0	K: 5	K: 0	K: 0	K: 0	K: 0	K: 0	K: 0	K: 0	K: 28

这是一款以节约水源为主题的公益广告设计。画面中的小水桶和干裂的土地能很容易地博取观者眼球，深深地唤醒人们的环保意识和生存意识。

文字排版主次分明，一目了然，简洁明确，让人在一定距离外就能看清所要表达的内容。

色彩点评

- 用青绿色作为蓝天颜色，给人低沉、阴郁的印象，促使人们不自觉地进行自我反省。
- 青绿色水桶摆放在褐色地面中央，寓意广阔的土地中只剩下这一小桶水，变相呼吁大家不要浪费水源。

CMYK: 72,21,41,0 CMYK: 5,3,5,0
CMYK: 35,42,62,0

推荐色彩搭配

C: 72	C: 37	C: 41	C: 89	C: 58	C: 84	C: 14	C: 82	C: 66	C: 81	C: 37	C: 62
M: 21	M: 1	M: 44	M: 83	M: 0	M: 48	M: 0	M: 51	M: 75	M: 52	M: 0	M: 7
Y: 41	Y: 17	Y: 55	Y: 44	Y: 44	Y: 11	Y: 5	Y: 72	Y: 100	Y: 72	Y: 17	Y: 15
K: 0	K: 0	K: 0	K: 8	K: 0	K: 0	K: 0	K: 10	K: 0	K: 10	K: 0	K: 0

3.6 蓝色

3.6.1 认识蓝色

蓝色： 自然界中蓝色的面积比例很大，很容易使人想到蔚蓝的大海、晴朗的天空，是自由祥和的象征。蓝色的注目性和识别性都不是很高，但能给人一种高远、深邃之感。它作为极端的冷色，在中国具有镇静安神、缓解紧张情绪的作用；但在西方国家，"蓝色音乐"则指的是悲伤类型的乐曲。

蓝色
RGB=0,0,255
CMYK=92,75,0,0

天蓝色
RGB=0,127,255
CMYK=80,50,0,0

蔚蓝色
RGB=4,70,166
CMYK=96,78,1,0

普鲁士蓝
RGB=0,49,83
CMYK=100,88,54,23

矢车菊蓝
RGB=100,149,237
CMYK=64,38,0,0

深蓝
RGB=1,1,114
CMYK=100,100,54,6

道奇蓝
RGB=30,144,255
CMYK=75,40,0,0

宝石蓝
RGB=31,57,153
CMYK=96,87,6,0

午夜蓝
RGB=0,51,102
CMYK=100,91,47,9

皇室蓝
RGB=65,105,225
CMYK=79,60,0,0

浓蓝色
RGB=0,90,120
CMYK=92,65,44,4

蓝黑色
RGB=0,14,42
CMYK=100,99,66,57

爱丽丝蓝
RGB=240,248,255
CMYK=8,2,0,0

水晶蓝
RGB=185,220,237
CMYK=32,6,7,0

孔雀蓝
RGB=0,123,167
CMYK=84,46,25,0

水墨蓝
RGB=73,90,128
CMYK=80,68,37,1

3.6.2 蓝色搭配

色彩调性： 沉静、冷淡、理智、高深、科技、沉闷、死板、压抑。
常用主题色：

CMYK：92,75,0,0　　CMYK：80,50,0,0　　CMYK：96,87,6,0　　CMYK：84,46,25,0　　CMYK：32,6,7,0　　CMYK：80,68,37,1

常用色彩搭配

CMYK: 80,50,0,0　　　　CMYK: 84,46,25,0　　　CMYK: 32,6,7,0　　　　CMYK: 80,68,37,1
CMYK: 100,91,52,21　　CMYK: 11,45,82,0　　　CMYK: 52,0,84,0　　　CMYK: 62,72,0,0

天蓝色搭配午夜蓝色，同类蓝色进行搭配，给人以稳定、低调的视觉感。　　孔雀蓝搭配橙黄色，给人理性的感觉，整体配色舒适、和谐，严谨但不失透气性。　　水晶蓝搭配嫩绿色，让人想到淡蓝的天空和嫩绿的草地，给人舒适、安定的印象。　　水墨蓝搭配紫藤色，有较强的重量感，但用色比例失调会令画面压抑而不透气。

配色速查

| 冷淡 | 科技 | 理智 | 沉闷 |

CMYK: 84,46,25,0　　CMYK: 80,50,0,0　　　CMYK: 32,6,7,0　　　CMYK: 80,68,37,1
CMYK: 55,16,1,0　　　CMYK: 38,0,59,0　　　CMYK: 88,51,59,5　　CMYK: 79,81,0,0
CMYK: 71,16,55,0　　CMYK: 16,58,98,0　　　CMYK: 56,0,21,0　　　CMYK: 54,9,37,0
CMYK: 17,4,59,0　　　CMYK: 100,93,48,11　　CMYK: 52,63,0,0　　　CMYK: 100,100,59,21

这是一款洗衣液广告设计。从视觉上给人清爽、纯净、去渍强的感受。能准确地向受众传达出广告的主题。

色彩点评

- 画面中黄色的油渍以字母形式进行呈现，给人耳目一新的感觉，提升整个广告的吸引力。
- 画面中的蓝色与黄色形成了强烈的视觉冲击力，且蓝色背景在纯度上发生变化，增添了画面的透气性。

广告右下角的产品小图让人加深对该款洗衣液的印象，同时又起到宣传产品和扩大知名度的作用。

CMYK: 86,66,44,4　　CMYK: 21,27,81,0
CMYK: 13,8,7,0　　　CMYK: 80,96,42,7

推荐色彩搭配

C: 100	C: 36	C: 96	C: 81	C: 83	C: 84	C: 96	C: 81	C: 83	C: 33	C: 18	C: 75
M: 99	M: 47	M: 82	M: 76	M: 54	M: 53	M: 82	M: 76	M: 44	M: 1	M: 65	M: 68
Y: 38	Y: 98	Y: 3	Y: 63	Y: 0	Y: 78	Y: 3	Y: 63	Y: 35	Y: 2	Y: 65	Y: 0
K: 1	K: 0	K: 0	K: 34	K: 0	K: 16	K: 0	K: 34	K: 0	K: 0	K: 0	K: 0

这是一款耳机创意广告设计。设计手法新奇、夸张，表现出此款耳机在拥有出色的环绕性音质的同时，还拥有时尚亮丽的外观。

色彩点评

- 蓝色的耳机能让人想到蔚蓝的天空和广阔的大海，传递给消费者一种自由、放松的感觉。
- 白色文字在画面中起到点缀画面的作用，使广告整体造型简洁，配合文字的说明，完美地展现了广告的推广主题。

画面以淡蓝色天空和富丽的都市为背景，将耳机形象放大，能快速抓住那些追求音质的消费者的眼球。

CMYK: 52,23,11,0　　CMYK: 74,55,73,13
CMYK: 7,5,6,0　　　　CMYK: 82,77,75,55

推荐色彩搭配

C: 100	C: 0	C: 35	C: 59	C: 74	C: 87	C: 81	C: 100	C: 52	C: 15	C: 80	C: 100
M: 98	M: 0	M: 16	M: 15	M: 45	M: 53	M: 29	M: 100	M: 23	M: 1	M: 74	M: 99
Y: 43	Y: 0	Y: 43	Y: 5	Y: 11	Y: 37	Y: 100	Y: 54	Y: 11	Y: 65	Y: 72	Y: 56
K: 7	K: 0	K: 0	K: 0	K: 0	K: 0	K: 0	K: 6	K: 0	K: 0	K: 48	K: 13

3.7 紫色

3.7.1 认识紫色

紫色： 在所有颜色中，紫色波长最短。明亮的紫色可以产生妩媚、优雅的视觉效果，让多数女性充满雅致、神秘的情调。紫色是大自然中少有的色彩，但在广告设计中会经常被使用，以给观者留下高贵、奢华、浪漫的印象。

紫
RGB=102,0,255
CMYK=81,79,0,0

淡紫色
RGB=227,209,254
CMYK=15,22,0,0

靛青色
RGB=75,0,130
CMYK=88,100,31,0

紫藤
RGB=141,74,187
CMYK=61,78,0,0

木槿紫
RGB=124,80,157
CMYK=63,77,8,0

藕荷色
RGB=216,191,206
CMYK=18,29,13,0

丁香紫
RGB=187,161,203
CMYK=32,41,4,0

水晶紫
RGB=126,73,133
CMYK=62,81,25,0

矿紫
RGB=172,135,164
CMYK=40,52,22,0

三色堇紫
RGB=139,0,98
CMYK=59,100,42,2

锦葵紫
RGB=211,105,164
CMYK=22,71,8,0

淡紫丁香
RGB=237,224,230
CMYK=8,15,6,0

浅灰紫
RGB=157,137,157
CMYK=46,49,28,0

江户紫
RGB=111,89,156
CMYK=68,71,14,0

蝴蝶花紫
RGB=166,1,116
CMYK=46,100,26,0

蔷薇紫
RGB=214,153,186
CMYK=20,49,10,0

3.7.2 紫色搭配

色彩调性： 芬芳、高贵、优雅、自傲、敏感、内向、冰冷、严厉。

常用主题色：

CMYK:88,100,31,0　　CMYK:62,81,25,0　　CMYK:46,100,26,0　　CMYK:40,52,22,0　　CMYK:68,71,14,0　　CMYK:22,71,8,0

常用色彩搭配

CMYK: 11,66,4,0　　　　CMYK: 22,71,8,0　　　　CMYK: 88,100,31,0　　　CMYK: 68,71,14,0
CMYK: 50,100,100,30　　CMYK: 9,13,5,0　　　　 CMYK: 14,48,82,0　　　CMYK: 69,3,71,0

水晶紫色搭配勃艮第酒红色，是表现成熟女性魅力的绝佳颜色，营造出一种高贵、雅致的感觉。

锦葵紫色搭配浅粉红色，犹如公主般粉嫩可爱，使人心生一种保护欲。

靛青色搭配热带橙色，鲜明的配色呈现出一种活力十足的感觉，令人心情舒畅。

江户紫色搭配碧绿色，让人联想到芬芳的薰衣草，给人高贵、优雅、有格调的意象。

配色速查

芬芳	优雅	敏感	高贵

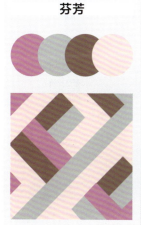

CMYK: 22,71,8,0　　　　CMYK: 68,71,14,0　　　CMYK: 88,100,31,0　　　CMYK: 40,52,22,0
CMYK: 35,25,24,0　　　CMYK: 63,8,46,0　　　　CMYK: 99,100,64,42　　CMYK: 12,26,0,0
CMYK: 54,72,61,8　　　CMYK: 63,8,46,0　　　　CMYK: 51,63,0,0　　　 CMYK: 75,68,16,0
CMYK: 4,20,10,0　　　 CMYK: 36,4,5,0　　　　 CMYK: 36,24,0,0　　　 CMYK: 81,100,63,50

这是一款冰激凌告知广告牌设计。画面中香甜可口的产品实图如花儿般绽放，使消费者在炎热的夏天增添了几分凉爽。

画面中流线型咖啡色底白字让人联想到巧克力奶油味道的冰激凌，令消费者流连忘返。

色彩点评

- 画面以木槿紫色为背景，能够更多地吸引女性消费者的注意，并简单明了地突出产品特点，增添柔情气息。
- 左上角使用朱红色进行点缀，使画面不再呆板，增强画面透气性。

CMYK: 56,71,1,0　　CMYK: 3,2,2,0
CMYK: 0,78,68,0　　CMYK: 20,53,65,0

推荐色彩搭配

C: 9	C: 17	C: 61	C: 78	C: 74	C: 5	C: 11	C: 59	C: 60	C: 7	C: 1	C: 79
M: 34	M: 10	M: 85	M: 100	M: 89	M: 1	M: 66	M: 0	M: 74	M: 86	M: 44	M: 91
Y: 44	Y: 100	Y: 100	Y: 45	Y: 23	Y: 16	Y: 83	Y: 18	Y: 82	Y: 77	Y: 6	Y: 51
K: 0	K: 0	K: 51	K: 4	K: 0	K: 0	K: 0	K: 0	K: 31	K: 0	K: 0	K: 19

这是一款信用卡创意广告设计。广告以舞台剧形式呈现，将刀叉进行拟人化，让整则广告看起来生动幽默，颇具诱惑力。

色彩点评

- 画面以三色堇紫为主色，纯度较高，给人一种华丽、时尚、高贵的印象。
- 画面中一双黑色皮鞋与红色高跟鞋婉转地将刀叉比作一位先生和一位女士，使画面趣味性十足。

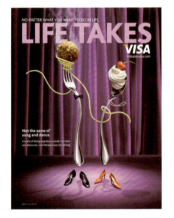

文字直击信用卡主题，让观众在欣赏趣味性画面的同时，也尽快地了解海报所阐述的含义。

CMYK: 83,100,64,52　CMYK: 36,83,0,0
CMYK: 5,4,8,0　　　CMYK: 16,99,100,0

推荐色彩搭配

C: 5	C: 33	C: 33	C: 52	C: 100	C: 31	C: 80	C: 99	C: 84	C: 66	C: 100	C: 91
M: 84	M: 96	M: 100	M: 100	M: 99	M: 78	M: 83	M: 97	M: 100	M: 100	M: 100	M: 72
Y: 60	Y: 8	Y: 100	Y: 100	Y: 13	Y: 0	Y: 0	Y: 56	Y: 65	Y: 36	Y: 47	Y: 30
K: 0	K: 0	K: 1	K: 37	K: 0	K: 0	K: 0	K: 34	K: 53	K: 1	K: 4	K: 0

3.8 黑、白、灰

3.8.1 认识黑、白、灰

黑：黑色在平面广告中是神秘且暗藏力量的颜色，往往用来表现庄严、肃穆与深沉的情感，常被人们称为"极色"。

白：白色通常能让人联想到白雪、白鸽，能使空间增加宽敞感，白色是纯净、正义、神圣的象征，对易动怒的人可起到调节作用。

灰：灰色是可以最大限度地满足人眼对色彩明度舒适性要求的中性色。它的注目性很低，与其他颜色搭配可取得很好的视觉效果。通常灰色会给人留下一种阴天、轻松、随意、顺服的感觉。

白
RGB=255,255,255
CMYK=0,0,0,0

月光白
RGB=253,253,239
CMYK=2,1,9,0

雪白
RGB=233,241,246
CMYK=11,4,3,0

象牙白
RGB=255,251,240
CMYK=1,3,8,0

10%亮灰
RGB=230,230,230
CMYK=12,9,9,0

50%灰
RGB=102,102,102
CMYK=67,59,56,6

80%炭灰
RGB=51,51,51
CMYK=79,74,71,45

黑
RGB=0,0,0
CMYK=93,88,89,88

3.8.2 黑、白、灰搭配

色彩调性： 经典、洁净、暴力、黑暗、平凡、和平、沉闷、悲伤。

常用主题色：

CMYK:0,0,0,0　　CMYK:2,1,9,0　　CMYK:12,9,9,0　　CMYK:67,59,56,6　　CMYK:79,74,71,45　　CMYK:93,88,89,88

常用色彩搭配

CMYK: 11,66,4,0　　CMYK: 25,58,0,0　　CMYK: 33,31,7,0　　CMYK: 3,82,23,0
CMYK: 52,99,40,1　　CMYK: 79,96,74,67　　CMYK: 3,47,16,0　　CMYK: 7,62,52,0

白色搭配浅杏黄色，视觉上给人舒适、纯净的感受，常用于休闲服饰和家居广告中。

10%亮灰色搭配水墨蓝色，不自觉地让人想起汽车、电器等商品，给人严谨、稳重的印象。

50%灰色搭配粉红色，既热情又含蓄，营造一种轻柔、温和的感觉。

黑色搭配深红色，犹如一杯红葡萄酒，高贵而不失性感，给人十分魅惑的视觉感。

配色速查

| 洁净 | 平凡 | 沉闷 | 经典 |

CMYK: 2,1,9,0　　CMYK: 12,9,9,0　　CMYK: 67,59,56,6　　CMYK: 93,88,89,88
CMYK: 34,4,24,0　　CMYK: 6,24,42,0　　CMYK: 16,25,28,0　　CMYK: 13,10,10,0
CMYK: 47,45,40,0　　CMYK: 73,69,65,25　　CMYK: 49,28,28,0　　CMYK: 25,92,79,0
CMYK: 5,37,25,0　　CMYK: 45,72,83,7　　CMYK: 42,51,89,1　　CMYK: 56,99,78,39

这是一张悬疑类型的电影宣传海报。画面给人一种神秘且压抑的感觉，促使人们对影片产生好奇。

轮船中冒出的烟形成一只男人的眼睛，似乎他要传递什么信息，巧妙地带动故事情节。

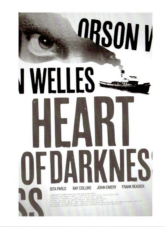

■ 色彩点评

- 画面由黑、白、灰三种颜色搭建，让人联想到寂寥无人的荒岛，使人心生谨慎。
- 深色文字在浅灰色背景下尤为突出，在设计时将文字时而裁掉一半，时而全部露出，增强了画面的可观性。

CMYK: 21,17,16,0　　CMYK: 2,1,1,0
CMYK: 93,88,83,80

推荐色彩搭配

C: 28	C: 79	C: 7	C: 89	C: 81	C: 4	C: 29	C: 76	C: 93	C: 49	C: 12	C: 67
M: 22	M: 75	M: 5	M: 85	M: 61	M: 3	M: 23	M: 71	M: 88	M: 40	M: 9	M: 62
Y: 21	Y: 37	Y: 5	Y: 82	Y: 89	Y: 9	Y: 22	Y: 57	Y: 89	Y: 38	Y: 9	Y: 41
K: 0	K: 2	K: 0	K: 73	K: 27	K: 0	K: 0	K: 17	K: 70	K: 0	K: 0	K: 1

这是一款咖啡品牌的广告设计。画面中花朵元素呈现出一种立体效果，仿佛花瓣要从画面中蔓延出来，增强画面层次感。

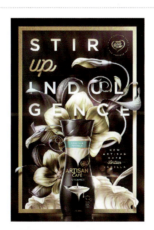

文字在画面中同样使用渐变的手法进行展现，且字距间隔较大，在表述文字内容的同时，可以充当装饰元素充实画面。

■ 色彩点评

- 黑色背景搭配咖啡色矩形渐变形状，营造出一种焦糖搭配牛奶的视觉效果，赋予咖啡一种丝滑、香浓之感。
- 咖啡的包装以黑色为主色，用绿色进行点缀，可缓解画面沉闷感。

CMYK: 93,88,83,80　　CMYK: 46,45,83,0
CMYK: 70,0,39,0

推荐色彩搭配

C: 44	C: 54	C: 8	C: 93	C: 70	C: 19	C: 58	C: 82	C: 61	C: 87	C: 64	C: 47
M: 47	M: 42	M: 1	M: 90	M: 64	M: 29	M: 49	M: 33	M: 30	M: 83	M: 70	M: 37
Y: 95	Y: 40	Y: 33	Y: 76	Y: 71	Y: 79	Y: 46	Y: 54	Y: 63	Y: 84	Y: 100	Y: 35
K: 0	K: 0	K: 0	K: 69	K: 23	K: 0	K: 0	K: 0	K: 0	K: 73	K: 38	K: 0

第4章

主题化色彩搭配

平面广告设计形式大致可分为自然主题、季节主题、节庆主题、人口主题以及艺术主题。其特点如下。

➤ 自然主题广告通常给人一种透彻、柔和的印象。大多接近于自然，使人倍感舒适。

➤ 季节主题的广告与四季颜色相符。

➤ 节庆主题广告使用红色居多，能提升节日气氛，给人一种激情、欢庆的感觉。

➤ 人口主题对不同年龄的人群特征都有其代表的色彩。

➤ 艺术主题具有独特的艺术特征，在其色彩搭配设计中具有独特的魅力。

4.1 自然主题

大自然是充满生机和活力的,每当我们提到晨曦、正午、黄昏、夜晚,心中就会有特定的代表色彩。

4.1.1 晨曦

色彩调性: 怀旧、新生、灿烂、希望、绚丽、清新、朦胧。

常用主题色:

CMYK:6,56,94,0　　CMYK:2,11,35,0　　CMYK:7,68,97,0　　CMYK:5,46,64,0　　CMYK:6,23,98,0　　CMYK:26,69,93,0

常用色彩搭配

CMYK: 7,68,97,0　　CMYK: 2,11,35,0　　CMYK: 6,23,98,0　　CMYK: 26,69,93,0
CMYK: 0,49,30,9　　CMYK: 0,62,64,0　　CMYK: 51,96,100,33　　CMYK: 24,1,59,0

橘色搭配肉粉色,色彩饱和度较低,能令人产生温暖、富丽的视觉效果。

奶黄色与浅橙色搭配,柔和而舒适,营造出一种清新自然、温暖如初的感觉。

铬黄色与暗红色搭配,饱和度较高,容易给人带来积极向上的感觉。

琥珀色加苹果绿色,是一种健康、自然的颜色,给人活力四射的印象。

配色速查

怀旧	灿烂	绚丽	清新
			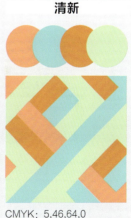
CMYK: 7,68,97,0 CMYK: 2,8,33,0 CMYK: 30,21,74,0 CMYK: 47,89,100,18	CMYK: 2,11,35,0 CMYK: 18,95,89,0 CMYK: 0,42,34,0 CMYK: 3,30,90,0	CMYK: 6,23,98,0 CMYK: 33,27,0,0 CMYK: 4,71,63,0 CMYK: 78,65,0,0	CMYK: 5,46,64,0 CMYK: 51,0,23,0 CMYK: 12,52,93,0 CMYK: 23,0,41,0

这是一款杂志封面广告设计。画面中一位秀丽的美女拿着一把油伞呈现在画面中心位置，足以吸引观者眼球。

主体文字以加粗的方式呈现，同时小文字围绕人物进行有序排列，使画面看起来时尚而富有空间感。

色彩点评

- 画面中大面积使用金黄色，给人一种灿烂、有朝气的视觉印象，使画面氛围生机勃勃。
- 一束白光打在背景中，增强了画面层次感，给人明亮、耀眼的感觉。

CMYK: 8,22,72,0　　CMYK: 3,1,18,0
CMYK: 29,25,35,0　CMYK: 38,55,98,0

推荐色彩搭配

C: 8	C: 2	C: 41	C: 23	C: 66	C: 11	C: 53	C: 55	C: 13	C: 18	C: 15	C: 38
M: 22	M: 2	M: 37	M: 15	M: 69	M: 21	M: 52	M: 76	M: 16	M: 63	M: 26	M: 18
Y: 67	Y: 13	Y: 59	Y: 89	Y: 100	Y: 84	Y: 99	Y: 100	Y: 41	Y: 91	Y: 84	Y: 62
K: 0	K: 0	K: 0	K: 0	K: 40	K: 0	K: 0	K: 29	K: 0	K: 0	K: 0	K: 0

这是一款果汁广告设计。运用夸张的手法将树林与果汁进行有机结合，使画面更加生动有趣。

主体物后方的光束使背景呈现出一种渐变效果，同时使主体元素轮廓更加硬朗，好似一座高大的建筑物沐浴在晨曦中。

色彩点评

- 橙黄色的果汁给人一种新鲜、自然之感，使主体元素更加突出，深入人心。
- 水晶蓝色的背景明度较高，使整个画面简约却不显单调。

CMYK: 34,11,17,0　　CMYK: 8,39,84,0
CMYK: 74,60,100,30　CMYK: 71,34,94,0

推荐色彩搭配

C: 63	C: 8	C: 10	C: 35	C: 27	C: 20	C: 4	C: 11	C: 6	C: 16	C: 35	C: 27
M: 9	M: 9	M: 59	M: 15	M: 17	M: 80	M: 0	M: 42	M: 18	M: 53	M: 15	M: 9
Y: 91	Y: 45	Y: 89	Y: 14	Y: 89	Y: 91	Y: 38	Y: 89	Y: 64	Y: 92	Y: 14	Y: 37
K: 0	K: 0	K: 0	K: 0	K: 0	K: 0	K: 0	K: 0	K: 0	K: 0	K: 0	K: 0

4.1.2 正午

色彩调性： 诱惑、炙热、温暖、耀眼、光芒、烦躁、热烈。

常用主题色：

CMYK:9,85,86,0　　CMYK:10,0,83,0　　CMYK:9,75,98,0　　CMYK:0,46,91,0　　CMYK:19,100,100,0　　CMYK:14,18,79,0

常用色彩搭配

CMYK: 9,85,86,0　　　　CMYK: 9,75,98,0　　　　CMYK: 14,18,79,0　　　　CMYK: 10,0,83,0
CMYK: 14,7,75,0　　　　CMYK: 43,100,73,7　　　CMYK: 55,26,100,0　　　CMYK: 53,16,7,0

朱红色搭配淡黄色，是邻近色搭配，如鲜花般优美鲜艳，给人以明朗、甜美的印象。　　热烈的橘色与酒红色搭配，纯度较高，是一种充满魅力与热情的色彩。　　含羞草黄色搭配苹果绿色，如春风般温暖，让人联想到纯净、绿色的新鲜果蔬。　　黄色搭配天蓝色，对比色搭配，视觉上给人呈现一种醒目、亮眼的感觉。

配色速查

光芒	炙热	诱惑	热烈

CMYK: 0,46,91,0　　　　CMYK: 19,100,100,0　　　CMYK: 14,18,79,0　　　CMYK: 18,99,100,0
CMYK: 59,0,33,0　　　　CMYK: 19,100,100,0　　　CMYK: 90,78,0,0　　　　CMYK: 11,5,87,0
CMYK: 3,0,23,0　　　　 CMYK: 2,62,63,0　　　　CMYK: 16,0,75,0　　　　CMYK: 14,18,61,0
CMYK: 0,72,87,0　　　　CMYK: 8,1,53,0　　　　 CMYK: 27,77,0,0　　　　CMYK: 0,87,68,0

这是一款饮品广告设计。画面中的果汁以线条的形式进行勾勒，生动简洁，表现力强。

色彩点评

- 背景中由橙色到深红色的发散式过渡，给人以鲜艳、亮丽的印象。
- 用一条S形曲线将橙色与白色进行分割，使画面富有韵律的同时又增添几分活力。

CMYK: 51,91,100,30　CMYK: 1,43,91,0
CMYK: 0,0,0,0　　　CMYK: 62,17,100,0

画面中部的文字以算术形式呈现，风趣性十足，同时也暗指饮品用料纯净，消费者大可放心饮用。

推荐色彩搭配

C: 51	C: 7	C: 12	C: 14
M: 91	M: 37	M: 0	M: 88
Y: 100	Y: 85	Y: 63	Y: 73
K: 28	K: 0	K: 0	K: 0

C: 20	C: 4	C: 12	C: 61
M: 79	M: 0	M: 6	M: 29
Y: 100	Y: 27	Y: 70	Y: 100
K: 0	K: 0	K: 0	K: 0

C: 1	C: 2	C: 15	C: 65
M: 39	M: 8	M: 82	M: 79
Y: 79	Y: 15	Y: 100	Y: 100
K: 0	K: 0	K: 0	K: 52

这是一张夜总会DM单设计。画面中将右侧的小音响拟人化，并向人们表达"我酷爱摇摆"，带动观者思想，使观者仿佛置身于电音中。

色彩点评

- 画面整体明度较高，洋溢着热情开朗的氛围，具有很强的扩张感。
- 黑色与黄色搭配，仿佛被温暖的阳光所环绕，让人压抑全无，温暖倍生。

CMYK: 6,16,88,0　　　CMYK: 0,0,0,0
CMYK: 86,84,82,72

流线型的创意文字，活跃了画面气氛，让广告更加俏皮生动，富有强烈感染力。

推荐色彩搭配

C: 6	C: 12	C: 86	C: 10
M: 16	M: 9	M: 84	M: 33
Y: 88	Y: 9	Y: 82	Y: 91
K: 0	K: 0	K: 72	K: 0

C: 0	C: 47	C: 30	C: 18
M: 44	M: 48	M: 0	M: 16
Y: 91	Y: 93	Y: 64	Y: 62
K: 0	K: 0	K: 0	K: 0

C: 6	C: 3	C: 60	C: 86
M: 6	M: 32	M: 71	M: 84
Y: 36	Y: 90	Y: 100	Y: 82
K: 0	K: 0	K: 31	K: 72

4.1.3 黄昏

色彩调性： 衰落、厚重、朴实、光辉、幽静、深沉、绚丽。

常用主题色：

CMYK:31,48,100,0　CMYK:26,69,93,0　CMYK:5,46,64,0　CMYK:49,79,100,18　CMYK:9,85,86,0　CMYK:18,19,91,0

常用色彩搭配

CMYK: 26,69,93,0　　　　CMYK: 49,79,100,18　　CMYK: 18,19,91,0　　　CMYK: 31,48,100,0
CMYK: 13,11,86,0　　　　CMYK: 20,39,92,0　　　CMYK: 52,94,100,33　　CMYK: 44,94,36,0

琥珀色搭配鲜黄色，类似金属般的颜色，给人一种温厚、踏实的感觉。　　重褐色与黄褐色搭配，是同类色搭配，使整体更加温和，给人安定、沉稳的印象。　　槐黄色搭配熟褐色，整体亮眼而不刺眼，相当符合年轻群体审美标准。　　黄褐色搭配蝴蝶花紫色，给人一种老旧、怀念之感，运用在复古风格作品中最为合适。

配色速查

朴实	幽静	光辉	绚丽
CMYK: 26,69,93,0 CMYK: 2,60,82,0 CMYK: 19,15,15,0 CMYK: 71,33,59,0	CMYK: 5,46,64,0 CMYK: 26,85,99,0 CMYK: 54,100,54,9 CMYK: 82,100,54,14	CMYK: 49,79,100,18 CMYK: 26,88,100,0 CMYK: 45,56,93,2 CMYK: 8,26,77,0	CMYK: 18,19,91,0 CMYK: 99,86,38,4 CMYK: 27,98,100,0 CMYK: 30,55,100,0

这是一款巧克力广告设计。将巧克力作为隧道，注入的夹心作为火车，使画面创意十足。

虚化的背景不仅有突出主体的作用，还能勾起人们的好奇与幻想，始终为画面保留一丝神秘。

色彩点评

- 褐色调的画面纯度较低，给人舒适、平易近人的感觉。
- 选择红色作为点缀色，使单调的画面多了几分热烈。

CMYK: 13,21,38,0　　CMYK: 67,82,98,58
CMYK: 37,100,100,3

推荐色彩搭配

C: 28	C: 67	C: 22	C: 43	C: 45	C: 2	C: 50	C: 12	C: 35	C: 49	C: 37	C: 42
M: 40	M: 83	M: 24	M: 76	M: 69	M: 29	M: 94	M: 14	M: 89	M: 71	M: 42	M: 38
Y: 61	Y: 98	Y: 84	Y: 95	Y: 100	Y: 66	Y: 400	Y: 70	Y: 63	Y: 100	Y: 49	Y: 84
K: 0	K: 60	K: 0	K: 7	K: 0	K: 0	K: 26	K: 0	K: 1	K: 12	K: 0	K: 0

这是一款绚丽的传单设计。画面中快要落山的太阳像极了一个大火球，而海面仿佛披上一层炫丽的金纱，具有很强的视觉冲击力。

由形状构成的画面不会让人感到发闷，同时能使文字信息传递得更加直接，使版面简洁、生动。

色彩点评

- 画面整体饱和度较高，给人一种激情、亢奋的感觉。
- 洋红色、橙色以及少量的蓝色搭配，在醒目的同时会给人一种凌乱刺眼之感，所以在同一画面中搭配时，要注意用色比例。

CMYK: 22,80,100,0　　CMYK: 0,87,16,0
CMYK: 0,0,0,0　　　　CMYK: 8,2,83,0

推荐色彩搭配

C: 80	C: 10	C: 6	C: 43	C: 47	C: 7	C: 7	C: 58	C: 67	C: 8	C: 16	C: 11
M: 73	M: 47	M: 75	M: 76	M: 100	M: 6	M: 11	M: 83	M: 55	M: 4	M: 87	M: 68
Y: 83	Y: 93	Y: 65	Y: 95	Y: 100	Y: 27	Y: 63	Y: 88	Y: 100	Y: 69	Y: 100	Y: 29
K: 56	K: 0	K: 0	K: 7	K: 18	K: 0	K: 0	K: 41	K: 15	K: 0	K: 0	K: 0

4.1.4 夜晚

色彩调性： 静谧、压抑、深沉、内敛、稳重、神秘、理智。
常用主题色：

CMYK:100,88,54,23　CMYK:80,68,37,1　CMYK:92,65,44,4　CMYK:61,36,30,0　CMYK:79,74,71,45　CMYK:96,78,1,0

常用色彩搭配

CMYK: 100,88,54,23
CMYK: 16,4,72,0

CMYK: 61,36,30,0
CMYK: 77,58,8,0

CMYK: 96,78,1,0
CMYK: 10,0,39,0

CMYK: 79,74,71,45
CMYK: 94,78,36,2

普鲁士蓝色加香蕉黄色，犹如深夜中悬挂着的明月，营造出一种稳定、明朗的感觉。

青灰色加饱和度稍低一些的蔚蓝色，让人联想到凄清、静谧的夜空。

蔚蓝色与淡黄色搭配，自然而清新，给人以神秘、轻盈的印象。

80%炭灰色搭配深蓝色，整体暗沉，是万物沉寂的色彩，给人以冷静、理智的印象。

配色速查

稳重	深沉	理智	静谧
CMYK: 92,65,44,4 CMYK: 24,22,85,0 CMYK: 29,22,30,0 CMYK: 97,95,65,54	CMYK: 96,78,1,0 CMYK: 42,0,6,0 CMYK: 62,39,14,0 CMYK: 100,100,64,46	CMYK: 61,36,30,0 CMYK: 86,79,56,25 CMYK: 84,40,47,0 CMYK: 18,0,65,0	CMYK: 79,74,71,4 CMYK: 39,0,2,0 CMYK: 91,60,53,8 CMYK: 70,0,43,0

这是一款比萨宣传广告设计。画面以对称式构图的方式呈现，具有很强的平衡感与稳定性。

画面底部的文字小巧精致，意在表达这是"最佳约会地点"，能极大地吸引年轻消费者的目光。

色彩点评

- 以不同明度的水墨蓝作为画面背景，给人广阔、幽静的印象。
- 在俯视图视角下，红色和绿色建筑物像极了比萨上的食物，易勾起观者食欲。

CMYK: 84,70,57,20　　CMYK: 57,10,85,0
CMYK: 35,91,79,1　　CMYK: 82,61,18,0

推荐色彩搭配

C: 80	C: 60	C: 82	C: 63	C: 67	C: 16	C: 7	C: 67	C: 93	C: 60	C: 34	C: 80
M: 71	M: 40	M: 56	M: 35	M: 18	M: 2	M: 80	M: 38	M: 88	M: 25	M: 7	M: 51
Y: 63	Y: 44	Y: 88	Y: 6	Y: 86	Y: 18	Y: 61	Y: 26	Y: 89	Y: 0	Y: 6	Y: 62
K: 28	K: 0	K: 25	K: 0	K: 0	K: 0	K: 0	K: 0	K: 80	K: 0	K: 0	K: 5

这是一款夜店广告设计。画面中心位置用一张男性面孔作为主体，目光笃定、坚毅，具有极强的魅力。

色彩点评

- 在暗色调环境下，人物脸部五彩斑斓的颜色极其突出，一下就能让人看清楚要表达的主题。
- 白色主文字在黑色背景下尤为显眼，缓解了因整体过暗而产生的沉闷感，并为画面增添透气性。

文字以右对齐的方式排列在画面中，在丰富画面的同时也使整体画面更加饱满。

CMYK: 93,88,89,80　　CMYK: 48,13,8,0
CMYK: 0,0,0,0　　　　CMYK: 25,86,90,0

推荐色彩搭配

C: 79	C: 97	C: 49	C: 79	C: 69	C: 19	C: 86	C: 58	C: 77	C: 0	C: 21	C: 65
M: 82	M: 96	M: 9	M: 27	M: 71	M: 79	M: 92	M: 46	M: 48	M: 0	M: 67	M: 99
Y: 43	Y: 70	Y: 86	Y: 54	Y: 66	Y: 82	Y: 61	Y: 99	Y: 47	Y: 0	Y: 39	Y: 99
K: 6	K: 63	K: 0	K: 0	K: 26	K: 0	K: 44	K: 2	K: 1	K: 0	K: 0	K: 64

4.2 季节主题

一年分为四个季节，每个季节都有各自的颜色和特点，春季阳光柔和、嫩芽初生，夏季热情奔放、烈日炎炎，秋季硕果累累、五彩斑斓，冬季白雪皑皑、岁暮天寒。

4.2.1 春季

色彩调性： 生命、健康、希望、生机、青春、舒适。

常用主题色：

| CMYK:25,0,90,0 | CMYK:47,14,98,0 | CMYK:55,28,78,0 | CMYK:62,6,66,0 | CMYK:32,6,7,0 | CMYK:64,38,0,0 |

常用色彩搭配

CMYK：25,0,90,0
CMYK：5,20,0,0

CMYK：47,14,98,0
CMYK：75,34,15,0

CMYK：32,6,7,0
CMYK：19,45,77,0

CMYK：64,38,0,0
CMYK：8,58,57,0

黄绿色搭配明亮的天青色，整体明度较高，常用在自然、健康的主题中。

苹果绿色搭配浅黄色，如初生的小草清新、鲜嫩，是一种代表春天的颜色。

苹果绿色与草绿色搭配，青春而富有生命力，给人以年轻、知性的印象。

矢车菊蓝色加嫩绿色，明度偏高，配色偏向中性，给人以沉着、稳重的印象。

配色速查

| 希望 | 生命 | 生机 | 青春 |

CMYK: 25,0,90,0
CMYK: 79,19,73,0
CMYK: 37,0,74,0
CMYK: 10,2,39,0

CMYK: 47,14,98,0
CMYK: 45,0,68,0
CMYK: 0,0,0,0
CMYK: 13,0,69,0

CMYK: 62,6,66,0
CMYK: 38,0,26,0
CMYK: 27,0,70,0
CMYK: 5,30,60,0

CMYK: 64,38,0,0
CMYK: 37,0,81,0
CMYK: 6,41,22,0
CMYK: 41,0,24,0

这是一款汽车品牌的单立柱广告设计。摇曳的枝叶犹如大树一般高大稳重，与下方车体形成鲜明对比。

色彩点评

- 蓝灰色背景与白色背景进行拼接，清新而不失雅致，变相阐述了该品牌具备极高的品位。
- 绿色的枝叶在画面中大面积出现，如初春一般，生机勃勃，朝气十足。

右下角的汽车标志紧扣广告主题，能够加深对观者的印象并得到广泛宣传。

CMYK: 31,16,18,0　CMYK: 55,33,81,0
CMYK: 90,85,87,76　CMYK: 86,58,20,0

推荐色彩搭配

C: 31	C: 73	C: 28	C: 16	C: 78	C: 15	C: 73	C: 80	C: 46	C: 19	C: 0	C: 66
M: 16	M: 57	M: 10	M: 10	M: 68	M: 1	M: 57	M: 74	M: 16	M: 3	M: 0	M: 47
Y: 18	Y: 100	Y: 58	Y: 11	Y: 44	Y: 33	Y: 95	Y: 73	Y: 56	Y: 54	Y: 0	Y: 100
K: 0	K: 23	K: 0	K: 0	K: 4	K: 0	K: 24	K: 49	K: 0	K: 0	K: 0	K: 5

这是一款创意广告设计。画面将海洋、建筑及绿地进行完美融合，重新组建成一个3D感的数字1，具有强烈的视觉冲击力。

色彩点评

- 以天蓝色和草绿色两种富有生机的颜色作为主色，营造出一种春意盎然的感觉。
- 白色的云雾在主体元素底部飘浮，赋予画面一种神秘氛围，从而引发观者好奇。

画面顶部的文字整齐规整，丰富了海报内容，使广告看起来简约而不失时尚感。

CMYK: 45,13,89,0　CMYK: 3,2,5,0
CMYK: 76,21,38,0

推荐色彩搭配

C: 65	C: 70	C: 0	C: 49	C: 61	C: 23	C: 27	C: 34	C: 39	C: 63	C: 63	C: 10
M: 40	M: 21	M: 0	M: 43	M: 36	M: 11	M: 2	M: 2	M: 8	M: 29	M: 29	M: 19
Y: 87	Y: 45	Y: 0	Y: 45	Y: 100	Y: 35	Y: 69	Y: 14	Y: 92	Y: 27	Y: 96	Y: 33
K: 1	K: 0	K: 0	K: 0	K: 0	K: 0	K: 0	K: 0	K: 0	K: 0	K: 0	K: 0

4.2.2 夏季

色彩调性： 炙热、烦躁、激情、明朗、欢快、阳光。

常用主题色：

CMYK:9,85,86,0　　CMYK:5,51,41,0　　CMYK:75,8,75,0　　CMYK:6,56,94,0　　CMYK:17,0,83,0　　CMYK:6,23,89,0

常用色彩搭配

CMYK: 9,85,86,0 CMYK: 15,4,65,0	CMYK: 5,51,41,0 CMYK: 14,72,81,0	CMYK: 6,56,94,0 CMYK: 54,0,58,0	CMYK: 6,23,89,0 CMYK: 41,0,25,0
朱红色与浅黄色相结合，像夏日里一个活泼的女孩，优美而充满活力。	鲑红色搭配橙色，同类色搭配，给人温和、欢快之感，从而营造一种温馨的氛围。	阳橙色与中绿色进行搭配，整体给人一种清新自然、活力四射之感。	铬黄色搭配天青色，明度较高，散发出一种激情澎湃、个性张扬的感觉。

配色速查

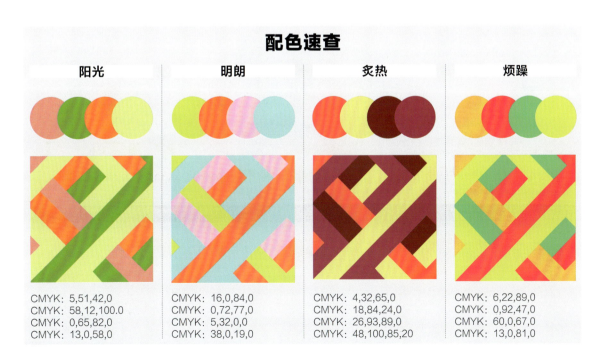

阳光　　明朗　　炙热　　烦躁

CMYK: 5,51,42,0　　CMYK: 16,0,84,0　　CMYK: 4,32,65,0　　CMYK: 6,22,89,0
CMYK: 58,12,100,0　CMYK: 0,72,77,0　　CMYK: 18,84,24,0　　CMYK: 0,92,47,0
CMYK: 0,65,82,0　　CMYK: 5,32,0,0　　CMYK: 26,93,89,0　　CMYK: 60,0,67,0
CMYK: 13,0,58,0　　CMYK: 38,0,19,0　　CMYK: 48,100,85,20　CMYK: 13,0,81,0

这是一款插画类型的广告设计。画面中的飞行器以及卡通形象的外星人给人一种神秘和好奇之感。

文字在画面中主次分明，排列清晰，能使读者快速领会画面用意。

色彩点评

- 青色与绿色交织搭配，像极了夏日傍晚时候池塘边的景象，欢乐惬意，悠然自得。
- 红色与绿色形成对比，能够吸引人们对广告的注意，得到良好的传播。

CMYK：45,0,19,0 CMYK：58,18,86,0
CMYK：0,96,95,0 CMYK：93,88,89,80

推荐色彩搭配

C: 55	C: 41	C: 85	C: 18
M: 11	M: 0	M: 54	M: 0
Y: 84	Y: 17	Y: 100	Y: 81
K: 0	K: 0	K: 24	K: 0

C: 86	C: 0	C: 73	C: 58
M: 46	M: 96	M: 66	M: 6
Y: 95	Y: 95	Y: 63	Y: 47
K: 8	K: 0	K: 20	K: 0

C: 50	C: 13	C: 56	C: 62
M: 10	M: 6	M: 8	M: 0
Y: 52	Y: 85	Y: 84	Y: 18
K: 0	K: 0	K: 0	K: 0

这是一款食品广告设计。从花色的伞中喷出一缕清泉，泉水将文字托起，营造出十分欢快的画面氛围。

画面整体用色大胆，在食品广告设计中十分常见，这种广告是一种容易给人留下好感的营销手段。

色彩点评

- 金黄色与紫藤色的文字，明度及饱和度较高，与食品诉求主题相符，吸引儿童消费群体的注意力。
- 由蓝色到青色的海水使饱和度较高的画面得到视觉上的缓解，具有独特的过渡效果。

CMYK：100,100,63,35 CMYK：13,20,46,0
CMYK：9,21,81,0 CMYK：52,88,2,0

推荐色彩搭配

C: 88	C: 46	C: 100	C: 10
M: 65	M: 81	M: 93	M: 34
Y: 69	Y: 0	Y: 3	Y: 83
K: 31	K: 0	K: 0	K: 0

C: 52	C: 74	C: 2	C: 5
M: 5	M: 11	M: 72	M: 14
Y: 22	Y: 35	Y: 49	Y: 74
K: 0	K: 0	K: 0	K: 0

C: 62	C: 35	C: 13	C: 0
M: 9	M: 0	M: 0	M: 81
Y: 2	Y: 3	Y: 83	Y: 8
K: 0	K: 0	K: 0	K: 0

4.2.3 秋季

色彩调性: 独孤、凄清、消沉、寂静、丰收、饱满。
常用主题色:

CMYK:5,42,92,0　　CMYK:31,48,100,0　　CMYK:40,50,96,0　　CMYK:56,98,75,37　　CMYK:46,45,93,1　　CMYK:26,69,93,0

常用色彩搭配

CMYK: 5,42,92,0　　　　CMYK: 31,48,100,0　　　CMYK: 26,69,93,0　　　CMYK: 56,98,75,37
CMYK: 50,100,100,29　　CMYK: 89,49,100,14　　CMYK: 24,4,89,0　　　CMYK: 25,44,95,0

万寿菊色加酒红色，浓郁而饱满，但用色过多，易给人带来心理上的沉重。　　黄褐色搭配深绿色，明度较低，是一种平易近人又富有历史感的色彩。　　琥珀色与黄绿色进行搭配，保留了一些橙色的特性，给人一种温暖、积极的感觉。　　勃艮第酒红色搭配褐色，具有稳定而舒适的特性，这种配色常用于西点食品中。

配色速查

饱满	丰收	寂静	凄清
CMYK: 26,69,93,0 CMYK: 14,5,80,0 CMYK: 6,60,95,0 CMYK: 65,47,100,5	CMYK: 31,48,100,0 CMYK: 64,74,77,37 CMYK: 2,24,50,0 CMYK: 18,3,85,0	CMYK: 56,98,75,37 CMYK: 3,44,70,0 CMYK: 33,33,23,0 CMYK: 30,80,96,1	CMYK: 56,44,93,1 CMYK: 74,91,33,1 CMYK: 0,63,91,0 CMYK: 4,7,44,0

这是一款关于金融的广告设计。画面中一个小女孩坐在棒棒糖上，周围有颜料、画笔、吉他等物品，意在表达"让孩子在梦想中成长"。

右下角的标志使用对比色进行展现，在色彩斑斓的画面中同样清晰可见，起到了很好的宣传作用。

色彩点评

- 背景大面积使用橙色，与主体元素相呼应，使得画面看起来十分饱满。
- 画面上方的青灰色让人联想到神秘的夜空，为画面营造一种童话而富有趣味的氛围。

CMYK: 86,50,39,0 CMYK: 0,57,85,0
CMYK: 95,85,25,0

推荐色彩搭配

C: 15	C: 18	C: 0	C: 8
M: 17	M: 1	M: 46	M: 82
Y: 83	Y: 59	Y: 91	Y: 44
K: 0	K: 0	K: 0	K: 0

C: 78	C: 5	C: 10	C: 95
M: 63	M: 49	M: 75	M: 86
Y: 52	Y: 86	Y: 99	Y: 26
K: 7	K: 0	K: 0	K: 0

C: 8	C: 0	C: 15	C: 8
M: 82	M: 46	M: 17	M: 80
Y: 44	Y: 91	Y: 83	Y: 90
K: 0	K: 0	K: 0	K: 0

这是一款食品营销广告，用食物搭建的建筑仿佛带领观众进入童话般的食物世界，会给人一种垂涎欲滴的感觉。

色彩点评

- 红色与黄色进行搭配，视觉冲击力极强，营造出一种饱满、温馨的氛围。
- 画面底部衔接的橙色色块变相带动观者食欲，并给人一种秋季丰收的印象，展现了食品原料的天然和新鲜。

画面底部文字在橙色背景下显得格外明亮，搭配右侧的产品图，能够更加直截了当地对产品进行宣传。

CMYK: 6,21,85,0 CMYK: 9,57,94,0
CMYK: 24,98,93,0 CMYK: 63,37,100,1

推荐色彩搭配

C: 0	C: 10	C: 18	C: 78
M: 46	M: 0	M: 1	M: 19
Y: 91	Y: 83	Y: 59	Y: 86
K: 0	K: 0	K: 0	K: 0

C: 9	C: 0	C: 7	C: 25
M: 85	M: 46	M: 17	M: 0
Y: 86	Y: 91	Y: 88	Y: 90
K: 0	K: 0	K: 0	K: 0

C: 9	C: 6	C: 26	C: 69
M: 56	M: 21	M: 97	M: 45
Y: 95	Y: 84	Y: 88	Y: 100
K: 0	K: 0	K: 0	K: 4

4.2.4 冬季

色彩调性： 冰冷、淡雅、祥和、静寂、纯洁、和平。
常用主题色：

CMYK:2,1,9,0　　CMYK:96,78,1,0　　CMYK:50,13,3,0　　CMYK:61,36,30,0　　CMYK:61,36,30,0　　CMYK:14,0,5,0

常用色彩搭配

CMYK：50,13,3,0　　CMYK：61,36,30,0　　CMYK：14,0,5,0　　CMYK：2,1,9,0
CMYK：45,36,34,0　　CMYK：98,81,54,22　　CMYK：67,22,11,0　　CMYK：87,81,29,0

天青色搭配灰色，整体清新、淡雅，可令人联想到冬日里纯净的天空。　　青灰色加深蓝色，给人稳重、安定的印象，但用量过多反而会使画面变得沉闷。　　淡青色搭配天蓝色，明度较高，用在广告设计中能加大画面空间感。　　月光白色与午夜蓝色搭配，明净凄清，能烘托画面气氛，给人以忧郁、悲伤的感觉。

配色速查

淡雅	静寂	和平	冰冷

CMYK： 15,0,5,0　　CMYK： 100,100,59,22　　CMYK： 96,78,1,0　　CMYK： 61,36,30,0
CMYK： 68,37,0,0　　CMYK： 57,26,0,0　　CMYK： 55,0,25,0　　CMYK： 82,44,1,0
CMYK： 38,0,18,0　　CMYK： 29,7,0,0　　CMYK： 10,2,47,0　　CMYK： 45,4,12,0
CMYK： 32,16,93,0　　CMYK： 69,26,47,0　　CMYK： 87,88,52,22　　CMYK： 13,0,6,0

这是一款汽车品牌的创意广告。画面中一辆越野车行驶在暴雪中，但感觉汽车行驶自如，丝毫无阻力，从侧面展现该品牌汽车拥有良好的性能。

红色标志在冷色调的画面中醒目却不刺眼，给人留下理智、坚毅、勇敢的印象。

色彩点评

- 选择深蓝色作为天空色调，给人压抑、低沉之感，同时展现汽车在如此恶劣环境下可以一往无前。
- 青灰色的车体为中明度，同时纯度较低，给人以一种朴素、踏实的感觉。

CMYK: 95,92,71,62　CMYK: 24,16,12,0
CMYK: 33,100,100,0

推荐色彩搭配

C: 88	C: 49	C: 20	C: 27
M: 84	M: 37	M: 10	M: 94
Y: 61	Y: 28	Y: 7	Y: 100
K: 39	K: 0	K: 0	K: 0

C: 37	C: 89	C: 8	C: 22
M: 14	M: 86	M: 6	M: 13
Y: 7	Y: 68	Y: 6	Y: 10
K: 0	K: 54	K: 0	K: 0

C: 56	C: 100	C: 28	C: 57
M: 39	M: 99	M: 11	M: 48
Y: 21	Y: 55	Y: 12	Y: 45
K: 0	K: 8	K: 0	K: 0

这是一款男士内裤广告设计。画面用线条的形式勾勒出一幅滑雪的场景，意在表达让该品牌的内裤与男性向往自由、热爱冒险的天性建立情感。

左上角与右下角纤细的文字使画面更加充实、饱满，为暗淡的画面添加几分生机。

色彩点评

- 藏青色背景营造出夜晚的感觉，加上人物熟睡的状态，进一步展现该品牌柔软、舒适的理念。
- 鲜红色在画面中十分抢眼，与睡梦中安静的人物形成鲜明对比，使得冰冷的夜晚有了一丝温暖。

CMYK: 100,99,63,49　CMYK: 74,59,37,0
CMYK: 6,96,88,0

推荐色彩搭配

C: 97	C: 75	C: 26	C: 56
M: 91	M: 58	M: 97	M: 56
Y: 60	Y: 39	Y: 71	Y: 56
K: 43	K: 0	K: 0	K: 1

C: 33	C: 16	C: 62	C: 92
M: 99	M: 18	M: 45	M: 83
Y: 100	Y: 53	Y: 24	Y: 35
K: 1	K: 1	K: 1	K: 1

C: 50	C: 18	C: 67	C: 7
M: 100	M: 31	M: 39	M: 80
Y: 100	Y: 47	Y: 13	Y: 57
K: 30	K: 0	K: 0	K: 0

4.3 节庆主题

节日通常能给人们带来欢乐和幸福，不同的节日给人的色彩感受也是不同的，如春节多数会以红色作为主色调，表示喜庆、热闹，端午节以绿色作为主色调，在炎热的夏季里给人们带来一丝凉爽，同时也表达对亲人的思念之情。

4.3.1 春节

色彩调性： 温馨、吵闹、欢庆、雀跃、团聚、祥和、喜庆。

常用主题色：

CMYK:19,100,69,0　CMYK:28,100,100,0　CMYK:28,100,54,0　CMYK:7,7,87,0　CMYK:5,19,88,0　CMYK:6,56,94,0

常用色彩搭配

CMYK：17,77,43,0　　CMYK：6,56,94,0　　CMYK：0,3,8,0　　　CMYK：93,88,89,88
CMYK：5,20,0,0　　　CMYK：75,34,15,0　　CMYK：19,45,77,0　　CMYK：8,58,57,0

威尼斯红色搭配铬黄色，饱和度极高，是春节中常用到的颜色，以表万事吉祥。

胭脂红色与蝴蝶花紫色搭配，配色非常热烈，具有一种艳丽、典雅的魅力感。

金色与暗红色搭配，是一种高贵而华丽的色彩，常用于精致的礼品广告中。

阳橙色搭配深绿色，散发出一种活力和朝气的吸引力，使观者为其倾倒。

配色速查

欢庆	祥和	团聚	吵闹
CMYK：28,100,100,0 CMYK：17,4,84,0 CMYK：53,98,63,15 CMYK：10,86,42,0	CMYK：5,19,88,0 CMYK：16,98,100,0 CMYK：41,30,99,0 CMYK：93,88,89,80	CMYK：28,100,54,0 CMYK：33,100,100,1 CMYK：18,9,98,0 CMYK：38,31,89,0	CMYK：6,56,94,0 CMYK：28,73,0,0 CMYK：27,11,91,0 CMYK：25,99,100,0

这是一款关于春节的产品广告。饱和度较高，呈现出一种欢乐、祥和的喜庆氛围。

主体文字给人上下跳跃的视觉感，并根据字体的大小及前后关系使画面具有层次感，让人一眼就抓到重点。

色彩点评

- 画面中大面积使用红色，为画面营造出鲜明、刺激的色彩感觉，能在第一时间吸引消费者注意。
- 使用黑色和土黄色进行文字及图形的勾边处理，能稳定画面平衡，适当缓解因饱和度过高而产生的烦躁感。

CMYK: 24,97,89,0　　CMYK: 93,88,89,80
CMYK: 20,33,68,0　　CMYK: 4,5,33,0

推荐色彩搭配

C: 27　C: 14　C: 95　C: 3	C: 87　C: 7　C: 31　C: 93	C: 47　C: 74　C: 10　C: 9
M: 96　M: 36　M: 92　M: 60	M: 48　M: 21　M: 100　M: 88	M: 100　M: 79　M: 95　M: 34
Y: 96　Y: 81　Y: 81　Y: 92	Y: 84　Y: 82　Y: 100　Y: 89	Y: 98　Y: 84　Y: 100　Y: 61
K: 0　K: 0　K: 75　K: 0	K: 9　K: 0　K: 1　K: 80	K: 19　K: 61　K: 0　K: 0

这是一款食品形象广告设计。将产品包装盒作为主体元素，给画面增添一种高档、时尚的氛围，深受消费者追捧。

色彩点评

- 红色与金色搭配，给人华丽而精美的感受，符合节日气氛。
- 画面饱和度较高，感染力较强，消费者在购买时可寻找到产品与自身情感上的连接点。

CMYK: 21,99,100,0　　CMYK: 79,86,83,71
CMYK: 15,24,92,0

画面中后期制作的光影营造出一种暗角效果，很好地突出了产品的特质，并赋予产品一种立体效果。

推荐色彩搭配

C: 78　C: 37　C: 27　C: 12	C: 52　C: 12　C: 13　C: 62	C: 27　C: 7　C: 52　C: 52
M: 87　M: 53　M: 100　M: 54	M: 100　M: 94　M: 28　M: 26	M: 100　M: 10　M: 58　M: 97
Y: 84　Y: 100　Y: 100　Y: 90	Y: 100　Y: 86　Y: 82　Y: 70	Y: 100　Y: 85　Y: 100　Y: 93
K: 70　K: 0　K: 0　K: 0	K: 38　K: 0　K: 0　K: 0	K: 0　K: 0　K: 7　K: 34

4.3.2 圣诞

色彩调性： 平安、欢庆、跳跃、欢快、热情、祥和。
常用主题色：

CMYK:28,100,100,1　　CMYK:0,0,0,0　　CMYK:90,61,100,44　　CMYK:7,7,87,0　　CMYK:49,100,100,26　　CMYK:84,37,100,1

常用色彩搭配

CMYK：28,100,100,1　　CMYK：90,61,100,44　　CMYK：49,100,100,26　　CMYK：84,37,100,1
CMYK：80,26,100,0　　CMYK：41,32,98,0　　CMYK：22,15,88,0　　CMYK：8,6,9,0

大红色和中绿色是对比色搭配，具有很强的感染力，能给人们带来亲切之感。 | 墨绿色搭配土著黄色，明度较低，能让人联想到苍松翠柏，给人平和、安定的印象。 | 深红色与中黄色搭配，是高明度的色彩搭配，散发着精致、高贵的氛围。 | 草绿色搭配浅灰色较为常见，配色醒目而不张扬，从而令人心旷神怡。

配色速查

平安	欢庆	热情	祥和

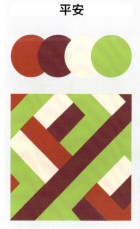 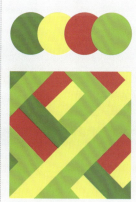

CMYK: 28,100,100,1　　CMYK: 84,37,100,1　　CMYK: 49,100,100,26　　CMYK: 90,61,100,44
CMYK: 52,96,67,18　　CMYK: 7,2,82,0　　CMYK: 87,46,100,10　　CMYK: 30,100,100,1
CMYK: 2,8,17,0　　CMYK: 22,100,77,0　　CMYK: 51,71,100,16　　CMYK: 31,58,100,0
CMYK: 44,6,97,0　　CMYK: 50,13,99,0　　CMYK: 8,0,83,0　　CMYK: 12,13,87,0

这是一款棒棒糖广告设计。将棒棒糖赋予小丑的卡通形象，极具创造力，同时为画面增加了趣味性。

右下角三种不同颜色的棒棒糖指明有多种口味供消费者选择，可为消费者带来不同的心情。

色彩点评

- 背景中不同明度的橙色与粉红色交织，使画面倍感温馨，营造出一种欢快的氛围。
- 画面整体为暖色调，足够吸引年轻群体注意，在节庆之余，更能带动气氛、烘托情感。

CMYK: 24,59,83,0　CMYK: 25,89,47,0
CMYK: 38,96,100,4

推荐色彩搭配

C: 7	C: 38	C: 12	C: 31	C: 31	C: 16	C: 40	C: 7	C: 30	C: 61	C: 4	C: 49
M: 44	M: 80	M: 92	M: 97	M: 43	M: 38	M: 100	M: 32	M: 93	M: 23	M: 36	M: 89
Y: 21	Y: 95	Y: 100	Y: 30	Y: 98	Y: 64	Y: 100	Y: 30	Y: 62	Y: 100	Y: 43	Y: 91
K: 0	K: 2	K: 0	K: 0	K: 0	K: 0	K: 5	K: 0	K: 0	K: 0	K: 0	K: 22

这是一款麦当劳甜品广告设计。画面脑洞大开，将冰激凌倒置摆放，像极了一个胡子花白的老爷爷，引发观者兴趣。

画面虽无过多文字修饰，但该品牌标志性字母M足以在第一时间为观者传达商品信息，使产品得到很好的宣传。

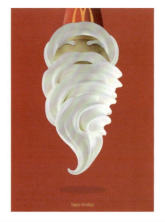

色彩点评

- 大红色背景在节日来临之际能充分渲染节日的气氛。
- 白色与红色搭配，能使画面显得十分整洁，同时又给人一种欢庆、热闹的感受。

CMYK: 21,99,100,0　CMYK: 9,7,10,0
CMYK: 37,45,73,0　CMYK: 8,54,93,0

推荐色彩搭配

C: 31	C: 3	C: 20	C: 53	C: 21	C: 30	C: 18	C: 0	C: 28	C: 20	C: 58	C: 8
M: 100	M: 3	M: 43	M: 100	M: 7	M: 40	M: 84	M: 76	M: 21	M: 100	M: 100	M: 55
Y: 100	Y: 3	Y: 94	Y: 100	Y: 90	Y: 66	Y: 100	Y: 41	Y: 35	Y: 96	Y: 100	Y: 93
K: 1	K: 0	K: 0	K: 38	K: 0	K: 0	K: 0	K: 0	K: 0	K: 0	K: 51	K: 0

4.4 人口主题

不同年龄及性别的受众喜欢的颜色各不相同,根据目标群体的特性将颜色划分为不同类型,例如,儿童通常对饱和度高、颜色亮丽的色彩颇感兴趣。而老年人通常喜欢朴素,喜欢较暗或较灰的色调。

4.4.1 女性

色彩调性: 精致、优美、华丽、典雅、内敛、娴静、妩媚。
常用主题色:

CMYK:4,31,60,0　CMYK:3,82,23,0　CMYK:11,66,4,0　CMYK:8,80,90,0　CMYK:19,100,100,8　CMYK:61,78,0,0

常用色彩搭配

CMYK: 4,31,60,0　　CMYK: 3,82,23,0　　CMYK: 8,80,90,0　　CMYK: 61,78,0,0
CMYK: 5,31,0,0　　 CMYK: 89,79,0,0　　CMYK: 5,46,64,0　　CMYK: 44,100,100,17

蜂蜜色搭配浅优品紫红色,整体搭配散发出一种温暖、亲近的视觉感。　玫瑰红色搭配蓝色,色调优美亮丽,透露着性感和妖娆,使女性群体为其倾倒。　橘色搭配沙棕色,同类色搭配,使画面和谐稳定,给人热烈和激昂的印象。　紫藤色搭配酒红色,奢华但又低调,在高贵的气质中散发着成熟女性的清香。

配色速查

娴静	华丽	精致	优美
CMYK: 11,66,4,0 CMYK: 53,82,26,0 CMYK: 63,100,59,26 CMYK: 2,26,0,0	CMYK: 8,80,90,0 CMYK: 11,7,68,0 CMYK: 18,84,39,0 CMYK: 62,98,5,0	CMYK: 3,82,23,0 CMYK: 44,0,28,0 CMYK: 100,100,51,2 CMYK: 31,55,0,0	CMYK: 19,100,100,8 CMYK: 10,11,69,0 CMYK: 52,81,100,25 CMYK: 11,61,18,0

这是一款创意台灯平面广告设计。将高跟鞋作为灯座与灯罩的完美融合，像极了身穿短裙、风情万种的少女。

高跟鞋受到广大爱美女性的青睐，将该元素应用在画面中不仅让人赏心悦目，同时从侧面指出该产品针对的消费群体。

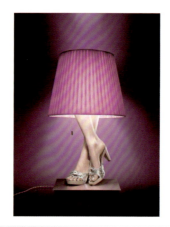

色彩点评

- 蝴蝶花紫色的灯罩给人一种优雅而捉摸不透的感觉，极大地吸引观者兴趣。
- 自上而下照射的灯光使暗紫色的画面充满神秘感，营造出一种华丽的氛围。

CMYK: 93,88,89,80　CMYK: 58,84,25,0
CMYK: 24,85,0,0　　CMYK: 10,33,27,0

推荐色彩搭配

C: 26	C: 13	C: 13	C: 56	C: 30	C: 15	C: 3	C: 89	C: 48	C: 77	C: 6	C: 58
M: 82	M: 25	M: 34	M: 97	M: 65	M: 51	M: 17	M: 71	M: 79	M: 100	M: 34	M: 100
Y: 0	Y: 0	Y: 41	Y: 75	Y: 39	Y: 5	Y: 14	Y: 56	Y: 0	Y: 33	Y: 0	Y: 68
K: 0	K: 0	K: 0	K: 35	K: 0	K: 0	K: 0	K: 19	K: 0	K: 1	K: 0	K: 35

这是一款关于女性的时尚广告设计。画面中将液体围绕人物的袖口以及裙摆生动地向外发散，并与粉红色衣服进行有机结合，给观者一种清新的视觉感受，令人眼前一亮。

左下角的红色文字圆润饱满，给人生动活泼的印象，同时为广告增添许多趣味感。

色彩点评

- 以不同明度的火鹤红作为背景，给人一种柔和、淡雅的视觉感受，符合女性审美视角。
- 不同颜色的液体交织在画面中心，使人物格外突出，从而展现温馨而典雅的情调。

CMYK: 4,50,25,0　　CMYK: 53,93,56,9
CMYK: 7,70,80,0　　CMYK: 17,96,84,0

推荐色彩搭配

C: 38	C: 39	C: 15	C: 57	C: 26	C: 13	C: 13	C: 56	C: 33	C: 8	C: 25	C: 5
M: 69	M: 75	M: 28	M: 97	M: 82	M: 25	M: 34	M: 97	M: 31	M: 60	M: 58	M: 84
Y: 50	Y: 64	Y: 65	Y: 56	Y: 0	Y: 0	Y: 41	Y: 75	Y: 7	Y: 24	Y: 0	Y: 60
K: 0	K: 1	K: 0	K: 13	K: 0	K: 0	K: 0	K: 35	K: 0	K: 0	K: 0	K: 0

4.4.2 男性

色彩调性： 品质、沉稳、理智、冷漠、镇定、深邃、稳重。
常用主题色：

CMYK:49,79,100,18　CMYK:93,88,89,88　CMYK:100,100,54,6　CMYK:81,52,72,10　CMYK:60,84,100,49　CMYK:80,42,22,0

常用色彩搭配

CMYK: 49,79,100,18
CMYK: 48,40,37,0

CMYK: 100,100,54,6
CMYK: 74,45,11,0

CMYK: 81,52,72,10
CMYK: 87,53,37,0

CMYK: 80,42,22,0
CMYK: 87,87,66,51

重褐色搭配灰色，是低明度、高纯度的配色，给人以深沉、稳重的印象。

深蓝色搭配浅石青色，给人威严的感觉，散发出理性与现实的魅力。

清漾青色搭配浓蓝色，能使人联想到深不可测的海底，表现出冷静、理智的特性。

青蓝色搭配蓝黑色，是永恒的象征，可营造出从容不迫、安静低沉的氛围。

配色速查

稳重	冷漠	理智	镇定
CMYK: 49,79,100,18 CMYK: 53,47,55,0 CMYK: 78,17,65,0 CMYK: 67,79,100,57	CMYK: 93,88,89,88 CMYK: 27,21,20,0 CMYK: 77,71,63,28 CMYK: 65,28,0,0	CMYK: 60,84,100,49 CMYK: 45,36,34,0 CMYK: 11,25,68,0 CMYK: 95,85,0,0	CMYK: 80,42,22,0 CMYK: 89,51,100,17 CMYK: 24,19,16,0 CMYK: 93,88,89,80

这是某品牌的一款运动鞋广告设计。跟随在人物后方的强大气流展现人物奔跑速度的飞快，变向赋予运动鞋一种风驰电掣的感觉。

色彩点评

- 红色运动鞋在冷色调画面中极为突出，能迅速抓住热爱运动人士的眼球，从而使他们产生渴望拥有的欲望。
- 不同纯明度的蓝色使画面层次感增强。

沉稳清透的文字渗透着男性的魅力感，同时在画面中排列整齐，使广告看起来更加洁净、明朗。

CMYK: 31,18,11,0　CMYK: 94,86,57,33
CMYK: 99,92,11,0　CMYK: 33,89,78,0

推荐色彩搭配

C: 33	C: 37	C: 36	C: 84	C: 42	C: 96	C: 0	C: 62	C: 100	C: 95	C: 21	C: 53
M: 31	M: 8	M: 100	M: 58	M: 93	M: 94	M: 0	M: 43	M: 100	M: 76	M: 9	M: 48
Y: 7	Y: 11	Y: 98	Y: 0	Y: 100	Y: 0	Y: 0	Y: 0	Y: 68	Y: 39	Y: 6	Y: 54
K: 0	K: 0	K: 3	K: 0	K: 8	K: 0	K: 0	K: 0	K: 60	K: 3	K: 0	K: 0

这是一款蝙蝠侠大战超人的电影宣传海报。画面以蝙蝠侠和超人为主体，造型冷酷，营造出一种淡漠、冰冷的画面感。

色彩点评

- 白色月光照射在漆黑的背景中，可使观者联想到蝙蝠侠与超人的激烈战斗，呈现出一种冷酷无情的效果。
- 白色文字在深色背景下十分抢眼，能快速传播给阅读者信息，同时也为画面增添少许透气性。

绵绵细雨在画面中烘托气氛，大大为影片加分，营造出一种沉闷、压抑的氛围。

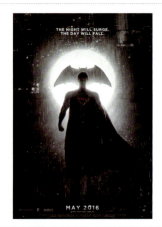

CMYK: 88,83,78,68　CMYK: 0,2,3,0

推荐色彩搭配

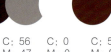

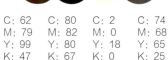

C: 85	C: 56	C: 0	C: 58	C: 62	C: 80	C: 2	C: 74	C: 100	C: 80	C: 51	C: 93
M: 83	M: 47	M: 0	M: 88	M: 79	M: 82	M: 0	M: 68	M: 100	M: 76	M: 42	M: 88
Y: 70	Y: 44	Y: 0	Y: 91	Y: 99	Y: 80	Y: 18	Y: 65	Y: 63	Y: 46	Y: 39	Y: 89
K: 56	K: 0	K: 0	K: 47	K: 47	K: 67	K: 0	K: 25	K: 42	K: 7	K: 0	K: 80

4.4.3 儿童

色彩调性： 欢乐、稚嫩、活泼、兴奋、纯真、爽朗。
常用主题色：

| CMYK:9,85,86,0 | CMYK:0,46,91,0 | CMYK:6,23,89,0 | CMYK:22,71,8,0 | CMYK:62,6,66,0 | CMYK:62,7,15,0 |

常用色彩搭配

CMYK: 22,71,8,0
CMYK: 29,0,85,0

锦葵紫色搭配黄绿色，如同花一般鲜艳亮丽，给人带来一种心情愉悦的心理感受。

CMYK: 0,46,91,0
CMYK: 75,6,71,0

橙黄色搭配碧绿色，充满活力和热情，应用在平面设计中辨识度较高。

CMYK: 0,3,8,0
CMYK: 58,70,0,0

锦葵紫色搭配淡蓝色，优雅高贵，运用在娱乐行业有很强的渲染力。

CMYK: 62,6,66,0
CMYK: 17,10,75,0

钴绿色搭配香蕉黄色，能提升画面整体亮度，给人一种亮丽、明快的视觉感受。

配色速查

欢乐	活泼	纯真	兴奋
CMYK: 9,85,86,0 CMYK: 1,66,70,0 CMYK: 10,8,82,0 CMYK: 56,0,15,0	CMYK: 62,6,66,0 CMYK: 8,30,90,0 CMYK: 8,3,44,0 CMYK: 22,61,0,0	CMYK: 62,7,15,0 CMYK: 79,47,0,0 CMYK: 40,0,51,0 CMYK: 8,0,64,0	CMYK: 6,23,89,0 CMYK: 83,67,0,0 CMYK: 51,79,0,0 CMYK: 8,70,61,0

这是一款关于儿童教育的展架广告设计。正面以图文结合的方式展现，背面附有详细信息，可让观者更深入地进行了解。

该展架广告文字内容较多，但文字排列清晰，主次分明，在表达信息的同时使画面更加饱满。

色彩点评

- 画面以金黄色为主色调，使整个画面明快、干净、亮眼，同时又传达给人们一种欢快的情感氛围，符合儿童主题广告理念。
- 广告正面的青色文字与洋红色文字极为显眼，仿佛从中看到了孩童般的烂漫。

CMYK: 11,21,80,0　　CMYK: 8,71,87,0
CMYK: 67,1,11,0　　CMYK: 24,85,41,0

推荐色彩搭配

C: 73	C: 6	C: 91	C: 8		C: 2	C: 30	C: 0	C: 70		C: 62	C: 2	C: 29	C: 0
M: 6	M: 79	M: 75	M: 1		M: 37	M: 0	M: 0	M: 26		M: 0	M: 38	M: 78	M: 95
Y: 31	Y: 48	Y: 10	Y: 85		Y: 89	Y: 88	Y: 0	Y: 0		Y: 99	Y: 84	Y: 0	Y: 41
K: 0	K: 0	K: 0	K: 0		K: 0	K: 0	K: 0	K: 0		K: 0	K: 0	K: 0	K: 0

这是一款奥利奥夹心饼干创意广告设计。将饼干以人的形象呈现出来，画风有趣，充满童趣和想象力。

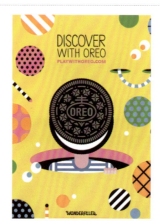

以形状作为主体元素，并将大小不一的圆形平铺整个画面，变相将奥利奥的圆形特征输入观者脑中，品牌形象自然得到很好的宣传。

色彩点评

- 画面用色大胆，色彩鲜明，并将白色夹心比作牙齿，这种童趣般的笑容给予观者一个灿烂的心情。
- 以纯度较高的铬黄色作为主色，使整体画面明亮、活泼，饱含着一种力量和热情。

CMYK: 6,16,88,0　　CMYK: 88,81,80,68
CMYK: 7,79,19,0　　CMYK: 83,33,86,0

推荐色彩搭配

C: 1	C: 2	C: 0	C: 0		C: 75	C: 0	C: 7	C: 78		C: 71	C: 23	C: 10	C: 55
M: 38	M: 60	M: 22	M: 84		M: 13	M: 89	M: 28	M: 51		M: 19	M: 9	M: 70	M: 94
Y: 91	Y: 88	Y: 10	Y: 39		Y: 76	Y: 63	Y: 72	Y: 0		Y: 28	Y: 53	Y: 91	Y: 5
K: 0	K: 0	K: 0	K: 0		K: 0	K: 0	K: 0	K: 0		K: 0	K: 0	K: 0	K: 0

4.4.4　青年

色彩调性： 烦躁、热血、朝气、开放、活力、俊俏。
常用主题色：

| CMYK:55,0,18,0 | CMYK:17,0,83,0 | CMYK:76,40,0,0 | CMYK:49,11,100,0 | CMYK:13,92,81,0 | CMYK:32,6,7,0 |

常用色彩搭配

CMYK: 17,77,43,0
CMYK: 66,59,0,0

CMYK: 6,56,94,0
CMYK: 12,18,51,0

CMYK: 76,40,0,0
CMYK: 5,17,73,0

CMYK: 32,6,7,0
CMYK: 90,81,52,20

青色搭配江户紫色，明度较高，散发着活泼开朗的气息，给人清透、鲜亮的印象。

鲜黄色搭配肉色，明度较高，但颜色变化幅度小，呈现出一种温柔、雅致之感。

道奇蓝色与含羞草黄色，像一个激情澎湃的青年，给人活力、张扬的感受。

水晶蓝色搭配普鲁士蓝色，蓝色调的搭配会令人联想到湛蓝的天空和蔚蓝的海水。

配色速查

| 活力 | 朝气 | 热血 | 俊俏 |

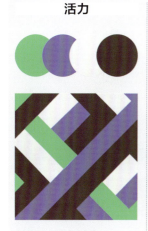

CMYK: 57,0,37,0
CMYK: 66,59,0,0
CMYK: 8,6,6,0
CMYK: 80,72,62,29

CMYK: 49,11,100,0
CMYK: 16,4,65,0
CMYK: 63,0,57,0
CMYK: 100,93,40,1

CMYK: 32,6,7,0
CMYK: 15,54,0,0
CMYK: 20,13,89,0
CMYK: 34,99,61,0

CMYK: 16,12,44,0
CMYK: 100,88,0,0
CMYK: 32,25,24,0
CMYK: 56,0,15,0

这是一款橡胶拖鞋广告设计。对于那些酷爱旅行，喜欢游玩的群体来讲，接受起来毫无压力。

色彩点评

- 画面色彩鲜艳扎眼，饱和度高，仿佛进入一个多彩的海边乐园。
- 金黄色与粉红色拼合的拖鞋贴上了年轻人的标签，给人一种青春活力的印象。

左上角椭圆形状的品牌标志饱和度较高，在颜色多样的画面中同样可以脱颖而出，洋溢着香甜可爱的气息。

CMYK: 6,16,88,0　　CMYK: 19,80,30,0
CMYK: 34,27,3,0　　CMYK: 78,16,93,0

推荐色彩搭配

C: 50	C: 17	C: 37	C: 2	C: 72	C: 56	C: 7	C: 77	C: 12	C: 2	C: 77	C: 17
M: 10	M: 85	M: 25	M: 95	M: 30	M: 75	M: 10	M: 12	M: 68	M: 11	M: 73	M: 75
Y: 9	Y: 30	Y: 4	Y: 79	Y: 17	Y: 100	Y: 76	Y: 90	Y: 87	Y: 26	Y: 10	Y: 28
K: 0	K: 0	K: 0	K: 0	K: 0	K: 30	K: 0	K: 0	K: 0	K: 0	K: 0	K: 0

这是一款电子产品广告设计。画面中两只手正在拿着一部智能手机，并用线条勾勒轮廓，营造出一种科技感的氛围。

文字与手和线条相互遮挡，具有丰富的艺术性，能让广告吸引更多的消费群体。

色彩点评

- 柿子橙色的背景能刺激观者视觉，传递出一种活跃、正能量的感觉。
- 白色文字以对称的形式呈现在画面中心，给人一种平衡、安稳的印象。

CMYK: 10,82,76,0　　CMYK: 72,60,52,5
CMYK: 0,0,0,0　　CMYK: 77,34,14,0

推荐色彩搭配

C: 11	C: 79	C: 0	C: 29	C: 26	C: 1	C: 9	C: 85	C: 93	C: 11	C: 28	C: 84
M: 83	M: 83	M: 0	M: 0	M: 91	M: 10	M: 47	M: 74	M: 88	M: 83	M: 21	M: 59
Y: 77	Y: 53	Y: 0	Y: 71	Y: 99	Y: 22	Y: 58	Y: 14	Y: 89	Y: 76	Y: 35	Y: 2
K: 0	K: 22	K: 0	K: 0	K: 0	K: 0	K: 0	K: 0	K: 80	K: 0	K: 0	K: 0

4.4.5 老人

色彩调性： 安详、博爱、老练、朴实、空虚、沉寂、保守。

常用主题色：

CMYK:66,60,100,22　CMYK:81,52,72,10　CMYK:80,68,37,1　CMYK:79,74,71,45　CMYK:49,79,100,18　CMYK:59,69,98,28

常用色彩搭配

CMYK：66,60,100,22　　CMYK：80,68,37,1　　CMYK：80,68,37,1　　CMYK：59,69,98,28
CMYK：5,20,0,0　　　　CMYK：75,34,15,0　　CMYK：19,45,77,0　　CMYK：8,58,57,0

橄榄绿色搭配深蓝色，低纯度、低明度的颜色，给人一种稳重、严肃的印象。

水墨蓝色加茄紫色，低明度的色彩进行搭配，营造一种沉闷、压抑的氛围。

80%炭灰色与赤褐色搭配，显得十分和谐，给人稳定、舒适的视觉感。

咖啡色加浅豆绿色，配色朴素、低调，给人暗淡之感，不易引起观者注意。

配色速查

安详	沉寂	保守	老练

CMYK：81,52,72,10　　CMYK：28,49,56,0　　CMYK：79,74,71,45　　CMYK：49,79,100,18
CMYK：29,20,59,0　　　CMYK：28,49,56,0　　CMYK：31,24,23,0　　　CMYK：62,53,50,1
CMYK：62,53,50,1　　　CMYK：61,51,22,0　　CMYK：47,90,81,15　　CMYK：45,38,82,0
CMYK：82,100,54,14　　CMYK：90,62,100,47　CMYK：56,59,100,12　　CMYK：61,82,100,49

这是一款关于禁烟的公益公告，画面中很多蜜蜂堆积成一个肺的形状，给人一种火烧蜂巢的视觉感，仿佛一点即燃。

画面寓意为"你的肺远比你想象的脆弱，请停止吸烟"，以此警醒那些爱好吸烟的人。

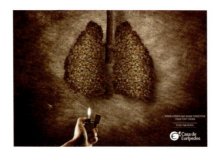

色彩点评

- 画面色调单一，咖啡色让烟民们联想到吸烟的后果，给人一种压抑、沉闷的心理暗示。
- 重褐色的暗角极大地烘托画面氛围，给人谨慎、沉重的印象。

CMYK: 72,85,92,67　CMYK: 11,8,9,0
CMYK: 46,54,87,1

推荐色彩搭配

C: 84	C: 49	C: 3	C: 58	C: 43	C: 38	C: 47	C: 93	C: 62	C: 53	C: 6	C: 42
M: 87	M: 59	M: 0	M: 78	M: 77	M: 49	M: 73	M: 88	M: 80	M: 47	M: 12	M: 57
Y: 87	Y: 72	Y: 23	Y: 100	Y: 90	Y: 48	Y: 100	Y: 89	Y: 71	Y: 48	Y: 31	Y: 69
K: 76	K: 3	K: 0	K: 38	K: 6	K: 0	K: 11	K: 80	K: 33	K: 0	K: 0	K: 1

这是一款啤酒广告设计。以著名音乐家贝多芬作为主要形象，并脑洞大开地将啤酒泡沫作为人的胡子，使画面充满幽默性。

斜体文字位于画面中心位置，像音符一样优美动人，能提升画面整体格调，使海报别有一番风味。

色彩点评

- 黑色背景使画面充满凝重气息，加上人物表情凝重，使这种忧郁氛围更加浓厚。
- 在深色调背景下，右下角橙色啤酒显得格外突出，能够直观地指出广告用意。

CMYK: 93,88,86,80　CMYK: 58,85,83,40
CMYK: 21,22,17,0　CMYK: 27,61,84,0

推荐色彩搭配

C: 55	C: 36	C: 7	C: 52	C: 88	C: 70	C: 15	C: 25	C: 43	C: 71	C: 23	C: 58
M: 86	M: 42	M: 13	M: 72	M: 89	M: 88	M: 17	M: 60	M: 58	M: 74	M: 52	M: 90
Y: 84	Y: 72	Y: 15	Y: 100	Y: 86	Y: 88	Y: 13	Y: 82	Y: 68	Y: 81	Y: 80	Y: 87
K: 34	K: 0	K: 0	K: 18	K: 78	K: 66	K: 0	K: 0	K: 1	K: 49	K: 0	K: 46

4.5 艺术主题

除自然界中的天然色彩外，人类还创造出很多极具艺术风格的颜色，并应用于多个领域，以丰富人们的现实生活。

4.5.1 水墨丹青

色彩调性： 朦胧、诗意、沧桑、美妙、古朴、经典。
常用主题色：

CMYK：46,22,39,0　　CMYK：50,24,31,0　　CMYK：0,0,0,0　　CMYK：93,88,89,88　　CMYK：12,9,9,0　　CMYK：19,36,20,0

常用色彩搭配

CMYK：46,22,39,0
CMYK：81,57,90,26
灰绿色搭配较暗些的铬绿色，如初春的烟雨，营造出一种诗情画意的氛围。

CMYK：12,9,9,0
CMYK：78,73,70,42
亮灰色加炭黑色，层次分明，给人一种古色古香的印象，堪称画中之经典。

CMYK：50,24,31,0
CMYK：93,71,67,37
蓝灰色与藏蓝色，是中国风类型作品常用的颜色，舒适温和，过渡自如。

CMYK：19,36,20,0
CMYK：76,60,30,20
粉灰色加深绿色，纯度较低，仿佛带领人们来到一个新的境地，给人一种琴韵之感。

配色速查

沧桑	经典	朦胧	诗意

CMYK：46,22,39,0
CMYK：73,74,80,51
CMYK：34,31,44,0
CMYK：64,55,52,2

CMYK：93,88,89,88
CMYK：0,0,0,0
CMYK：55,46,44,0
CMYK：82,71,70,40

CMYK：12,9,9,0
CMYK：39,26,27,0
CMYK：68,41,47,0
CMYK：79,57,77,20

CMYK：19,36,20,0
CMYK：52,40,39,00
CMYK：56,20,35,0
CMYK：89,82,86,74

这是一款汽车轮胎平面广告设计。画面中三个人在轮胎内部攀爬，与高大的轮胎形象形成对比，使整个画面内容更加饱满。

色彩点评

- 画面中藏蓝色的天空与白色雪地交接融合，给人以冷静、冰凉之感。
- 将黑色轮胎夸张地进行放大，使轮胎在这种阴暗的天气里呈现得格外坚固、强大。

画面整体干净、整洁，右下角再次呈现出轮胎形象，再次将轮胎进行宣传，从而扩大品牌知名度。

CMYK: 54,30,32,0　　CMYK: 6,5,5,0
CMYK: 84,80,78,64　CMYK: 23,96,88,0

推荐色彩搭配

C: 27	C: 7	C: 72	C: 83	C: 82	C: 48	C: 93	C: 21	C: 27	C: 39	C: 23	C: 82
M: 12	M: 5	M: 47	M: 79	M: 77	M: 40	M: 73	M: 10	M: 21	M: 19	M: 97	M: 64
Y: 18	Y: 6	Y: 48	Y: 77	Y: 75	Y: 37	Y: 65	Y: 13	Y: 20	Y: 22	Y: 90	Y: 58
K: 0	K: 0	K: 0	K: 62	K: 56	K: 0	K: 37	K: 0	K: 0	K: 0	K: 0	K: 16

该款海报给人一种水墨丹青的感觉，一只柔嫩的手臂婉转优美，舞动在视觉中心点位置，使观者产生遐想。

画面中将重要的文字进行放大，并将其他文字进行横竖摆放，分行控制长度，使整体画面更加律动灵巧。

色彩点评

- 不同纯度的灰色给观者带来一种自然、优雅的视觉感，同时也能够丰富画面层次。
- 浅灰色的形状使画面少了几分生硬和绝对，多了几分柔美和灵动。

CMYK: 19,13,19,0　　CMYK: 75,69,68,31

推荐色彩搭配

C: 19	C: 76	C: 62	C: 30	C: 9	C: 42	C: 0	C: 78	C: 18	C: 63	C: 35	C: 93
M: 12	M: 70	M: 53	M: 22	M: 7	M: 33	M: 0	M: 61	M: 4	M: 54	M: 31	M: 88
Y: 19	Y: 69	Y: 56	Y: 27	Y: 7	Y: 26	Y: 0	Y: 65	Y: 8	Y: 38	Y: 28	Y: 89
K: 0	K: 36	K: 2	K: 0	K: 0	K: 0	K: 0	K: 18	K: 0	K: 0	K: 0	K: 80

4.5.2 波普

色彩调性： 夸张、风趣、奇特、热烈、艳俗、时尚。
常用主题色：

CMYK:7,68,97,0　　CMYK:7,7,87,0　　CMYK:37,83,0,0　　CMYK:61,0,23,0　　CMYK:92,78,0,0　　CMYK:65,0,84,0

常用色彩搭配

CMYK: 7,68,97,0　　CMYK: 7,7,87,0　　CMYK: 37,83,0,0　　CMYK: 65,0,84,0
CMYK: 66,83,0,0　　CMYK: 69,0,31,0　　CMYK: 67,0,67,0　　CMYK: 3,46,86,0

橘红色和亮紫色搭配，颜色虽艳俗，但视觉感极强，具有积极、活跃的意义。

鲜黄色是一种亮度较高的颜色，和天青色搭配，使人视觉效果更加广阔。

洋红色搭配中绿色，鲜艳扎眼，给人一种新奇、独特的视觉感受。

蓝色与橙黄色，对比色搭配，形成了强烈的视觉冲击力，十分醒目，易吸引观者的眼球。

配色速查

夸张	热烈	奇特	艳俗

CMYK: 7,68,97,0　　CMYK: 7,7,87,0　　　CMYK: 92,78,0,0　　CMYK: 65,0,84,0
CMYK: 20,64,0,0　　CMYK: 53,0,61,0　　CMYK: 52,0,42,0　　CMYK: 12,14,64,0
CMYK: 71,2,31,0　　CMYK: 14,69,94,0　　CMYK: 18,24,90,0　　CMYK: 84,58,0,0
CMYK: 3,26,68,0　　CMYK: 50,64,0,0　　　CMYK: 48,100,100,23　　CMYK: 45,71,0,0

这是一款眼镜的广告设计。画面中人物造型夸张，用色大胆，极大地展现波普风格视觉效果。

运用创新思维将画面上下两部分划分为繁复和简约两种风格，不论在哪种风格中，眼镜都格外突出，更贴切地阐明"不会遮掩你的美丽"这一广告主题。

色彩点评

- 纯度较高的红色与绿色在画面中相互碰撞，使整幅画面充满喧闹的气氛。
- 香蕉黄色调的背景具有鲜亮、开朗的意象，给人一种清丽、个性的视觉感。

CMYK: 11,9,62,0 CMYK: 65,94,65,40
CMYK: 69,100,50,13 CMYK: 64,0,51,0

推荐色彩搭配

C: 12	C: 6	C: 61	C: 30	C: 45	C: 6	C: 63	C: 18	C: 81	C: 58	C: 31	C: 19
M: 7	M: 85	M: 100	M: 0	M: 0	M: 85	M: 0	M: 4	M: 100	M: 0	M: 86	M: 0
Y: 63	Y: 62	Y: 46	Y: 75	Y: 31	Y: 62	Y: 65	Y: 45	Y: 63	Y: 93	Y: 0	Y: 67
K: 0	K: 0	K: 5	K: 0	K: 0	K: 0	K: 0	K: 0	K: 49	K: 0	K: 0	K: 0

该款海报设计让人眼前一亮，一位陶醉于音乐中的男士呈现在画面中，给人一种轻松、欢快的印象，具有通俗化趣味。

色彩点评

- 橙色调与紫色调在画面中有机结合，为画面带来明朗、亮眼的艺术气息。
- 渐变色在画面中出现面积较大，充斥着观者的眼球，同时起到增强画面层次感的作用。

几何图形拼接的人物形象与字体进行完美融合，让平静的生活中多了一份快乐和随意，形式感较强。

CMYK: 55,84,98,36 CMYK: 56,91,68,25
CMYK: 26,55,74,0 CMYK: 34,83,8,0

推荐色彩搭配

C: 4	C: 34	C: 11	C: 18	C: 6	C: 4	C: 57	C: 28	C: 8	C: 73	C: 2	C: 32
M: 17	M: 83	M: 63	M: 4	M: 53	M: 40	M: 89	M: 91	M: 75	M: 83	M: 28	M: 96
Y: 31	Y: 6	Y: 79	Y: 45	Y: 34	Y: 71	Y: 98	Y: 100	Y: 59	Y: 81	Y: 64	Y: 13
K: 0	K: 0	K: 0	K: 0	K: 0	K: 0	K: 46	K: 0	K: 0	K: 63	K: 0	K: 0

4.5.3 印象派

色彩调性： 微妙、随性、狂野、迷茫、苦闷、丰富。
常用主题色：

CMYK:15,11,87,0　　CMYK:6,82,91,0　　CMYK:7,84,41,0　　CMYK:71,38,0,0　　CMYK:74,6,76,0　　CMYK:58,90,0,0

常用色彩搭配

CMYK: 6,82,91,0　　　　CMYK: 7,84,41,0　　　　CMYK: 71,38,0,0　　　　CMYK: 74,6,76,0
CMYK: 81,34,99,0　　　CMYK: 23,2,82,0　　　　CMYK: 52,78,0,0　　　　CMYK: 8,4,38,0

橘红色加孔雀石绿色，是对比色搭配，具有强烈视觉冲击力，但应用时要注意使用比例。

桃红色与黄色搭配，视觉效果尖锐明亮，是充满活力和希望的颜色。

皇室蓝色搭配紫藤色，颜色浓郁有张力，给人带来独特、神秘的视觉感受。

碧绿色搭配奶油黄色，层次感十足，起到令人舒缓、镇定、放松心情的作用。

配色速查

狂野　　　　　　**丰富**　　　　　　**随性**　　　　　　**苦闷**

CMYK: 6,82,91,0　　　CMYK: 71,38,0,0　　　CMYK: 15,11,87,0　　　CMYK: 74,6,76,0
CMYK: 33,35,69,0　　CMYK: 6,77,16,0　　　CMYK: 15,65,88,0　　　CMYK: 36,42,0,0
CMYK: 45,11,23,0　　CMYK: 80,64,18,0　　CMYK: 8,36,38,0　　　CMYK: 54,79,99,29
CMYK: 53,76,92,24　CMYK: 37,0,73,0　　　CMYK: 57,59,100,12　CMYK: 25,35,83,0

这是一款食品广告设计。根据光色原理对画面进行设计与调整，追求强烈的个人感受。

色彩点评

- 不同明度的褐色作为背景，营造出一种温馨、饱满之感，同时可增强观者的食欲。
- 橙色与绿色进行拼合，给人一种纯天然、无公害的视觉感受。

画面中文字部分较多，但字体较小，颜色与背景相似，所以既能充实画面，又不会抢到主体元素的风采。

CMYK: 61,87,54　　CMYK: 4,76,87,0
CMYK: 87,45,97,7

推荐色彩搭配

C: 53　C: 11　C: 88　C: 73
M: 87　M: 71　M: 52　M: 84
Y: 100　Y: 78　Y: 99　Y: 92
K: 35　K: 0　K: 19　K: 67

C: 88　C: 53　C: 15　C: 85
M: 49　M: 13　M: 81　M: 85
Y: 96　Y: 71　Y: 87　Y: 86
K: 13　K: 0　K: 0　K: 74

C: 7　C: 19　C: 64　C: 49
M: 36　M: 47　M: 0　M: 87
Y: 75　Y: 47　Y: 64　Y: 100
K: 0　K: 0　K: 0　K: 22

这是一款旅游广告设计。画面以摄影图片为主，蔚蓝的天空，清透的河水，给人带来舒适、惬意的心情。

色彩点评

- 图中使用颜色较多，饱和度较高，能提升人们的观看欲望，并产生向往之情。
- 绿色的汽车与红色牌子形成强烈对比，增强画面层次感。

充满个性的艺术文字为画面添加几分趣味性，使画面既不混乱又不单调。

CMYK: 48,24,9,0　　CMYK: 27,28,42,0
CMYK: 86,43,100,5　CMYK: 24,92,92,0

推荐色彩搭配

C: 70　C: 69　C: 9　C: 57
M: 34　M: 1　M: 76　M: 62
Y: 11　Y: 85　Y: 84　Y: 100
K: 0　K: 0　K: 0　K: 16

C: 84　C: 84　C: 69　C: 32
M: 41　M: 66　M: 15　M: 92
Y: 100　Y: 53　Y: 36　Y: 89
K: 3　K: 12　K: 0　K: 1

C: 71　C: 71　C: 93　C: 83
M: 35　M: 35　M: 77　M: 36
Y: 0　Y: 0　Y: 14　Y: 100
K: 0　K: 0　K: 0　K: 1

4.5.4 莫兰迪色

色彩调性： 淡雅、柔和、镇定、温婉、静谧、婉约、清淡。
常用主题色：

CMYK:53,39,26,0　　CMYK:46,30,45,0　　CMYK:1,14,19,0　　CMYK:36,58,40,0　　CMYK:41,39,45,0　　CMYK:28,16,10,0

常用色彩搭配

CMYK: 53,39,26,0　　　CMYK: 36,58,40,0　　　CMYK: 41,39,45,0　　　CMYK: 1,14,19,0
CMYK: 20,27,24,0　　　CMYK: 9,27,36,0　　　CMYK: 45,21,21,0　　　CMYK: 16,8,38,0

蓝灰色加豆沙色，纯度和明度较低，既有冷色调的坚毅，又有暖色调的柔美。　　浅玫红与浅橙色搭配，犹如一位内敛恬静的少女，给人清新、柔美的印象。　　灰褐色加青蓝色，整体配色舒适、和谐，给人以低调、稳定的感觉。　　肉粉色加灰菊色，颜色较淡雅，能让人想起乳酪、棉花糖等柔软、香甜的食品。

配色速查

淡雅	婉约	温婉	静谧
CMYK: 53,39,26,0 CMYK: 8,25,35,0 CMYK: 36,10,19,0 CMYK: 64,41,57,0	CMYK: 1,14,19,0 CMYK: 6,45,9,0 CMYK: 15,9,47,0 CMYK: 65,54,39,0	CMYK: 36,58,40,0 CMYK: 33,26,25,0 CMYK: 11,50,15,0 CMYK: 60,70,30,0	CMYK: 41,39,45,0 CMYK: 34,0,40,0 CMYK: 50,58,67,2 CMYK: 72,30,57,0

这是一款房地产广告设计。图中一双手正在拉扯一张房屋图纸，而在其上方的三口之家表情慌张，仿佛打乱了他们本来的生活，画面立意明确，让人过目不忘。

色彩点评

- 蓝灰色背景给人以谨慎、坚实的视觉效果，应用在该广告中可使人产生紧张的心情。
- 奶黄色具有很强的亲和力，不会让人觉得腻烦，而且明暗适中，增强人们给予购房的渴望度。

该广告寓意租房并非长久之计，购买自己的公寓才能够在城市中稳定下来，促使在外漂泊的人群产生购房欲望。

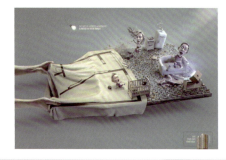

CMYK: 58,42,38,0　CMYK: 9,9,28,0
CMYK: 65,60,25,0　CMYK: 68,59,54,5

推荐色彩搭配

C: 14	C: 66	C: 47	C: 20	C: 52	C: 6	C: 23	C: 40	C: 48	C: 13	C: 60	C: 13
M: 13	M: 51	M: 41	M: 15	M: 39	M: 7	M: 22	M: 41	M: 52	M: 0	M: 48	M: 23
Y: 32	Y: 43	Y: 11	Y: 14	Y: 36	Y: 22	Y: 44	Y: 47	Y: 26	Y: 25	Y: 41	Y: 3
K: 0	K: 0	K: 0	K: 0	K: 0	K: 0	K: 0	K: 0	K: 0	K: 0	K: 0	K: 0

该款广告为对称式构图，给人以美的感受，具有平衡、稳定的特性，同时增强了画面的感染力。

画面主要以图形和文字相结合的形式展开设计，将文字围绕图形展开平铺，使元素较少的画面变得更加充实、饱满。

色彩点评

- 以藏蓝色暗花作为画面底纹，整体造型让人产生稳重又高雅的联想。
- 浅灰色正圆在较暗的环境中尤为显眼，其内部镂空字母也为画面增添生机，颇有一番风味。

CMYK: 81,67,55,14　CMYK: 6,5,5,0

推荐色彩搭配

C: 84	C: 57	C: 12	C: 52	C: 51	C: 80	C: 63	C: 39	C: 36	C: 15	C: 42	C: 68
M: 72	M: 38	M: 8	M: 56	M: 45	M: 62	M: 66	M: 14	M: 22	M: 5	M: 14	M: 75
Y: 59	Y: 30	Y: 11	Y: 50	Y: 67	Y: 57	Y: 63	Y: 23	Y: 18	Y: 20	Y: 27	Y: 48
K: 25	K: 0	K: 0	K: 1	K: 0	K: 11	K: 14	K: 0	K: 0	K: 0	K: 0	K: 7

4.5.5 和风

色彩调性：温和、优美、秀丽、光辉、柔和、雅致。
常用主题色：

CMYK:90,83,33,1　　CMYK:15,59,70,0　　CMYK:28,72,43,0　　CMYK:13,6,47,0　　CMYK:71,57,100,22　　CMYK:58,10,29,0

常用色彩搭配

CMYK: 90,83,33,1　　CMYK: 28,72,43,0　　CMYK: 13,6,47,0　　CMYK: 58,10,29,0
CMYK: 56,13,59,0　　CMYK: 39,56,0,0　　CMYK: 75,15,42,0　　CMYK: 14,69,82,0

午夜蓝色搭配灰绿色，二者明度偏低，像与大自然亲切接触一般，给人舒适、温润之感。

灰玫红色加灰紫藤色，是一种优雅、舒适的颜色，能让人感受到一种温馨的情怀。

香槟黄色加孔雀绿色，视觉效果清新、素雅，应用于设计中能使画面简洁、和谐。

青色搭配橘色，是对比色搭配，能起到吸引观者注意力的作用，在日式风格中比较常见。

配色速查

秀丽	柔和	温和	雅致
CMYK: 90,83,33,1 CMYK: 14,20,27,0 CMYK: 24,60,32,0 CMYK: 65,22,37,0	CMYK: 15,59,70,0 CMYK: 9,55,21,0 CMYK: 6,9,6,0 CMYK: 69,53,32,0	CMYK: 71,57,100,22 CMYK: 77,50,45,1 CMYK: 17,41,44,0 CMYK: 30,67,49,0	CMYK: 58,10,29,0 CMYK: 11,61,72,0 CMYK: 56,47,45,0 CMYK: 12,9,9,0

这是日本的一款茶品广告设计。画面元素丰富，视觉效果饱满，加上右下角正在煮茶的卡通形象，强化了画面的风趣性。

色彩点评

- 选择橄榄绿作为背景颜色，与茶品颜色相符，能使人产生信赖感。
- 画面大量应用白色，能提升整体亮度，营造一种简洁、明朗的氛围。

CMYK: 57,41,72,0　　CMYK: 2,2,2,0
CMYK: 92,87,88,79　CMYK: 59,66,83,21

画面主副标题明显，文字层级清晰，能使消费者快速解读海报含义，减少不必要的视觉干扰。

推荐色彩搭配

C: 57	C: 36	C: 3	C: 43	C: 53	C: 19	C: 77	C: 39	C: 67	C: 6	C: 18	C: 75
M: 42	M: 51	M: 3	M: 83	M: 64	M: 19	M: 71	M: 19	M: 67	M: 6	M: 47	M: 31
Y: 73	Y: 83	Y: 3	Y: 79	Y: 66	Y: 21	Y: 69	Y: 66	Y: 66	Y: 5	Y: 72	Y: 62
K: 0	K: 0	K: 0	K: 7	K: 7	K: 0	K: 37	K: 0	K: 20	K: 0	K: 0	K: 0

这是一款扁平化广告设计。简单的元素和形状使画面层次突出，并通过线条分割来增大画面空间感，丰富视觉感受。

色彩点评

- 藏青色背景是日风海报常用颜色，具有很强的标识性。
- 蓝白色搭配给人以正式、庄重的感觉，可加重画面神秘感，有很好的推动作用。

CMYK: 99,73,55,20　CMYK: 2,2,2,0
CMYK: 93,88,89,80

文字在广告中分布灵活，丝毫不显呆板，主体文字落在视觉中心位置，提升画面可读性。

推荐色彩搭配

C: 96	C: 6	C: 20	C: 83	C: 30	C: 83	C: 54	C: 96	C: 100	C: 47	C: 87	C: 83
M: 74	M: 6	M: 6	M: 82	M: 23	M: 83	M: 17	M: 80	M: 95	M: 13	M: 50	M: 82
Y: 55	Y: 5	Y: 9	Y: 87	Y: 22	Y: 88	Y: 28	Y: 64	Y: 54	Y: 32	Y: 51	Y: 87
K: 20	K: 0	K: 0	K: 72	K: 0	K: 73	K: 0	K: 42	K: 16	K: 0	K: 2	K: 72

4.5.6 哥特

色彩调性： 凄凉、邪恶、恐怖、悲伤、阴冷、黑暗。
常用主题色：

CMYK:47,99,100,19　CMYK:75,69,66,28　CMYK:94,91,30,1　CMYK:12,9,9,0　CMYK:61,27,36,0　CMYK:25,56,80,0

常用色彩搭配

CMYK：47,99,100,19
CMYK：76,73,72,43

CMYK：75,69,66,28
CMYK：55,97,37,1

CMYK：12,9,9,0
CMYK：93,90,51,22

CMYK：25,56,80,0
CMYK：74,43,56,0

深红色加炭黑色，给人一种奢华而神秘的感受，同时容易给人带来心理上的沉重感。

深灰色搭配三色堇紫色，纯度相近，使整体起到一个平衡的作用。

浅灰色与深灰色搭配，清冽不张扬，注视时间过长可产生严肃、紧张的情绪。

暗橙色与青绿色搭配，明度较低，视觉上给人带来一种复杂的情感。

配色速查

恐怖	悲伤	邪恶	阴冷

CMYK：47,99,100,19
CMYK：92,87,88,79
CMYK：65,56,53,2
CMYK：26,20,19,0

CMYK：94,91,30,1
CMYK：85,74,0,0
CMYK：51,31,25,0
CMYK：90,100,50,3

CMYK：12,9,9,0
CMYK：84,52,64,8
CMYK：26,70,61,0
CMYK：93,88,89,80

CMYK：61,27,36,0
CMYK：71,42,28,0
CMYK：57,48,45,0
CMYK：47,100,100,20

这是一款美剧宣传海报设计。画面中一位穿着红色长裙的女子站在高处的石头上，给人优美而神秘的印象。

色彩点评

- 深灰色背景渗透着压抑的氛围，传递出黑云压城的即视感。
- 不同明度的红色在画面中十分冷艳，仿佛有一种危险从画面中传来。

文字采用横板排列，将主体文字以投影的方式增强其立体性，使其散发出一种金属材质的感觉。

CMYK: 93,88,89,80 CMYK: 21,95,93,0

推荐色彩搭配

C: 5	C: 91	C: 55	C: 14	C: 31	C: 49	C: 93	C: 57	C: 43	C: 0	C: 52	C: 75
M: 88	M: 87	M: 47	M: 10	M: 91	M: 62	M: 88	M: 100	M: 100	M: 0	M: 95	M: 68
Y: 83	Y: 87	Y: 43	Y: 12	Y: 87	Y: 51	Y: 89	Y: 100	Y: 100	Y: 0	Y: 47	Y: 65
K: 0	K: 78	K: 0	K: 0	K: 1	K: 1	K: 80	K: 50	K: 11	K: 0	K: 3	K: 26

该款广告将人像与形状进行融合混搭，人物表情冰冷，头上犄角富有创意，传递出神秘感、科技感。

色彩点评

- 黑白色调的画面神秘又暗藏力量，是一种永恒的流行色，适合与各种色彩搭配。
- 长期观看较暗的色彩，容易产生视觉疲劳，选择红色作为点缀色可重新唤起观者浏览的欲望。

文字在制作时加入图形元素，与上方形状产生联系，给人以上下呼应、整体统一的感觉。

CMYK: 93,88,89,80 CMYK: 0,0,0,0
CMYK: 6,96,88,0

推荐色彩搭配

C: 93	C: 0	C: 46	C: 7	C: 34	C: 9	C: 46	C: 60	C: 55	C: 93	C: 50	C: 56
M: 88	M: 0	M: 38	M: 95	M: 18	M: 7	M: 84	M: 53	M: 71	M: 88	M: 41	M: 100
Y: 89	Y: 0	Y: 35	Y: 86	Y: 75	Y: 7	Y: 71	Y: 49	Y: 61	Y: 89	Y: 39	Y: 100
K: 80	K: 0	K: 0	K: 0	K: 0	K: 0	K: 8	K: 1	K: 8	K: 80	K: 0	K: 48

第5章
平面广告设计的行业分类

平面广告设计应用领域广泛，尤其在互联网发展尤为高速的时代。平面广告设计类型大致可分为服装类、食品类、文娱类、医药类等。其特点如下。

- 服装类平面广告主要结合服装的形式美学以及当下流行款式进行宣传推广。
- 食品类平面广告一般以图文结合的形式展现，用食物图片来吸引消费者眼球。
- 文娱类平面广告主要将视觉效果与表达内容进行有机结合，与消费者产生共鸣。
- 医药类平面广告多以蓝、绿、白色作为主色，给人一种科技、理性、值得信任的印象。
- 奢侈品类平面广告通常会给消费者呈现一种昂贵、高端的视觉感受，令人心生向往。

5.1 服装平面广告设计

色彩调性： 美丽、雅致、富丽、活力、甜美、气质、热情。
常用主题色：

CMYK: 17,77,43,0　　CMYK: 6,56,94,0　　CMYK: 6,23,89,0　　CMYK: 0,3,8,0　　CMYK: 93,88,89,88　　CMYK: 96,87,6,0

常用色彩搭配

CMYK: 17,77,43,0　　CMYK: 6,56,94,0　　CMYK: 0,3,8,0　　CMYK: 93,88,89,88
CMYK: 5,20,0,0　　　CMYK: 75,34,15,0　　CMYK: 19,45,77,0　　CMYK: 8,58,57,0

山茶红色搭配纯度较低的浅粉色，娇嫩可爱，常作为年轻女性服饰的配色应用。

橘红色搭配石青色，给人一种朝气蓬勃的感受，在儿童服饰中被广泛应用。

白色搭配褐色，纯净淡雅，舒适休闲，是冷淡风格服装类型的常用配色。

黑色搭配粉红色，搭配醒目而不刺眼，会给人一种舒适、温和的印象。

配色速查

雅致	活力	奢华	热情

CMYK: 17,77,43,0　　CMYK: 6,56,94,0　　CMYK: 6,23,89,0　　CMYK: 93,88,89,88
CMYK: 9,9,9,0　　　　CMYK: 30,0,5,0　　　CMYK: 10,0,35,0　　　CMYK: 4,47,13,0
CMYK: 24,31,64,0　　CMYK: 26,14,67,0　　CMYK: 13,56,20,0　　CMYK: 22,96,53,0
CMYK: 64,70,52,7　　CMYK: 80,56,20,0　　CMYK: 59,95,11,0　　CMYK: 13,1,60,0

这是一款休闲类型的女性服装广告设计。画面寓意"即使在寒冷的冬季依然可以穿出美丽"。

广告中的文字与人物精致大方，与其后方的人物在视觉上形成一定的先后关系，增强画面空间感。

CMYK: 56,54,56,1　　CMYK: 6,5,6,0
CMYK: 28,28,40,0　　CMYK: 80,78,83,63

色彩点评

■ 灰白色背景使画面更加平和、干净，营造出一种舒适安心之感。

■ 白色的人像模型代表冬季白雪，人物从模型中冲出来，给人更多的想象空间。

推荐色彩搭配

C: 43	C: 14	C: 7	C: 71	C: 62	C: 53	C: 6	C: 42	C: 56	C: 80	C: 15	C: 60
M: 47	M: 60	M: 8	M: 82	M: 80	M: 47	M: 12	M: 57	M: 54	M: 77	M: 0	M: 74
Y: 69	Y: 94	Y: 9	Y: 100	Y: 71	Y: 48	Y: 31	Y: 69	Y: 56	Y: 83	Y: 40	Y: 93
K: 0	K: 1	K: 0	K: 63	K: 33	K: 0	K: 0	K: 1	K: 1	K: 63	K: 0	K: 35

这是阿迪三叶草的品牌推广广告设计。从画面中能展现出它所主打的"轻时尚"理念，被年轻人广泛接纳。

底部的品牌标志小巧精致，十分醒目，给人以活力、时尚的视觉感，符合该品牌追求的主题。

色彩点评

■ 画面利用头脑风暴的形式将洋红色和白色鞋带编织成三叶草形状的球网，在黑色背景下尤为醒目。

■ 将黑白相间的鞋子置于球筐中，仿佛投进了球一样，使整张画面充满力量和运动气息。

CMYK: 92,87,88,79　　CMYK: 3,2,2,0
CMYK: 14,87,5,0　　CMYK: 78,31,8,0

推荐色彩搭配

C: 80	C: 32	C: 6	C: 75	C: 100	C: 67	C: 45	C: 100	C: 90	C: 11	C: 66	C: 8
M: 76	M: 92	M: 66	M: 58	M: 94	M: 48	M: 100	M: 100	M: 85	M: 75	M: 34	M: 55
Y: 74	Y: 51	Y: 19	Y: 67	Y: 9	Y: 3	Y: 57	Y: 67	Y: 85	Y: 0	Y: 0	Y: 94
K: 53	K: 0	K: 0	K: 15	K: 0	K: 0	K: 3	K: 57	K: 76	K: 0	K: 0	K: 0

5.2　食品平面广告设计

色彩调性： 绿色、美味、饱满、清脆、热情、新鲜、油腻。

常用主题色：

CMYK: 0,46,91,0　　CMYK: 5,19,88,0　　CMYK: 31,48,100,0　　CMYK: 62,6,66,0　　CMYK: 90,61,100,44　　CMYK: 8,82,44,0

常用色彩搭配

CMYK: 0,46,91,0
CMYK: 75,6,71,0

橙黄色搭配碧绿色，仿佛看到了胡萝卜和菠菜，营造一种健康美味的感觉。

CMYK: 5,19,88,0
CMYK: 36,100,100,2

铬黄色搭配威尼斯红色，赋予食物一种劲脆香辣的形象，使人全身的食欲都被开启。

CMYK: 62,6,66,0
CMYK: 17,1,75,0

钴绿色搭配香蕉黄色，如雨后春笋一般，整体洋溢着春天的舒适感。

CMYK: 64,38,0,0
CMYK: 10,91,42,0

浅玫红色搭配淡黄色，如清晨含苞待放的花蕾，给人一种清脆、鲜香之感。

配色速查

美味	绿色	饱满	油腻
CMYK: 0,46,91,0 CMYK: 14,18,76,0 CMYK: 8,80,90,0 CMYK: 56,67,98,21	CMYK: 62,6,66,0 CMYK: 38,0,54,0 CMYK: 3,24,73,0 CMYK: 47,9,11,0	CMYK: 8,82,44,0 CMYK: 11,5,87,0 CMYK: 14,18,61,0 CMYK: 46,100,100,17	CMYK: 5,19,88,0 CMYK: 4,36,78,0 CMYK: 36,1,84,0 CMYK: 46,89,100,14

这是一款DM单广告设计。画面色调高级、文字性说明虽不多，但足以烘托气氛，促进人们的食欲。

将其他类型的蛋糕以圆状小图呈现，使产品可以得到充分的宣传，传单最下方留有电话和地址，促使更多年轻的甜品爱好者即刻进行消费。

色彩点评

- 画面顶部流淌的褐色让人情不自禁地想起爆浆巧克力，赋予蛋糕松软、可口之感。
- 背景中黄色放射形状引导人们的目光聚集于中心，使蛋糕产品图更加引人注目。

CMYK: 51,84,84,23　　CMYK: 11,42,85,0
CMYK: 1,1,1,0　　　　CMYK: 28,94,86,0

推荐色彩搭配

C: 9　C: 0　C: 7　C: 25	C: 51　C: 55　C: 6　C: 53	C: 17　C: 54　C: 65　C: 92
M: 85　M: 46　M: 17　M: 0	M: 68　M: 80　M: 21　M: 51	M: 39　M: 82　M: 70　M: 87
Y: 86　Y: 91　Y: 88　Y: 90	Y: 78　Y: 100　Y: 33　Y: 100	Y: 84　Y: 100　Y: 95　Y: 88
K: 0　K: 0　K: 0　K: 0	K: 10　K: 32　K: 0　K: 3	K: 0　K: 31　K: 39　K: 79

这是一款鲜蔬题材的公益广告设计。画面中一只铁针被新鲜的玉米叶卷裹着，仿佛穿上了一件新衣。

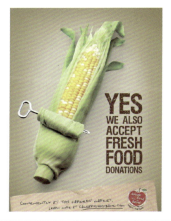

右侧文字意在表达"我们也接受新鲜食物的赠送"，点醒人们任何食材都需要"新鲜"保障。

色彩点评

- 金黄的玉米给人一种绿色、自然之感，同时也赋予整个画面生命力。
- 芥末黄渐变背景使主体元素显得格外突出，给人以舒适、自然的视觉感，符合广告所要表达的内容。

CMYK: 38,38,67,0　　CMYK: 13,12,87,0
CMYK: 40,13,80,0　　CMYK: 14,27,45,0

推荐色彩搭配

C: 4　C: 6　C: 8　C: 62	C: 82　C: 36　C: 44　C: 68	C: 31　C: 40　C: 17　C: 46
M: 34　M: 8　M: 82　M: 29	M: 65　M: 14　M: 28　M: 16	M: 33　M: 13　M: 48　M: 89
Y: 65　Y: 72　Y: 44　Y: 80	Y: 95　Y: 71　Y: 85　Y: 100	Y: 69　Y: 80　Y: 80　Y: 100
K: 0　K: 0　K: 0　K: 0	K: 48　K: 0　K: 0　K: 0	K: 0　K: 0　K: 0　K: 14

5.3 化妆品平面广告设计

色彩调性： 高端、典雅、活泼、娇艳、复古、沉闷、时尚。

常用主题色：

CMYK: 19,100,69,0　　CMYK: 81,79,0,0　　CMYK: 25,58,0,0　　CMYK: 30,65,39,0　　CMYK: 49,100,99,27　　CMYK: 100,100,59,22

常用色彩搭配

CMYK: 19,100,69,0　　　CMYK: 81,79,0,0　　　CMYK: 30,65,39,0　　　CMYK: 49,100,99,27
CMYK: 64,41,2　　　　　CMYK: 52,0,38,0　　　CMYK: 9,0,29,0　　　　CMYK: 94,90,20,0

胭脂红色搭配三色堇紫色，极具张力，给人以妖艳、高贵的视觉感受。

蓝紫色与薄荷绿色搭配，仿佛来到夏季的湖边，给人凉爽通透之感。

灰玫红色搭配牙黄色，明度较低的配色方式，给人安静、典雅的视觉印象。

勃艮第酒红色搭配宝石蓝色，浓郁的色彩搭配极其亮眼，广泛地被成熟女性所喜爱。

配色速查

活泼	娇艳	复古	高端

CMYK: 49,100,99,27　　CMYK: 81,79,0,0　　CMYK: 30,65,39,0　　CMYK: 25,58,0,0
CMYK: 26,93,89,0　　　CMYK: 33,64,0,0　　CMYK: 22,75,63,0　　CMYK: 14,21,83,0
CMYK: 18,84,24,0　　　CMYK: 67,0,63,0　　CMYK: 15,28,65,0　　CMYK: 35,99,31,0
CMYK: 4,32,65,0　　　　CMYK: 8,29,70,0　　CMYK: 57,97,56,13　　CMYK: 76,82,0,0

这是一款补水类型的护肤品广告设计。画面中仿佛所有产品都在水中漂游，给人凉爽、滋润之感。

卷尺的应用恰到好处，变相说明该产品有深层次补水的特点，有良好的宣传作用。

色彩点评

- 使用青色背景为画面营造出清透、劲爽的氛围，增添青春、活力气息。
- 青柠、香橙以及薄荷叶的搭配使画面色调更加舒适，赋予画面绿色生机，不仅能够直接说明产品成分，还点明该护肤品用料新鲜。

CMYK: 72,8,25,0　　CMYK: 11,5,4,0
CMYK: 6,62,89,0　　CMYK: 34,9,91,0

推荐色彩搭配

C: 65	C: 85	C: 36	C: 6		C: 4	C: 70	C: 3	C: 94		C: 46	C: 61	C: 5	C: 91
M: 0	M: 45	M: 0	M: 36		M: 42	M: 12	M: 5	M: 73		M: 0	M: 25	M: 28	M: 79
Y: 49	Y: 52	Y: 81	Y: 84		Y: 91	Y: 4	Y: 11	Y: 35		Y: 12	Y: 23	Y: 73	Y: 56
K: 0	K: 1	K: 0	K: 0		K: 0	K: 0	K: 0	K: 0		K: 0	K: 0	K: 0	K: 25

这是某品牌的一款彩妆杂志的封面设计。广告以摄影人物作为主要元素，并将彩妆表现在人物面部，让人们可以直接观察到实际使用的效果。

红色文字精致大方，使杂志封面增添平衡感，加上夸张的人物表情与动作，让人印象深刻，过目不忘。

色彩点评

- 灰色背景赋予画面一种高贵、典雅之感，符合消费者审美标准。
- 红色是一种比较高调的颜色，人物衣服与口红均使用大红色，使整体颜色统一，增强画面吸引力。

CMYK: 30,23,22,0　　CMYK: 6,23,28,0
CMYK: 11,98,98,0　　CMYK: 87,85,86,75

推荐色彩搭配

C: 5	C: 33	C: 33	C: 52		C: 30	C: 0	C: 0	C: 91		C: 11	C: 30	C: 60	C: 53
M: 84	M: 96	M: 100	M: 100		M: 74	M: 52	M: 95	M: 97		M: 98	M: 23	M: 81	M: 100
Y: 60	Y: 8	Y: 100	Y: 100		Y: 26	Y: 1	Y: 79	Y: 21		Y: 98	Y: 22	Y: 46	Y: 100
K: 0	K: 0	K: 1	K: 37		K: 0	K: 0	K: 0	K: 0		K: 0	K: 0	K: 4	K: 39

5.4 电子产品平面广告设计

色彩调性： 博大、严谨、冷静、理性、潮流、高端、灵活。

常用主题色：

CMYK: 96,78,1,0

CMYK: 7,68,97,0

CMYK: 80,42,22,0

CMYK: 5,42,92,0

CMYK: 71,15,52,0

CMYK: 100,100,59,22

常用色彩搭配

CMYK: 7,68,97,0
CMYK: 68,70,18,0

合理地使用橘红色搭配江户紫色，使画面严谨、稳重的同时更加生动、活泼。

CMYK: 96,78,1,0
CMYK: 56,0,77,0

蔚蓝色搭配草绿色，纯度较高，使画面十分明亮，给人一种前卫、科技的感受。

CMYK: 5,42,92,0
CMYK: 59,0,24,0

万寿菊黄色搭配天青色，鲜艳明亮，使人心情舒畅，带来愉悦的心情。

CMYK: 80,42,22,0
CMYK: 34,20,25,0

使用表达科技、智慧的青蓝色搭配严谨、低调的灰色，富有强烈的科技感。

配色速查

冷静	灵活	潮流	理性
CMYK: 80,42,22,0 CMYK: 92,80,25,0 CMYK: 15,12,11,0 CMYK: 53,0,51,0	CMYK: 71,15,52,0 CMYK: 89,58,33,0 CMYK: 0,0,0,0 CMYK: 34,6,86,0	CMYK: 5,42,92,0 CMYK: 100,94,46,5 CMYK: 47,9,11,0 CMYK: 38,0,54,0	CMYK: 100,100,59,22 CMYK: 51,0,14,0 CMYK: 6,0,32,0 CMYK: 71,15,53,0

这是一款耳机平面广告设计。广告中的人物用双手捂在耳朵上，展现该款耳机既不会产生噪声又能使听者享受其中的优点。

画面上方的产品图直截了当地对产品进行了宣传，同时也点明耳机如双手般舒适，值得人们信赖。

色彩点评

- 橙色暖色调的画面使视觉效果更加柔和、优美，仿佛置身于音乐会中。
- 背景颜色与人物服装颜色相近，稍显呆板、单一。

CMYK: 7,12,14,0　　CMYK: 25,61,77,0
CMYK: 71,74,73,41

推荐色彩搭配

C: 9	C: 100	C: 26	C: 38
M: 54	M: 100	M: 20	M: 71
Y: 77	Y: 55	Y: 20	Y: 100
K: 0	K: 5	K: 0	K: 2

C: 52	C: 13	C: 15	C: 74
M: 64	M: 10	M: 71	M: 39
Y: 100	Y: 10	Y: 68	Y: 27
K: 12	K: 0	K: 0	K: 0

C: 7	C: 15	C: 6	C: 67
M: 12	M: 19	M: 56	M: 73
Y: 14	Y: 58	Y: 69	Y: 100
K: 0	K: 0	K: 0	K: 46

这是一款电子表创意广告设计。将电子表拟人化，让人一眼就注意到画面中人物的特别之处，从而吸引观者的目光。

画面虽然整体黯沉，但人物右手拿着滑板，瞬间为画面添加几分朝气，也侧面点明适合热爱运动的群体。

色彩点评

- 使用午夜蓝作为画面的背景颜色，饱和度偏低，给人一种深沉、内敛的感觉。
- 人物身穿深色衣裤，头戴帽子，使消费者忍不住多看几眼，具有强烈的神秘感。

CMYK: 98,80,53,20　　CMYK: 90,87,70,58
CMYK: 68,11,43,0

推荐色彩搭配

C: 74	C: 87	C: 80	C: 100
M: 45	M: 53	M: 68	M: 100
Y: 11	Y: 37	Y: 37	Y: 54
K: 0	K: 0	K: 1	K: 6

C: 92	C: 84	C: 70	C: 29
M: 91	M: 46	M: 89	M: 4
Y: 66	Y: 33	Y: 6	Y: 10
K: 53	K: 0	K: 0	K: 0

C: 100	C: 95	C: 21	C: 53
M: 100	M: 76	M: 9	M: 48
Y: 68	Y: 39	Y: 6	Y: 54
K: 60	K: 3	K: 0	K: 0

5.5 日用品平面广告设计

色彩调性： 舒适、低调、自然、纯净、清新、单调。
常用主题色：

CMYK：14,18,79,0 CMYK：37,1,17,0 CMYK：4,41,22,0 CMYK：0,3,8,0 CMYK：14,23,36,0 CMYK：42,13,70,0

常用色彩搭配

CMYK：19,100,69,0
CMYK：67,42,18,0

CMYK：4,41,22,0
CMYK：67,14,0,0

CMYK：0,3,8,0
CMYK：19,3,70,0

CMYK：14,23,36,0
CMYK：100,100,59,22

金色搭配青蓝色，配色明快、亮眼，同时又给人一种欢快和活力感。

瓷青色搭配灰绿色，富有春意，给人一种清新、明净、淡雅的视觉效果。

纯净的白色与低调的灰色相搭配，给人一种低调、简约的印象。

淡粉色搭配土著黄色，元素风十足，仿佛闻到一股大自然的气息，倍感舒适。

配色速查

自然	低调	清新	纯净
CMYK：37,1,17,0 CMYK：53,31,98,0 CMYK：28,0,29,0 CMYK：25,11,68,0	CMYK：14,23,36,0 CMYK：62,38,22,0 CMYK：9,9,10,0 CMYK：64,70,53,0	CMYK：42,13,70,0 CMYK：5,37,53,0 CMYK：45,32,10,0 CMYK：3,3,18,0	CMYK：14,23,36,0 CMYK：75,12,73,0 CMYK：26,19,44,0 CMYK：26,0,10,0

这是一款洗面奶单立柱广告设计。高大的形象屹立在道路侧方，非常易于传播。

广告中的人物抓住展布左下角，挡住自己的脸，可在瞬间引起观者注意，塑造出个性化的品牌形象，使该广告在观者心中留下深刻印象。

色彩点评

- 画面以白色作为背景，在蓝天的映衬下更加能体现该产品清爽控油的特点。
- 画面使用大量留白的手法呈现出空灵、纯净的感觉，给人以"清水出芙蓉，天然去雕饰"的视觉印象。

CMYK: 11,6,5,0　　CMYK: 65,24,12,0
CMYK: 87,75,78,59

推荐色彩搭配

C: 66	C: 11	C: 77	C: 61	C: 4	C: 70	C: 3	C: 94	C: 81	C: 54	C: 15	C: 100
M: 33	M: 5	M: 42	M: 0	M: 42	M: 12	M: 5	M: 73	M: 48	M: 0	M: 7	M: 100
Y: 13	Y: 6	Y: 84	Y: 27	Y: 91	Y: 4	Y: 11	Y: 35	Y: 23	Y: 22	Y: 48	Y: 55
K: 0	K: 0	K: 3	K: 0	K: 0	K: 0	K: 0	K: 0	K: 0	K: 0	K: 0	K: 28

这是一则洗发露品牌的广告设计。不难看出画面打破常规的用意，主体元素为洗发露外轮廓形状，即使在远处观望该广告，也同样清晰可见，变相提升了品牌的知名度。

色彩点评

- 黄色调的主体元素具有很强的立体效果，里面的细节像极了洗发露正在加工时的状态。
- 米色背景如同质地轻盈的泡沫，给人舒适、温馨的感觉。

CMYK: 5,8,12,0　　CMYK: 25,39,72,0
CMYK: 9,78,59,0　　CMYK: 65,33,86,0

文字面积虽小，但可充分表达出广告内容，这种图文结合的方式更加获得消费者肯定。

推荐色彩搭配

C: 64	C: 17	C: 76	C: 8	C: 6	C: 69	C: 19	C: 17	C: 40	C: 12	C: 30	C: 45
M: 67	M: 18	M: 60	M: 55	M: 56	M: 42	M: 20	M: 75	M: 90	M: 30	M: 35	M: 56
Y: 100	Y: 40	Y: 71	Y: 94	Y: 73	Y: 99	Y: 26	Y: 53	Y: 79	Y: 79	Y: 49	Y: 84
K: 8	K: 0	K: 21	K: 0	K: 0	K: 2	K: 0	K: 0	K: 4	K: 0	K: 0	K: 2

5.6 房地产平面广告设计

色彩调性： 新鲜、富饶、宽阔、优美、温馨、舒适、沉静。

常用主题色：

CMYK：61,36,30,0　　CMYK：75,40,0,0　　CMYK：100,88,54,23　　CMYK：71,15,52,0　　CMYK：89,51,77,13　　CMYK：40,50,96,0

常用色彩搭配

CMYK：100,88,54,23　　CMYK：71,15,52,0　　CMYK：40,50,96,0　　CMYK：75,40,0,0
CMYK：50,48,100,1　　CMYK：97,84,55,26　　CMYK：11,8,8,0　　CMYK：14,86,35,0

普鲁士蓝色与土著黄色相搭配，整体颜色较暗，给人一种高档、华丽之感。

绿松石绿色加蓝黑色，纯度较低，应用于平面广告中，能让人体会到亲切感。

卡其黄色搭配浅灰色，这种搭配虽不艳丽，但会给人沉稳、踏实的感受。

道奇蓝色与橙黄色搭配，颜色纯净，醒目而不张扬，能准确地向受众传达广告主题。

配色速查

新鲜	宽阔	舒适	富饶

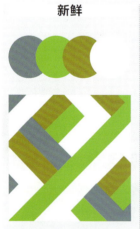 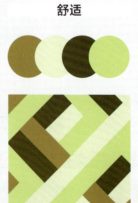 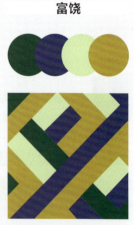

CMYK：61,36,30,0　　CMYK：100,88,54,23　　CMYK：40,50,96,0　　CMYK：89,51,77,13
CMYK：47,0,89,0　　CMYK：28,12,89,0　　CMYK：10,3,30,0　　CMYK：85,80,32,1
CMYK：39,31,95,0　　CMYK：78,39,96,2　　CMYK：68,63,100,31　　CMYK：15,0,41,0
CMYK：1,3,3,0　　CMYK：52,35,1,0　　CMYK：18,2,63,0　　CMYK：23,36,87,0

这是巴西的一款房地产形象广告告知牌设计。给人一种可靠、值得信赖的印象。

屏幕右下角的渐变式标志明显地展现出企业形象，同时能够体现该企业热情的服务态度。

色彩点评

- 画面色调分明，在浅色背景下正在握手的姿态十分引人注目，也展现该房地产公司秉承友好合作的理念。
- 洋红色文字和黄色文字在告知牌中醒目而不炫目，跳跃性非常强烈。

CMYK: 6,5,5,0　　CMYK: 86,83,71,57
CMYK: 18,72,2,0　CMYK: 13,11,83,0

推荐色彩搭配

C: 88	C: 0	C: 17	C: 0
M: 60	M: 0	M: 1	M: 55
Y: 18	Y: 0	Y: 80	Y: 87
K: 0	K: 0	K: 0	K: 0

C: 10	C: 62	C: 0	C: 100
M: 37	M: 29	M: 0	M: 100
Y: 75	Y: 7	Y: 0	Y: 52
K: 0	K: 0	K: 0	K: 13

C: 87	C: 18	C: 38	C: 20
M: 83	M: 72	M: 30	M: 16
Y: 62	Y: 2	Y: 29	Y: 74
K: 40	K: 0	K: 0	K: 0

这是一款关于房地产的海报设计，画面背景表现的是房子周边的环境，绿树环绕、景色优美，让人感受到住在这里是一件很美妙的事情。

精练的字体在海报中尤为美观，能阐明此海报的诉求内容，使观者一目了然，说明性强。

色彩点评

- 海报中大量使用蓝青色与水墨蓝色，让人很快就联想到蓝天、湖水，达到了展现此处风景独好的效果，适合居住。
- 画面整体偏向于冷色调，广阔又暗含力量感，同时具有很强的引导性。

CMYK: 51,31,80,0　　CMYK: 0,0,0,0
CMYK: 76,25,16,0　　CMYK: 86,74,40,3

推荐色彩搭配

C: 76	C: 24	C: 84	C: 64
M: 25	M: 18	M: 56	M: 0
Y: 16	Y: 17	Y: 87	Y: 54
K: 0	K: 0	K: 25	K: 0

C: 86	C: 60	C: 43	C: 69
M: 74	M: 0	M: 0	M: 58
Y: 40	Y: 33	Y: 64	Y: 57
K: 3	K: 0	K: 0	K: 6

C: 89	C: 9	C: 66	C: 100
M: 75	M: 7	M: 6	M: 90
Y: 26	Y: 7	Y: 25	Y: 51
K: 0	K: 0	K: 0	K: 21

5.7 旅游平面广告设计

色彩调性： 舒心、阳光、活力、活跃、危险、安静。
常用主题色：

CMYK：70,0,78,0　　CMYK：70,13,10,0　　CMYK：36,0,63,0　　CMYK：0,3,8,0　　CMYK：8,80,90,0　　CMYK：61,78,0,0

常用色彩搭配

CMYK：70,13,10,0　　CMYK：36,0,63,0　　CMYK：70,0,78,0　　CMYK：0,3,8,0
CMYK：6,5,6,0　　　CMYK：7,47,72,0　　CMYK：13,3,64,0　　CMYK：8,25,70,0

天蓝色搭配浅灰色，犹如蓝天上飘浮着白云，使旅者心情愉悦。

嫩绿色加橙黄色，能带来好的心情，散发出活泼开朗、幸福喜悦的气息。

鲜绿色搭配香蕉黄色，好似置身于夏日的森林中，能够使人全身心得到释放。

浅粉色搭配橙黄色，给人一种美丽而神圣的感觉，令女性消费者情有独钟。

配色速查

| 安静 | 阳光 | 活力 | 舒心 |

CMYK：36,0,63,0　　CMYK：70,13,10,0　　CMYK：61,78,0,0　　CMYK：0,3,8,0
CMYK：73,10,78,0　　CMYK：0,63,37,0　　CMYK：7,6,13,0　　CMYK：54,87,67,18
CMYK：100,98,50,5　　CMYK：9,0,62,0　　CMYK：1,41,61,0　　CMYK：87,79,50,14
CMYK：71,75,0,0　　CMYK：83,74,0,0　　CMYK：76,66,43,2　　CMYK：24,18,18,0

这是一款旅游APP广告设计。该报广告意为"一键即可遨游世界",展现网上订购的便捷。

色彩点评

- 蓝灰色背景淡雅清透,能让消费者身心放松,对该机构产生安全感和可靠性。
- 左上角与右下角的蓝色点缀色让画面更加稳定,呈现出一种大自然的感觉。

整体画面打破常规,将埃菲尔铁塔与电脑进行合成创作,使整个广告具有强烈的立体效果。

CMYK: 12,7,8,0　　CMYK: 88,64,8,0
CMYK: 83,75,68,42　CMYK: 64,62,69,14

推荐色彩搭配

C: 32	C: 51	C: 85	C: 15	C: 92	C: 45	C: 7	C: 47	C: 70	C: 40	C: 64	C: 80
M: 18	M: 13	M: 67	M: 35	M: 82	M: 49	M: 0	M: 49	M: 34	M: 3	M: 55	M: 54
Y: 21	Y: 19	Y: 49	Y: 51	Y: 65	Y: 62	Y: 34	Y: 28	Y: 33	Y: 10	Y: 59	Y: 11
K: 0	K: 0	K: 8	K: 0	K: 46	K: 0	K: 0	K: 0	K: 0	K: 0	K: 4	K: 0

这是一款复古类型的旅游宣传广告设计。画面中一位男士骑车载着女士,女士手拿相机仿佛在拍摄古镇美景,引发观者对此景点的兴趣。

色彩点评

- 画面色调偏向黄褐色,虽不如当今广告那么艳丽,但有一种独特的味道耐人寻味。
- 画面中美女的红裙格外显眼,不仅丰富画面细节,还带动人们视觉,使人们想要更多地去了解。

钴绿色的标题文字在广告中具有神秘的艺术气息,点缀画面的同时还从侧面展现了多姿多彩的异国风情。

CMYK: 47,62,79,4　CMYK: 6,87,79,0
CMYK: 39,13,30,0　CMYK: 49,11,52,0

推荐色彩搭配

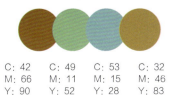 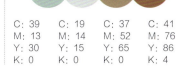

C: 42	C: 49	C: 53	C: 32	C: 39	C: 19	C: 37	C: 41	C: 28	C: 46	C: 45	C: 60
M: 66	M: 11	M: 15	M: 46	M: 13	M: 14	M: 52	M: 76	M: 17	M: 7	M: 59	M: 12
Y: 90	Y: 52	Y: 28	Y: 83	Y: 30	Y: 15	Y: 65	Y: 86	Y: 81	Y: 26	Y: 100	Y: 67
K: 3	K: 0	K: 0	K: 0	K: 0	K: 0	K: 0	K: 4	K: 0	K: 0	K: 3	K: 0

5.8 医药品平面广告设计

色彩调性： 希望、安全、健康、沉着、冰冷、消极。

常用主题色：

| CMYK: 56,13,47,0 | CMYK: 85,40,58,1 | CMYK: 84,48,11,0 | CMYK: 0,3,8,0 | CMYK: 19,100,100,0 | CMYK: 14,23,36,0 |

常用色彩搭配

CMYK: 56,13,47,0
CMYK: 67,42,18,0

青瓷绿搭配橙黄色，是一种鲜活而富有生机的配色，常给人带来希望。

CMYK: 85,40,58,1
CMYK: 67,14,0,0

孔雀绿色搭配水青色，二者明度较高，充分体现出既清凉又坚实的视觉效果。

CMYK: 1,3,8,0
CMYK: 19,3,70,0

白色搭配碧绿色，给人以空间感，可让人感受到理性、冷静的气氛。

CMYK: 19,100,100,0
CMYK: 100,100,59,22

精湛的鲜红色搭配沉稳的灰色，使整体画面在健康中洋溢着活泼而协调的视觉感。

配色速查

健康	希望	沉着	冰冷
CMYK: 84,48,11,0 CMYK: 93,70,47,8 CMYK: 0,0,0,0 CMYK: 34,6,86,0	CMYK: 14,23,36,0 CMYK: 10,55,86,0 CMYK: 13,4,47,0 CMYK: 68,3,21,0	CMYK: 56,13,47,0 CMYK: 63,0,81,0 CMYK: 28,20,0,0 CMYK: 84,74,41,3	CMYK: 84,48,11,0 CMYK: 51,42,40,0 CMYK: 66,77,78,44 CMYK: 8,2,68,0

这是一款眼科激光中心的宣传广告设计。广告寓意为"不戴眼镜更胜一筹"。

画面故事情节丰富，人物面部表情狰狞，左手在击打眼镜，右手击打自己，试图战胜眼镜带来的苦恼。

色彩点评

- 画面整体色调偏暗，使观者精神紧张，从而产生一种沉重感。
- 白色文字仿佛自身携带一种科技的力量感，且在黑色背景下尤为醒目，达到画龙点睛的作用。

CMYK: 78,75,76,52　CMYK: 39,60,66,1
CMYK: 5,4,4,0

推荐色彩搭配

C: 63	C: 52	C: 9	C: 93		C: 39	C: 34	C: 84	C: 38		C: 67	C: 14	C: 0	C: 37
M: 65	M: 33	M: 6	M: 88		M: 60	M: 52	M: 77	M: 29		M: 76	M: 6	M: 0	M: 57
Y: 71	Y: 31	Y: 4	Y: 86		Y: 66	Y: 100	Y: 72	Y: 65		Y: 91	Y: 33	Y: 0	Y: 74
K: 18	K: 0	K: 0	K: 88		K: 1	K: 0	K: 53	K: 0		K: 51	K: 0	K: 0	K: 0

这是一款肠胃医院的创意广告设计。画面中借用动物形象进行宣传，形象地表述出广告信息，以达到影响此类消费群体购买的目的。

色彩点评

- 画面元素简洁，一只黄褐色花牛以气球形式呈现，也暗指胃胀气给人带来的苦恼和不便。
- 为迎合主体元素使画面更加协调，所以选用米色作为画面背景，从而达到视觉舒适的效果。

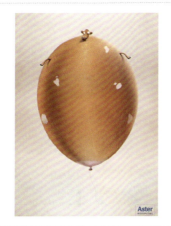

右下角的文字简洁有力，能够准确地传达医院信息，达到使观者形成稳固印象的作用。

CMYK: 14,24,26,0　CMYK: 18,61,85,0
CMYK: 86,68,23,0

推荐色彩搭配

C: 55	C: 36	C: 7	C: 52		C: 62	C: 53	C: 6	C: 42		C: 25	C: 25	C: 56	C: 59
M: 86	M: 42	M: 13	M: 72		M: 80	M: 47	M: 12	M: 57		M: 19	M: 66	M: 22	M: 72
Y: 84	Y: 72	Y: 15	Y: 100		Y: 71	Y: 48	Y: 31	Y: 69		Y: 19	Y: 93	Y: 3	Y: 100
K: 34	K: 0	K: 0	K: 18		K: 33	K: 0	K: 0	K: 1		K: 0	K: 0	K: 0	K: 31

5.9 文娱平面广告设计

色彩调性: 时尚、激情、热血、颓废、活跃、吵闹、沉静。

常用主题色:

CMYK: 5,19,88,0　　CMYK: 9,75,98,0　　CMYK: 59,100,42,2　　CMYK: 28,100,100,0　　CMYK: 22,71,8,0　　CMYK: 61,78,0,0

常用色彩搭配

CMYK: 5,19,88,0　　CMYK: 59,100,42,2　　CMYK: 22,71,8,0　　CMYK: 28,100,100,0
CMYK: 47,0,62,0　　CMYK: 56,60,0,0　　CMYK: 32,3,22,0　　CMYK: 9,26,77,0

亮眼的铬黄色搭配苹果绿色,易使人放松身心,提升观者的兴奋度。

三色堇紫色与紫藤色进行搭配,是同类色搭配,具有强烈韵味性和魅力感。

锦葵紫色搭配淡蓝色,优雅高贵,运用在娱乐行业中有很强的渲染力。

威尼斯红色搭配橘黄色,给人们带来温馨,运用在平面广告中,醒目而不失温和感。

配色速查

热血	活跃	沉静	吵闹
CMYK: 61,78,0,0 CMYK: 18,14,13,0 CMYK: 15,12,57,0 CMYK: 45,89,46,1	CMYK: 9,75,98,0 CMYK: 8,20,86,0 CMYK: 17,0,32,0 CMYK: 64,9,79,0	CMYK: 59,100,42,2 CMYK: 97,97,1,0 CMYK: 27,54,100,0 CMYK: 46,0,35,0	CMYK: 5,19,88,0 CMYK: 80,31,63,0 CMYK: 7,0,55,0 CMYK: 71,92,0,0

这是一款街头音乐会的宣传海报设计。画面中将斑马线比喻成钢琴，从侧面展现街头风格所带来的风趣和欢乐。

> **色彩点评**
> - 画面以青色调为主，并将观者视线集中在高大的人物形象上，达到良好的宣传效果。
> - 浅灰色在画面中被大量应用，能使观者放松身心，给人一种开阔、清透之感。

文字在画面中被大量运用，排放整齐，构成新的图形，丰富了海报内容。

CMYK: 35,15,9,0　CMYK: 27,22,21,0
CMYK: 94,73,31,0　CMYK: 14,90,64,0

推荐色彩搭配

C: 8	C: 70	C: 3	C: 94	C: 46	C: 61	C: 5	C: 91	C: 49	C: 19	C: 11	C: 100
M: 69	M: 12	M: 5	M: 73	M: 0	M: 25	M: 28	M: 79	M: 49	M: 15	M: 81	M: 100
Y: 55	Y: 4	Y: 11	Y: 35	Y: 12	Y: 23	Y: 73	Y: 56	Y: 6	Y: 14	Y: 48	Y: 65
K: 0	K: 0	K: 0	K: 0	K: 0	K: 0	K: 0	K: 25	K: 0	K: 0	K: 0	K: 49

这是一款电影宣传海报设计。图中人物正在翻越高山，后方昆虫一路追随，这种惊险刺激的画面表现科幻动作类影片的一大特点。

> **色彩点评**
> - 鲜明的天青色背景与巨大的黄色昆虫使画面充满科幻性，勾起观者观看兴趣。
> - 整张海报用色简洁，给人轻松舒畅之感，在一定程度上能够缓解受众精神疲劳。

电影标题文字在画面中营造一种和谐美妙的气氛，搭配影片，使画面具有很强的未来感。

CMYK: 74,11,35,0　CMYK: 61,57,64,6
CMYK: 39,94,67,2　CMYK: 8,3,2,0

推荐色彩搭配

C: 80	C: 13	C: 46	C: 90	C: 92	C: 89	C: 18	C: 59	C: 88	C: 33	C: 21	C: 59
M: 29	M: 30	M: 0	M: 56	M: 62	M: 69	M: 9	M: 71	M: 72	M: 88	M: 30	M: 26
Y: 40	Y: 40	Y: 22	Y: 84	Y: 50	Y: 73	Y: 61	Y: 100	Y: 43	Y: 58	Y: 58	Y: 29
K: 0	K: 0	K: 0	K: 25	K: 7	K: 43	K: 0	K: 31	K: 5	K: 0	K: 0	K: 0

5.10 汽车平面广告设计

色彩调性： 舒适、辉煌、活力、安全、沉稳、华丽。
常用主题色：

CMYK：67,59,56,6　　CMYK：93,88,89,80　　CMYK：88,100,31,0　　CMYK：62,7,15,0　　CMYK：28,100,100,0　　CMYK：96,87,6,0

常用色彩搭配

CMYK：67,59,56,6　　CMYK：93,88,89,80　　CMYK：96,87,6,0　　CMYK：88,100,31,0
CMYK：66,0,20,0　　　CMYK：17,32,84,0　　CMYK：35,0,24,0　　CMYK：42,34,31,0

50%灰色搭配天青色，稳重而不张扬，能适当缓解消费者的视觉疲劳。　　黑色与浅橘黄色搭配，神秘又暗藏力量，是车体广告中比较常用的一种搭配方式。　　蔚蓝色搭配明度稍低些的青色，整体色调偏冷，给人一种庄重、冷酷之感。　　靛青色搭配铁灰色，具有稳重、深远的特性，但这种颜色易被滥用，产生俗气感。

配色速查

舒适　　　　　　　　**沉稳**　　　　　　　　**华丽**　　　　　　　　**辉煌**

CMYK：67,59,56,6　　CMYK：62,7,15,0　　　CMYK：88,100,31,0　　CMYK：96,87,6,0
CMYK：4,56,85,0　　　CMYK：87,54,37,0　　CMYK：11,51,3,0　　　CMYK：88,87,82,74
CMYK：60,73,89,33　　CMYK：25,0,76,0　　　CMYK：62,28,9,0　　　CMYK：16,34,31,0
CMYK：74,68,0,0　　　CMYK：100,94,52,17　 CMYK：11,9,9,0　　　　CMYK：3,31,82,0

这是一款奔驰汽车的平面广告设计。广告意在表达汽车不畏风雪的特殊性能,生动形象地展现了即使暴雪来临依旧从容淡定的状态。

画面中的文字简洁,表达清晰,以最快的速度将画面主要意图传递给观者。

CMYK: 77,44,38,0　　CMYK: 11,8,6,0
CMYK: 37,25,21,0

色彩点评

- 画面使用低明度的青蓝色作为背景,给人一种阴暗烦闷之感,从侧面表现出天气的恶劣。
- 银灰色汽车在画面中给人一种坚硬、沉稳的印象,足以吸引观者眼球。

推荐色彩搭配

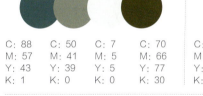 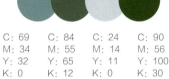

C: 88	C: 50	C: 7	C: 70	C: 69	C: 84	C: 24	C: 90	C: 74	C: 31	C: 85	C: 97
M: 57	M: 41	M: 5	M: 66	M: 34	M: 55	M: 14	M: 56	M: 52	M: 6	M: 50	M: 100
Y: 43	Y: 39	Y: 5	Y: 77	Y: 32	Y: 65	Y: 11	Y: 100	Y: 46	Y: 18	Y: 38	Y: 68
K: 1	K: 0	K: 0	K: 30	K: 0	K: 12	K: 0	K: 30	K: 1	K: 0	K: 0	K: 60

这是一款跑车宣传广告设计。背景中的线条与车体的组合丰富了广告内容,增强了画面的可看性。

倾斜的字体排列,增强画面空间感,使画面看起来不太过于死板,让人顿觉动感十足。

色彩点评

- 阳橙色的色调给人一种积极、阳光的印象,易博得人们好感。
- 橙色与白色的结合呈现一种饱满、新鲜的感觉。

CMYK: 11,61,95,0　　CMYK: 0,0,0,0
CMYK: 92,84,72,60　CMYK: 5,36,76,0

推荐色彩搭配

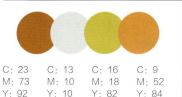

C: 23	C: 13	C: 16	C: 9	C: 15	C: 11	C: 79	C: 46	C: 21	C: 15	C: 15	C: 93
M: 73	M: 10	M: 18	M: 52	M: 32	M: 68	M: 73	M: 69	M: 71	M: 0	M: 45	M: 88
Y: 92	Y: 10	Y: 82	Y: 84	Y: 81	Y: 65	Y: 79	Y: 100	Y: 99	Y: 51	Y: 94	Y: 89
K: 0	K: 0	K: 0	K: 0	K: 0	K: 0	K: 53	K: 7	K: 0	K: 0	K: 0	K: 80

5.11 奢侈品平面广告设计

色彩调性：灿烂、华贵、闪亮、堂皇、盛大、高档。

常用主题色：

CMYK: 19,100,69,0　　CMYK: 36,33,89,0　　CMYK: 19,100,100,0　　CMYK: 81,79,0,0　　CMYK: 92,75,0,0　　CMYK: 7,68,97,0

常用色彩搭配

CMYK: 36,33,89,0　　　　CMYK: 19,100,100,0　　CMYK: 81,79,0,0　　　CMYK: 7,68,97,0
CMYK: 64,60,100,21　　CMYK: 67,14,0,0　　　　CMYK: 19,3,70,0　　　CMYK: 100,100,59,22

金色搭配卡其黄色，同类色搭配，给人一种华丽、前卫的视觉效果，充满奢华气息。

土著黄色搭配深蓝色，清冽而不张扬，气场十足，具有超强的震慑力。

紫色搭配洋红色，饱和度偏高，在增强视觉冲击力的同时更添柔情气息。

橘红色加紫藤色，这种配色高贵而不失奢华，给人留下一种饱满、有活力的印象。

配色速查

堂皇	华贵	盛大	灿烂
CMYK: 19,100,100,0 CMYK: 15,2,79,0 CMYK: 34,27,25,0 CMYK: 57,88,100,46	CMYK: 81,79,0,0 CMYK: 48,75,0,0 CMYK: 68,100,55,24 CMYK: 17,36,83,0	CMYK: 92,75,0,0 CMYK: 100,98,47,0 CMYK: 22,16,76,0 CMYK: 53,45,100,1	CMYK: 7,68,97,0 CMYK: 12,9,9,0 CMYK: 49,98,83,23 CMYK: 19,20,85,0

这是一款香水广告设计。画面中人物将报纸撕开，从报纸后穿越到报纸前方，极富创意，并且凸显了女性独有的迷人魅力。

右下方的香水摆设使人物更具女性的魅惑感，抓住爱美人士的眼球。

色彩点评

- 画面用色较少，浅灰色的版面给人以高雅、有张力的感觉。
- 黑色的文字排列十分规整，主题放大加粗并使用深红色进行表现，极具吸引力。

CMYK: 72,66,57,12　CMYK: 3,2,2,0
CMYK: 38,100,91,4　CMYK: 5,17,13,0

推荐色彩搭配

C: 77	C: 29	C: 8	C: 51		C: 12	C: 7	C: 61	C: 70		C: 56	C: 40	C: 56	C: 10
M: 78	M: 23	M: 20	M: 100		M: 73	M: 5	M: 89	M: 62		M: 95	M: 50	M: 47	M: 24
Y: 70	Y: 18	Y: 16	Y: 98		Y: 3.8	Y: 5	Y: 96	Y: 55		Y: 77	Y: 52	Y: 44	Y: 21
K: 47	K: 0	K: 0	K: 32		K: 0	K: 0	K: 55	K: 7		K: 38	K: 0	K: 0	K: 0

这是一款香水宣传广告设计。在较暗的色调中，人物眼神深邃，香水主体闪亮，展现出高端大气的画面形象。

纤细的文字在画面中如金属般闪亮，加上选择明星进行代言，可以使该广告得到更好的宣传效果。

色彩点评

- 作品以金色和黑色作搭配，给人一种神秘而高贵的印象。
- 金黄色的光线照射出丰富而细腻的层次感，为画面添加几分华丽感。

CMYK: 92,87,86,77　CMYK: 5,31,62,0

推荐色彩搭配

C: 51	C: 55	C: 6	C: 53		C: 45	C: 73	C: 14	C: 7		C: 93	C: 38	C: 7	C: 58
M: 68	M: 80	M: 21	M: 51		M: 64	M: 73	M: 28	M: 4		M: 88	M: 83	M: 21	M: 86
Y: 78	Y: 100	Y: 33	Y: 100		Y: 98	Y: 94	Y: 86	Y: 34		Y: 89	Y: 98	Y: 67	Y: 100
K: 10	K: 32	K: 0	K: 3		K: 5	K: 55	K: 0	K: 0		K: 80	K: 3	K: 0	K: 47

5.12 教育平面广告设计

色彩调性：安静、科技、理智、严厉、沉稳、严肃。
常用主题色：

CMYK：80,50,0,0　　CMYK：32,6,7,0　　CMYK：62,6,66,0　　CMYK：71,15,52,0　　CMYK：14,41,60,0　　CMYK：12,9,9,0

常用色彩搭配

CMYK：80,50,0,0　　CMYK：71,15,52,0　　CMYK：14,41,60,0　　CMYK：62,6,66,0
CMYK：14,6,65,0　　CMYK：51,42,40,0　　CMYK：62,0,28,0　　CMYK：77,59,0,0

天蓝色搭配月光黄色，犹如有月亮的夜晚，给人一种清凉、沉静的印象。

绿松石绿色与深灰色进行搭配，饱和度偏低，这种搭配易缓解视觉疲劳。

沙棕色搭配蓝青色，洋溢着青春的味道，仿佛有一种活力感扑面而来。

钴绿色加湖蓝色，透露出一种冷静、从容之感，能使人集中精力，专心致志。

配色速查

活力	雅致	奢华	热情
CMYK：80,50,0,0 CMYK：5,30,81,0 CMYK：77,64,55,10 CMYK：58,0,31,0	CMYK：14,41,60,0 CMYK：57,0,6,0 CMYK：42,0,74,0 CMYK：67,49,33,0	CMYK：12,9,9,0 CMYK：100,99,48,4 CMYK：16,4,53,0 CMYK：70,0,69,0	CMYK：71,15,52,0 CMYK：79,72,60,24 CMYK：74,33,0,0 CMYK：16,3,86,0

这是一款关于教育的广告设计。画面主体为两个人拿着望远镜进行观看，望远镜的独特造型引起观者思考，意在向大家展示"挑战你的思维"。

广告中的文字排放整齐，并使用不同的字号来展现文字主次，使观者可以更直接地了解广告含义。

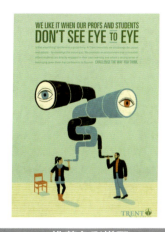

色彩点评

■ 背景中蛋青色与浅黄色进行拼接，使画面更加充实，从而增强画面空间感。

■ 望远镜颜色与人物颜色相同，加上特殊的物体穿插方式，使画面极具趣味性。

CMYK：33,6,41,0　　CMYK：13,8,44,0
CMYK：88,83,83,73　CMYK：81,41,37,0

推荐色彩搭配

C: 14	C: 73	C: 31	C: 50	C: 64	C: 54	C: 94	C: 13	C: 84	C: 86	C: 18	C: 47
M: 9	M: 40	M: 24	M: 21	M: 12	M: 48	M: 87	M: 73	M: 37	M: 50	M: 8	M: 0
Y: 71	Y: 37	Y: 23	Y: 58	Y: 51	Y: 22	Y: 80	Y: 65	Y: 80	Y: 44	Y: 41	Y: 25
K: 0	K: 0	K: 0	K: 0	K: 0	K: 0	K: 72	K: 0	K: 1	K: 0	K: 0	K: 0

这是一款引导型与励志型相结合的教育机构广告设计。画面用色大胆，朝气十足，使观者感受到一股强大希望湍流而上。

色彩点评

■ 使用不同明度的蝴蝶花紫作为画面背景，使画面神秘而富有视觉冲击力。

■ 主体元素左右两侧分别选用小面积彩色和黑色进行有机结合，极具创意性和趣味感，可观性强，易引发观者思考。

左上角的文字从侧面点名主题，其含义为"你不能回到过去，但是你可以重新学习生活"。

CMYK：53,91,10,0　CMYK：0,0,0,0
CMYK：88,83,83,73　CMYK：78,100,55,26

推荐色彩搭配

C: 80	C: 32	C: 6	C: 75	C: 59	C: 86	C: 31	C: 12	C: 88	C: 75	C: 73	C: 18
M: 76	M: 92	M: 66	M: 58	M: 96	M: 68	M: 48	M: 14	M: 84	M: 14	M: 100	M: 89
Y: 74	Y: 51	Y: 19	Y: 67	Y: 17	Y: 0	Y: 0	Y: 89	Y: 84	Y: 77	Y: 43	Y: 36
K: 53	K: 0	K: 0	K: 15	K: 0	K: 0	K: 0	K: 0	K: 74	K: 0	K: 4	K: 0

5.13 箱包平面广告设计

色彩调性： 芬芳、安全、雅致、柔和、高贵、简朴。

常用主题色：

CMYK: 28,100,54,0　　CMYK: 17,77,43,0　　CMYK: 22,71,8,0　　CMYK: 5,42,92,0　　CMYK: 40,50,96,0　　CMYK: 99,84,10,0

常用色彩搭配

CMYK: 17,77,43,0　　　　CMYK: 40,50,96,0　　　　CMYK: 99,84,10,0　　　　CMYK: 5,42,92,0
CMYK: 51,100,100,34　　CMYK: 100,100,52,2　　CMYK: 31,24,23,0　　　CMYK: 8,15,30,0

山茶红色与深红色搭配，同类色搭配，能表达强烈的感情，展现女性特征。　　卡其黄色搭配深蓝色，具有富丽堂皇之感，给人以高贵、华丽的印象。　　宝石蓝色与浅灰色相搭配，成熟而稳重，此类型偏向于商业化。　　橙黄色加蜂蜜色，整体感觉阳光、温热，能够给人留下好的印象并带来美好心情。

配色速查

柔和	高贵	简朴	芬芳

CMYK: 71,12,23,0　　　CMYK: 7,26,27,0　　　CMYK: 23,43,68,0　　　CMYK: 4,32,65,0
CMYK: 89,58,33,0　　　CMYK: 18,44,10,0　　　CMYK: 62,70,84,30　　CMYK: 18,84,24,0
CMYK: 0,0,0,0　　　　　CMYK: 27,46,49,0　　　CMYK: 29,90,66,0　　　CMYK: 26,93,89,0
CMYK: 34,6,86,0　　　　CMYK: 65,85,47,7　　　CMYK: 77,100,56,28　　CMYK: 48,100,85,20

这是一款行李箱单立柱广告设计。画面中行李箱的背板以腐烂破旧的状态呈现，从侧面体现该产品即使经历暴晒或者风雨，依旧坚固耐用。

画面中光影的巧妙运用将二维画面呈现出三维效果，具有强烈的空间感。

色彩点评
- 选择黑色和红色作为主体物色调，体现在破旧的环境下丝毫不失时尚感。
- 右下角的蓝色背景可将白色文字展现得更加清晰，并增强画面的跃动性。

CMYK: 4,4,1,0　　CMYK: 89,81,0,0
CMYK: 93,88,89,80　CMYK: 41,100,89,6

推荐色彩搭配

C: 22	C: 47	C: 88	C: 14	C: 71	C: 86	C: 10	C: 93	C: 46	C: 11	C: 88	C: 71
M: 94	M: 39	M: 81	M: 11	M: 64	M: 73	M: 7	M: 88	M: 46	M: 65	M: 70	M: 84
Y: 70	Y: 38	Y: 85	Y: 10	Y: 76	Y: 0	Y: 7	Y: 89	Y: 55	Y: 33	Y: 0	Y: 80
K: 0	K: 0	K: 71	K: 0	K: 27	K: 0	K: 0	K: 80	K: 0	K: 0	K: 0	K: 60

这是一款某品牌的女性箱包广告。可以看到画面中的工人们在对箱包进行手工制作的场景，体现"对于箱包，我们用心去做"的品牌理念，同时也展现出箱包的质量优良。

漂亮的文字在黑色影调下更显突出，既传达了品牌信息又丰富了画面内容。

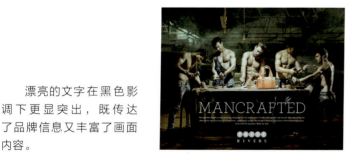

色彩点评

画面色调整体偏暗，一束白光打在画面中心，使观者直接明了地看到箱包的制作流程以及制作完成的橙色手拎包，从而对此品牌产生信赖。

CMYK: 89,72,98,65　CMYK: 13,8,7,0
CMYK: 9,47,61,0　　CMYK: 33,40,56,0

推荐色彩搭配

C: 79	C: 9	C: 52	C: 86	C: 33	C: 12	C: 90	C: 46	C: 11	C: 42	C: 53	C: 75
M: 59	M: 48	M: 64	M: 89	M: 19	M: 65	M: 88	M: 48	M: 79	M: 49	M: 17	M: 57
Y: 7.3	Y: 62	Y: 98	Y: 86	Y: 17	Y: 87	Y: 86	Y: 67	Y: 91	Y: 97	Y: 26	Y: 73
K: 21	K: 0	K: 12	K: 77	K: 0	K: 0	K: 77	K: 0	K: 0	K: 1	K: 0	K: 17

5.14 烟酒平面广告设计

色彩调性： 悲伤、颓废、寂寞、欢庆、深沉、绅士。

常用主题色：

CMYK：79,74,71,45　CMYK：49,79,100,18　CMYK：26,69,93,0　CMYK：37,53,71,0　CMYK：56,98,75,37　CMYK：100,100,54,6

常用色彩搭配

CMYK：49,79,100,18　　　CMYK：79,74,71,45　　　CMYK：26,69,93,0　　　CMYK：37,53,71,0
CMYK：28,22,21,0　　　　CMYK：30,22,92,0　　　　CMYK：16,3,37,0　　　　CMYK：64,79,100,52

重褐色搭配灰色,凸显男性魅力，呈现出一种绅士而不失风度之感。　　深灰色搭配土著黄色，纯度较低，在广告中比较常见，所以让人有强烈的亲切感。　　琥珀色与烟黄色进行搭配，给人一种温厚而充满回忆的感觉。　　驼色与深褐色，这种颜色十分平易近人，是一种富有历史感和故事性的色彩。

配色速查

绅士	寂寞	欢庆	深沉

CMYK：100,100,54,6　　CMYK：37,53,71,0　　　CMYK：79,74,71,45　　CMYK：49,79,100,18
CMYK：46,55,76,1　　　CMYK：14,16,66,0　　　CMYK：40,93,97,6　　　CMYK：79,74,72,47
CMYK：68,68,70,26　　　CMYK：72,42,84,2　　　CMYK：33,47,91,0　　　CMYK：80,72,41,3
CMYK：14,13,56,0　　　CMYK：34,17,24,0　　　CMYK：10,7,7,0　　　　CMYK：30,22,17,0

这是一款某品牌的酒水广告设计。画面中的酒瓶作为装饰性元素镶嵌在高楼上，表现手法新颖而独特，特别吸引人们的眼球。

色彩点评

- 暖色调的画面让人想起黄昏时分的场景，在这种优雅的氛围下，将酒展现得极致完美。
- 橙黄色在画面中非常吸引观者注意，是一种优雅、成熟且具有韵味的颜色。

画面底部的浅灰色文字既不抢主体物风头，又能很好地阐明广告用意，恰到好处。

CMYK: 19,33,55,0　　CMYK: 63,69,79,29
CMYK: 5,31,73,0　　CMYK: 16,12,12,0

推荐色彩搭配

C: 48	C: 11	C: 52	C: 85	C: 60	C: 18	C: 46	C: 54	C: 80	C: 14	C: 29	C: 5
M: 51	M: 37	M: 79	M: 87	M: 51	M: 37	M: 53	M: 20	M: 76	M: 53	M: 25	M: 15
Y: 64	Y: 89	Y: 87	Y: 88	Y: 48	Y: 58	Y: 68	Y: 17	Y: 82	Y: 79	Y: 38	Y: 25
K: 1	K: 0	K: 23	K: 77	K: 1	K: 0	K: 1	K: 0	K: 61	K: 0	K: 0	K: 0

这是一款香烟广告设计。用香烟组成的英文字母极具抽象风格，同时在提醒广大烟民过量吸烟会损害身体。

底部文字的添加使画面更加饱满，并使用不同的字号及颜色将主要文字呈现得更加明显，直击观者内心。

色彩点评

- 深灰色背景让人产生一种压抑感，使观者产生一种严肃的心理。
- 画面用色单调，黑白分明，给人留下更多想象的空间。

CMYK: 80,76,73,51　CMYK: 8,6,7,0
CMYK: 44,59,87,2

推荐色彩搭配

C: 48	C: 4	C: 21	C: 79	C: 81	C: 30	C: 64	C: 45	C: 76	C: 50	C: 62	C: 44
M: 40	M: 3	M: 37	M: 74	M: 79	M: 38	M: 64	M: 40	M: 71	M: 53	M: 52	M: 53
Y: 38	Y: 3	Y: 72	Y: 72	Y: 78	Y: 76	Y: 78	Y: 64	Y: 83	Y: 63	Y: 50	Y: 100
K: 0	K: 0	K: 0	K: 47	K: 61	K: 0	K: 21	K: 0	K: 49	K: 1	K: 0	K: 1

5.15 珠宝首饰类平面广告设计

色彩调性： 璀璨、高雅、纯净、光芒、深邃、稳定、华贵。

常用主题色：

| CMYK: 88,100,31,0 | CMYK: 2,11,35,0 | CMYK: 75,8,75,0 | CMYK: 5,19,88,0 | CMYK: 56,98,75,37 | CMYK: 36,33,89,0 |

常用色彩搭配

CMYK: 88,100,31,0
CMYK: 11,50,86,0

靛青色搭配橙色，光彩亮丽，给人高贵、稳定的感受，深受女性喜爱。

CMYK: 2,11,35,0
CMYK: 19,25,91,0

奶黄色加中黄色，不同明度的黄色进行搭配，能展现画面层次感，更易突出主题。

CMYK: 56,98,75,37
CMYK: 5,84,24,0

勃艮第酒红色加粉色，给人以浓郁而艳丽的视觉感受，但配色要注意颜色比例。

CMYK: 5,19,88,0
CMYK: 46,74,100,10

金色与褐色进行搭配，光芒璀璨，是金属的颜色，散发出一种充满吸引力的魅力。

配色速查

| 璀璨 | 纯净 | 稳定 | 深邃 |

CMYK: 56,98,75,37
CMYK: 91,98,17,0
CMYK: 22,81,100,0
CMYK: 7,18,78,0

CMYK: 2,11,35,0
CMYK: 5,31,15,0
CMYK: 45,63,29,0
CMYK: 53,100,38,0

CMYK: 75,8,75,0
CMYK: 18,22,83,0
CMYK: 56,32,20,0
CMYK: 55,84,75,26

CMYK: 36,33,89,0
CMYK: 1,26,50,0
CMYK: 62,77,42,2
CMYK: 100,96,32,1

这是一款关于珠宝的杂志广告。用明星珠宝代言，有较强的号召力。

主题文字放大加粗，辅助性文字在版面中排列整齐，使观者能清晰有序地进行阅读。

色彩点评

- 大面积的灰色背景具有强烈的稳定性，使画面更加柔和并更明显地突出主体元素。
- 画面整体由黑白灰构成，颇有格调。黑色让画面看起来更加硬朗。

CMYK: 26,22,23,0　　CMYK: 86,82,73,61
CMYK: 2,4,4,0

推荐色彩搭配

C: 63	C: 18	C: 27	C: 87	C: 57	C: 22	C: 78	C: 19	C: 47	C: 81	C: 2	C: 31
M: 56	M: 15	M: 32	M: 83	M: 99	M: 47	M: 73	M: 15	M: 74	M: 76	M: 4	M: 39
Y: 55	Y: 15	Y: 41	Y: 76	Y: 90	Y: 57	Y: 70	Y: 14	Y: 100	Y: 68	Y: 4	Y: 47
K: 3	K: 0	K: 0	K: 65	K: 49	K: 0	K: 41	K: 0	K: 12	K: 44	K: 0	K: 0

这是一款珠宝营销广告。设计十分简洁、大方，用线条形状布料作为背景，增添了几分时尚感并且能更直接突出产品。

金色的主体文字彰显高贵、华丽的气息，让版面更加灵活生动，很好地突出画面氛围。

色彩点评

- 孔雀蓝色的珠宝在画面中尤为显眼，色彩重量感较大，具有强大的气场。
- 暗色调背景在画面中低调沉稳，给人一种神秘、脱俗的印象。

CMYK: 93,88,89,80　　CMYK: 84,80,72,56
CMYK: 72,13,30,0　　CMYK: 9,11,65,0

推荐色彩搭配

C: 84	C: 27	C: 87	C: 91	C: 71	C: 8	C: 11	C: 93	C: 49	C: 72	C: 86	C: 36
M: 82	M: 27	M: 59	M: 64	M: 28	M: 6	M: 21	M: 88	M: 59	M: 13	M: 52	M: 28
Y: 71	Y: 71	Y: 19	Y: 58	Y: 14	Y: 6	Y: 30	Y: 89	Y: 70	Y: 34	Y: 15	Y: 27
K: 56	K: 0	K: 0	K: 16	K: 0	K: 0	K: 0	K: 80	K: 3	K: 0	K: 0	K: 0

第6章
平面广告设计的色彩情感

平面广告设计的色彩情感可分为清爽类、浪漫类、活力类、柔和类、奢华类等。其特点如下。

➢ 清爽类色彩在颜色上通常比较明亮,偏冷色调居多,情感上具有一定的延伸感,可以给人带来一种清新通透的心理感受,能有效缓解观者的视觉疲劳。

➢ 浪漫类的色彩通常以红色系为代表,并可通过颜色上的变换给人们带来更多想象空间,既充满幻想而又不失诗意。

➢ 活力类色彩情感给人一种欢快、热情的视觉感受,在平面广告中,它所运用的色彩纯度较高,感染力相对较强。

➢ 柔和类色彩情感大多呈现出简单、纯朴、典雅的感觉,能够让人平静,使紧张的心情得到放松。

➢ 奢华类色彩总能给人一种前卫、时尚之感,营造一种奢华昂贵的气氛,极大地满足了人们的视觉享受,让人流连忘返。

6.1 清爽

常用主题色：

CMYK:55,0,18,0　　CMYK:62,6,66,0　　CMYK:75,8,75,0　　CMYK:62,7,15,0　　CMYK:80,50,0,0　　CMYK:14,0,5,0

常用色彩搭配

CMYK：55,0,18,0　　　CMYK：75,8,75,0　　　CMYK：62,7,15,0　　　CMYK：80,50,0,0
CMYK：35,7,3,0　　　CMYK：36,0,62,0　　　CMYK：61,0,24,0　　　CMYK：21,0,8,0

青色搭配瓷青色，整体明度较高，亮丽而不俗艳，给人一种宁静、轻松的感受。　　碧绿色搭配黄绿色，清新而不失纯净，同类色对比的配色方式更引人注目。　　水青色搭配深青色，如泉水般凉爽、纯净，让人仿佛得到心灵上的净化。　　水晶蓝色搭配淡青色，使人联想到清透的海水，令人心情舒畅而平缓。

配色速查

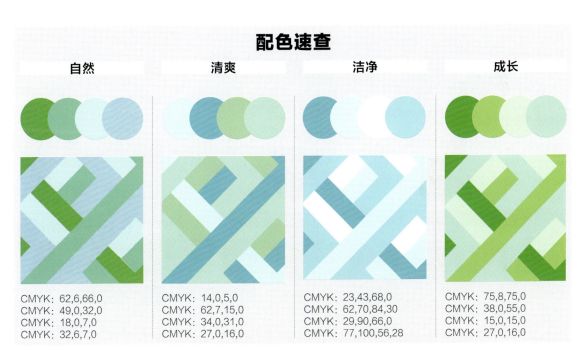

自然　　　　　清爽　　　　　洁净　　　　　成长

CMYK：62,6,66,0　　　CMYK：14,0,5,0　　　CMYK：23,43,68,0　　　CMYK：75,8,75,0
CMYK：49,0,32,0　　　CMYK：62,7,15,0　　　CMYK：62,70,84,30　　　CMYK：38,0,55,0
CMYK：18,0,7,0　　　CMYK：34,0,31,0　　　CMYK：29,90,66,0　　　CMYK：15,0,15,0
CMYK：32,6,7,0　　　CMYK：27,0,16,0　　　CMYK：77,100,56,28　　　CMYK：27,0,16,0

这是一款啤酒的创意广告设计。在设计时，巧妙地将产品与海水进行有机结合，并使用海面上的树和船与瓶身形成强烈的大小对比，变相突出产品本身。蓝色凸显清凉爽口。

海报整体干净透彻，文字标志以一种蓝色渐变进行呈现，不仅可以突出品牌形象，还能很好地起到宣传作用。

色彩点评

- 广告中辽阔的天空与清澈的海水相衬托，使此产品在炎热的夏天看上去更纯净爽口，消热解暑，满足消费者心理诉求。
- 该创意广告用蓝色贯穿画面整体，散发出一种通透、清凉之感。

CMYK: 76,39,11,0　　CMYK: 18,60,76,0
CMYK: 6,2,1,0　　　CMYK: 19,90,57,0

推荐色彩搭配

C: 43	C: 68	C: 59	C: 20	C: 48	C: 62	C: 11	C: 50	C: 30	C: 33	C: 5	C: 65
M: 0	M: 16	M: 19	M: 16	M: 0	M: 7	M: 3	M: 0	M: 30	M: 1	M: 12	M: 22
Y: 9	Y: 0	Y: 100	Y: 73	Y: 695	Y: 15	Y: 38	Y: 32	Y: 0	Y: 2	Y: 72	Y: 0
K: 0	K: 0	K: 0	K: 0	K: 0	K: 0	K: 0	K: 0	K: 0	K: 0	K: 0	K: 0

这是一款气泡饮料广告设计。画面整体轻快、透彻，将人物作为主体，巧妙使用几何形状围绕人物头部，扩散开来，从而使视觉重点逐步追随到柠檬以及绿叶上，突出该广告清凉甘爽的宗旨。

该广告元素简洁，思路清晰。利用典型的青柠以及清爽的人物形象烘托画面气氛，以突出产品特点。

色彩点评

- 画面以蓝色作为主色，青柠的黄绿色作为辅助色，散发着劲爽、清凉之感，传达销售理念且诉求准确，在一定程度上激发了消费者购买欲。
- 该广告商标处于右上角位置，蓝色背景上的红色标志格外显眼，小巧精练、恰到好处。

CMYK: 38,11,14,0　　CMYK: 6,5,4,0
CMYK: 61,18,82,0　　CMYK: 23,98,99,0

推荐色彩搭配

C: 41	C: 7	C: 0	C: 62	C: 67	C: 67	C: 0	C: 75	C: 53	C: 24	C: 52	C: 100
M: 0	M: 26	M: 26	M: 43	M: 4	M: 2	M: 0	M: 54	M: 0	M: 41	M: 0	M: 94
Y: 28	Y: 80	Y: 0	Y: 0	Y: 91	Y: 47	Y: 0	Y: 0	Y: 26	Y: 0	Y: 66	Y: 31
K: 0	K: 0	K: 0	K: 0	K: 0	K: 0	K: 0	K: 0	K: 0	K: 0	K: 0	K: 1

6.2 浪漫

常用主题色：

CMYK:11,66,4,0　　CMYK:25,58,0,0　　CMYK:8,60,24,0　　CMYK:33,31,7,0　　CMYK:22,43,8,0　　CMYK:3,82,23,0

常用色彩搭配

CMYK: 11,66,4,0
CMYK: 3,17,14,0

深优品紫红色搭配浅粉色，少女气息扑面而来，是多数女孩心中浪漫的公主梦。

CMYK: 25,58,0,0
CMYK: 67,72,0,0

浅玫瑰红色搭配紫红色，洋溢着爱的味道，令人们对热恋更加期待和向往。

CMYK: 33,31,7,0
CMYK: 22,43,8,0

丁香紫色搭配蔷薇紫色，整体搭配色彩轻柔淡雅，给人一种温柔、贤淑的视觉效果。

CMYK: 3,82,23,0
CMYK: 31,83,62,0

玫瑰红色搭配胭脂红色，在明度上进行交织，给人一种成熟、高贵之感。

配色速查

妩媚	浪漫	优雅	抽象
CMYK: 71,12,23,0 CMYK: 89,58,33,0 CMYK: 0,0,0,0 CMYK: 34,6,86,0	CMYK: 7,26,27,0 CMYK: 18,44,10,0 CMYK: 27,46,49,0 CMYK: 65,85,47,7	CMYK: 22,43,8,0 CMYK: 33,0,12,0 CMYK: 16,68,34,0 CMYK: 1,53,39,0	CMYK: 33,31,7,0 CMYK: 24,41,0,0 CMYK: 62,29,68,0 CMYK: 47,95,10,0

第6章 平面广告设计的色彩情感

这是一款眼影创意广告设计。画面中使用眼影制作出人物衣服形状并不断进行蔓延变换形态，营造一种雅致、神秘、浪漫的氛围。

文字搭配摄影图片，使画面更具说明性，同时增强品牌认知度，加深观者印象。

色彩点评

- 在该广告中人物的表情表现得非常享受，飞舞的紫色眼影动感十足，打破画面因颜色相近而产生的呆板和单调。
- 画面大部分以粉色和紫色为主，使整个画面充满甜腻感，清晰直观地展现女性用品的特点。

CMYK: 11,39,9,0　　CMYK: 64,76,22
CMYK: 20,96,35,0　CMYK: 4,7,7,,0

推荐色彩搭配

C: 33	C: 8	C: 25	C: 5	C: 11	C: 3	C: 8	C: 22	C: 25	C: 14	C: 8	C: 83
M: 31	M: 60	M: 58	M: 84	M: 66	M: 17	M: 60	M: 43	M: 76	M: 91	M: 63	M: 78
Y: 7	Y: 24	Y: 0	Y: 60	Y: 4	Y: 14	Y: 24	Y: 8	Y: 26	Y: 100	Y: 38	Y: 77
K: 0	K: 0	K: 0	K: 0	K: 0	K: 0	K: 0	K: 0	K: 0	K: 0	K: 0	K: 60

这是一款女士沐浴露广告设计。画面中人物裙摆如花瓣般绽放，仿佛随着裙子的摆动闻到阵阵花香，烘托出甜蜜、浪漫的氛围。

色彩点评

- 紫黑色背景下格外突出人物的性感与甜美，从而引出人们对该产品的好奇之心。
- 粉红色与淡紫色进行碰撞，高贵而迷人，这种搭配极大地吸引了女性消费者注意，通常给人浪漫、风情之感。

艺术字的插入不仅可以使画面更加灵动、活泼，且在更大程度上诠释了商品的诉求内容及推广对象。

CMYK: 23,75,24,0　CMYK: 83,79,70,52
CMYK: 80,87,32,1　CMYK: 70,23,59,0
CMYK: 15,67,54,0　CMYK: 25,69,7,0

推荐色彩搭配

C: 9	C: 44	C: 8	C: 80	C: 100	C: 16	C: 33	C: 80	C: 52	C: 37	C: 36	C: 0
M: 96	M: 75	M: 60	M: 80	M: 99	M: 84	M: 70	M: 76	M: 52	M: 8	M: 100	M: 85
Y: 90	Y: 0	Y: 24	Y: 0	Y: 50	Y: 44	Y: 0	Y: 0	Y: 0	Y: 11	Y: 98	Y: 43
K: 0	K: 0	K: 0	K: 0	K: 9	K: 0	K: 0	K: 0	K: 0	K: 0	K: 3	K: 0

6.3 热情

常用主题色：

CMYK:0,85,94,0　CMYK:0,96,95,0　CMYK:0,46,91,0　CMYK:19,100,69,0　CMYK:33,100,100,1　CMYK:17,77,43,0

常用色彩搭配

CMYK: 8,80,90,0　　　CMYK: 19,100,69,0　　CMYK: 4,50,79,0　　　CMYK: 33,100,100,1
CMYK: 32,97,100,1　　CMYK: 8,64,86,0　　　CMYK: 36,87,94,2　　CMYK: 17,4,87,0

橙色搭配暗红色，是邻近色搭配，提高了画面颜色质感，给人以积极、鲜明的意象。　　红色搭配橙红色，促使画面整体更加温暖明亮，易使人产生兴奋之感。　　热带橙色搭配重褐色，这是一种偏向秋天的色调，给人以醒目、动感的印象。　　暗红色搭配高明度的柠檬黄色，能够引起观者注意，给人带来明快活泼的舒适感。

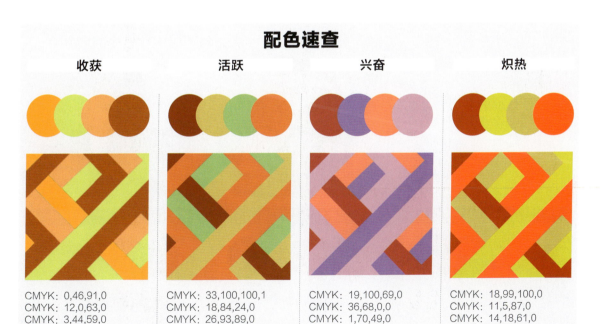

配色速查

收获	活跃	兴奋	炽热
CMYK: 0,46,91,0	CMYK: 33,100,100,1	CMYK: 19,100,69,0	CMYK: 18,99,100,0
CMYK: 12,0,63,0	CMYK: 18,84,24,0	CMYK: 36,68,0,0	CMYK: 11,5,87,0
CMYK: 3,44,59,0	CMYK: 26,93,89,0	CMYK: 1,70,49,0	CMYK: 14,18,61,0
CMYK: 21,85,96,0	CMYK: 8,100,85,20	CMYK: 11,47,8,0	CMYK: 0,87,68,0

这是一款关于女性时装的平面广告设计。通过几何元素的变幻，给观者带来更多的想象空间和浪漫气息。

画面中的黑色文字小巧精练，变相地充当了画面元素，提升画面品质，且位于右侧的人物形象夸张，身上的经典条纹服装与地面相呼应，使画面非常协调。

色彩点评

- 红色与黑色圆形交替搭配，黑色地面和服饰线条都易吸引观者眼球，给人一种活力四射的印象，激发女性消费者对此种类型服饰的购买欲。
- 作品中黑白条形元素立体感强，提升消费者视觉效果，是平面设计中常用的搭配技巧。

CMYK: 26,99,87,0　　CMYK: 91,87,87,78
CMYK: 0,0,0,0

推荐色彩搭配

C: 50	C: 1	C: 67	C: 6		C: 5	C: 10	C: 0	C: 91		C: 52	C: 15	C: 0	C: 5
M: 100	M: 42	M: 99	M: 93		M: 21	M: 67	M: 95	M: 87		M: 100	M: 5	M: 0	M: 84
Y: 100	Y: 86	Y: 79	Y: 98		Y: 11	Y: 58	Y: 90	Y: 87		Y: 100	Y: 61	Y: 0	Y: 60
K: 31	K: 0	K: 61	K: 0		K: 0	K: 0	K: 0	K: 78		K: 0	K: 0	K: 0	K: 0

这是一款可口可乐的广告设计。画面采用创意手法将字母以火焰的形态展现出来，创意新颖，颇有风趣。

左下角的标志设计动感十足，形似流淌的可乐，又好似正在热舞的少年，具有强烈的扩张感。

色彩点评

- 画面采用鲜红色为背景，将可乐抒发出热情激昂的意象。在红色背景下，看似飞舞的火炬极为醒目，带动视觉上的活跃。
- 人物裤子选用绿色，与背景颜色互补，形成一种鲜活且富有生机的画面状态。

CMYK: 23,97,82,0　　CMYK: 0,0,0,0
CMYK: 78,80,76,58　　CMYK: 82,30,96,0

推荐色彩搭配

C: 8	C: 3	C: 26	C: 5		C: 58	C: 27	C: 49	C: 22		C: 25	C: 55	C: 3	C: 3
M: 80	M: 50	M: 69	M: 84		M: 80	M: 58	M: 100	M: 91		M: 58	M: 28	M: 17	M: 82
Y: 90	Y: 79	Y: 93	Y: 60		Y: 9	Y: 0	Y: 92	Y: 61		Y: 0	Y: 78	Y: 14	Y: 22
K: 0	K: 0	K: 0	K: 0		K: 0	K: 0	K: 25	K: 0		K: 0	K: 0	K: 0	K: 0

6.4 纯净

常用主题色：

CMYK:32,20,2,0　　CMYK:48,37,19,0　　CMYK:18,6,34,0　　CMYK:39,1,14,0　　CMYK:55,22,28,0　　CMYK:80,42,22,0

常用色彩搭配

CMYK：55,22,28,0　　CMYK：18,6,34,0　　CMYK：39,1,14,0　　CMYK：80,42,22,0
CMYK：71,4,41,0　　CMYK：13,0,4,0　　CMYK：18,6,34,0　　CMYK：35,24,10,0

青灰色搭配浅孔雀蓝色，舒适而不失和谐，给人纯粹、高端的印象。

以米黄色为基调，搭配浅灰色，二者都属低纯度色彩，让人心情平静。

清漾青色搭配米黄色，如清泉般甘爽、洁净，视觉效果较为舒适。

青蓝色搭配浅灰紫色，给人以低调、稳定之感，能使人精力集中，平静专注。

配色速查

| 恬淡 | 平静 | 纯朴 | 洁净 |

CMYK: 32,2,0,2　　CMYK: 18,6,34,0　　CMYK: 55,22,28,0　　CMYK: 39,1,14,0
CMYK: 4,1,32,0　　CMYK: 25,18,46,0　　CMYK: 31,16,20,0　　CMYK: 22,0,32,0
CMYK: 4,8,37,19　　CMYK: 0,0,0,,0　　CMYK: 0,0,0,0　　CMYK: 9,0,54,0
CMYK: 29,3,3,0　　CMYK: 24,9,48,0　　CMYK: 15,7,25,0　　CMYK: 52,26,59,0

这是一款地产售楼书设计。大量使用户型摄影图片进行排版，使售楼书更具说明性，同时使受众群体感到真实和安定。

色彩点评

- 白色搭配米黄色，可消除观者对广告的视觉疲劳，从而感受到家的舒适与安心。
- 在蓝色天空映衬下，更能突出样品房的精致和宽敞，引起受众的兴趣，营造一种宁静闲适的氛围。

一些较小的文字组成线条，分布在书页中，起到了解释说明和画龙点睛的作用。

CMYK: 33,32,51,0　　CMYK: 41,27,18,0
CMYK: 0,0,0,0　　　 CMYK: 58,65,100,20

推荐色彩搭配

C: 30	C: 34	C: 22	C: 55	C: 13	C: 27	C: 54	C: 69	C: 7	C: 59	C: 72	C: 11
M: 23	M: 0	M: 1	M: 35	M: 0	M: 0	M: 0	M: 45	M: 7	M: 38	M: 66	M: 7
Y: 22	Y: 17	Y: 30	Y: 21	Y: 52	Y: 31	Y: 43	Y: 60	Y: 36	Y: 0	Y: 19	Y: 10
K: 0	K: 0	K: 1	K: 0	K: 0	K: 0	K: 0	K: 1	K: 0	K: 0	K: 0	K: 0

这是一款杂志广告设计。画面以近景人物图像为主，长相大方，眼神深邃，使读者有翻阅下去的欲望。

色彩点评

- 画面整体纯度较低，蓝灰色背景给人一种明亮舒适之感，起到了很好的调和作用。
- 整体基调和谐统一，简洁纯净，读者在阅读之余不会有视觉疲劳和烦躁感。

文字以花体形式呈现，婀娜弯曲，在广告中常作为装饰，设计感十足，能够生动地煽动读者情感。人与文字层次分明，空间感强。

CMYK: 17,38,35,0　　CMYK: 61,65,81,21
CMYK: 0,0,0,0　　　 CMYK: 24,17,12,0

推荐色彩搭配

C: 96	C: 80	C: 18	C: 100	C: 74	C: 87	C: 80	C: 100	C: 83	C: 84	C: 96	C: 81
M: 78	M: 42	M: 52	M: 100	M: 45	M: 53	M: 68	M: 100	M: 54	M: 53	M: 82	M: 76
Y: 1	Y: 22	Y: 72	Y: 54	Y: 11	Y: 37	Y: 37	Y: 54	Y: 0	Y: 78	Y: 3	Y: 63
K: 0	K: 0	K: 10	K: 6	K: 0	K: 0	K: 1	K: 6	K: 0	K: 16	K: 0	K: 34

6.5 美味

常用主题色：

CMYK:8,80,90,0　　CMYK:0,96,95,0　　CMYK:6,8,72,0　　CMYK:8,82,44,0　　CMYK:0,46,91,0　　CMYK:9,13,88,0

常用色彩搭配

CMYK：8,80,90,0　　　CMYK：0,96,95,0　　　CMYK：0,46,91,0　　　CMYK：15,17,83,0
CMYK：11,33,90,0　　 CMYK：29,69,90,0　　 CMYK：16,0,81,0　　　CMYK：63,0,73,0

橘色搭配橙黄色，能够征服你挑剔的味蕾，令人垂涎欲滴，迫不及待想要去食用。　　鲜红色搭配琥珀色，仿佛感受到一股火辣香嫩的刺激感迎面而来，这种色艳芳香不可让人辜负。　　万寿菊黄色搭配柠檬黄色，是明度较高的配色，让人联想到金灿灿的炸鸡，香脆可口。　　铬黄色搭配淡绿色，美味健康，在这种健康的食物面前，全身的食欲即刻被燃起。

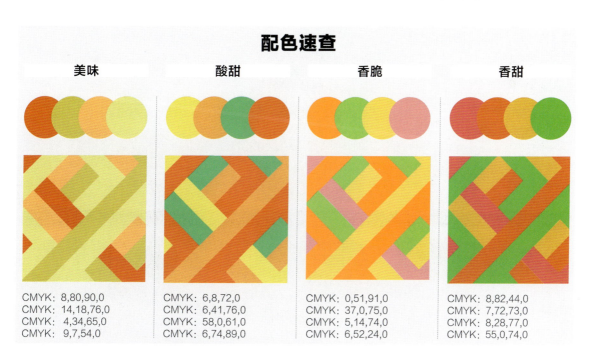

色彩点评

- 手册以粉红色为背景，并用辣椒、番茄等蔬菜作为画面点缀，让人食欲大增。
- 左侧黄色的美食图片具有烘托作用，让人垂涎三尺，使受众情不自禁去购买该品牌调料。

这是一张关于调料的手册设计。将调料样品嵌入手册中，巧妙地展示了文字与实物并存的优势，给大多数受众带来一种购买安全感。

CMYK: 8,36,18,0　　CMYK: 63,83,83,50
CMYK: 59,23,90,0　　CMYK: 28,93,91,0

整张手册文字较多，但由于排列整齐规矩，丝毫不显拥挤，且使用红色作为文字主基调，能使观者在翻阅手册时第一时间注意到文字的说明。

推荐色彩搭配

C: 15	C: 18	C: 0	C: 8		C: 14	C: 9	C: 9	C: 11		C: 4	C: 6	C: 8	C: 62
M: 17	M: 1	M: 46	M: 82		M: 37	M: 83	M: 34	M: 45		M: 34	M: 8	M: 82	M: 29
Y: 83	Y: 59	Y: 91	Y: 44		Y: 0	Y: 93	Y: 55	Y: 82		Y: 65	Y: 72	Y: 44	Y: 80
K: 0	K: 0	K: 0	K: 0		K: 0	K: 0	K: 0	K: 0		K: 0	K: 0	K: 0	K: 0

这是一幅果汁的广告设计。画面中果汁四溅，明亮的橙黄色配上健康的绿色，可以更好地衬托出产品的健康和美味。

色彩点评

- 以橙色作为主色，能够促进人们的食欲，被广泛适用于食品广告中。
- 将饮品包装与鲜橙进行有机结合，体现食材更加天然，散发出该产品的诱人之处，同时给人一种活力四射的感觉。

画面中字体的编排主次分明，具有动感活跃的特点，为画面添加新意。

CMYK: 7,39,83,0　　CMYK: 68,26,81,0
CMYK: 35,95,70,1　　CMYK: 8,72,80,1

推荐色彩搭配

C: 0	C: 13	C: 23	C: 6		C: 28	C: 32	C: 46	C: 17		C: 29	C: 8	C: 38	C: 19
M: 32	M: 73	M: 33	M: 51		M: 59	M: 0	M: 0	M: 16		M: 62	M: 32	M: 0	M: 0
Y: 7	Y: 52	Y: 65	Y: 68		Y: 0	Y: 82	Y: 34	Y: 86		Y: 100	Y: 81	Y: 77	Y: 75
K: 0	K: 0	K: 0	K: 0		K: 0	K: 0	K: 0	K: 0		K: 0	K: 0	K: 0	K: 0

6.6 活力

常用主题色：

CMYK:58,0,62,0　CMYK:9,85,86,0　CMYK:8,85,9,0　CMYK:0,54,82,0　CMYK:25,0,90,0　CMYK:14,0,83,0　CMYK:55,0,5,0

常用色彩搭配

CMYK：58,0,62,0　　　　CMYK：9,85,86,0　　　　CMYK：55,0,5,0　　　　CMYK：14,0,83,0
CMYK：7,13,83,0　　　　CMYK：25,0,90,0　　　　CMYK：0,54,82,0　　　　CMYK：32,66,0,0

鲜绿色搭配鲜黄色，具有很强的扩张感，常用在标识、交通标志和包装设计中。　　朱红色搭配黄绿色，鲜活且富有生机，尖锐感十足，易吸引人的注意力。　　天蓝色搭配橙色，犹如一群嬉戏的孩童，充满生机和朝气。　　柠檬黄色搭配洋红色，如同少女一般亮丽，明亮的颜色使人过目不忘。

配色速查

| 青春 | 鲜活 | 孩童 | 想象 |

CMYK: 14,0,83,0　　　CMYK: 11,49,94,0　　　CMYK: 0,54,82,0　　　CMYK: 8,85,8,0
CMYK: 12,61,63,0　　　CMYK: 72,13,11,0　　　CMYK: 41,0,7,0　　　CMYK: 21,51,0,0
CMYK: 32,0,63,0　　　CMYK: 58,0,80,0　　　CMYK: 1,57,13,0　　　CMYK: 12,24,83,0
CMYK: 10,30,75,0　　　CMYK: 12,12,76,0　　　CMYK: 20,0,59,0　　　CMYK: 25,0,66,0

这是一款车体杂志广告设计。橙色的跑车就像明媚的阳光，给人带来活泼、欢快的感觉。

杂志中的文字部分采用黑底或橙底反白的方法来呈现，增强了它的可读性。

色彩点评

- 杂志颜色鲜明，用黑色背景衬托橙色跑车，使受众群体在观看的第一时间被闪亮的跑车所吸引。
- 画面整体纯度偏高，十分整洁，并多次使用橙色多边形进行点缀，与跑车相呼应。

CMYK: 87,83,85,73　CMYK: 0,0,0,0
CMYK: 10,48,91,0

推荐色彩搭配

C: 3	C: 71	C: 62	C: 35
M: 28	M: 73	M: 0	M: 0
Y: 87	Y: 0	Y: 57	Y: 24
K: 0	K: 0	K: 0	K: 0

C: 14	C: 59	C: 8	C: 4
M: 43	M: 77	M: 92	M: 24
Y: 84	Y: 96	Y: 49	Y: 88
K: 0	K: 39	K: 0	K: 0

C: 67	C: 7	C: 14	C: 45
M: 63	M: 68	M: 0	M: 2
Y: 87	Y: 90	Y: 67	Y: 61
K: 27	K: 0	K: 0	K: 0

这是一幅单立柱广告设计。将画面以3D的形式呈现，脑洞大开，创意十足，是一种夺目抢眼的设计，能充分提高企业知名度。

画面中人物表情欢快，动作夸张，为广告增添活力，令广告效益倍增，带给观者一种舒适、欢快的心情。

色彩点评

- 蓝色与橙色的碰撞让高大的单立柱充满活泼的气息，极易吸引受众目光，从而树立品牌形象。
- 白色文字在橙色与蓝色背景下十分醒目，有效地传递着诉求信息，扩大影响。

CMYK: 64,27,6,0　CMYK: 12,61,87
CMYK: 87,84,83,73　CMYK: 0,0,0,0
CMYK: 100,91,44,9

推荐色彩搭配

C: 81	C: 66	C: 47	C: 32
M: 63	M: 0	M: 0	M: 0
Y: 0	Y: 70	Y: 49	Y: 74
K: 0	K: 0	K: 0	K: 0

C: 64	C: 1	C: 4	C: 100
M: 27	M: 80	M: 60	M: 91
Y: 6	Y: 91	Y: 86	Y: 44
K: 0	K: 0	K: 0	K: 9

C: 88	C: 0	C: 17	C: 0
M: 60	M: 0	M: 1	M: 55
Y: 18	Y: 0	Y: 80	Y: 87
K: 0	K: 0	K: 0	K: 0

6.7 梦幻

常用主题色：

CMYK:15,36,0,0　　CMYK:40,75,0,0　　CMYK:22,71,8,0　　CMYK:45,58,0,0　　CMYK:10,64,28,0　　CMYK:64,74,0,0

常用色彩搭配

CMYK：15,36,0,0　　　　CMYK：22,71,8,0　　　　CMYK：45,58,0,0　　　　CMYK：64,74,0,0
CMYK：63,62,0,0　　　　CMYK：49,99,86,24　　　CMYK：49,0,23,0　　　　CMYK：63,100,23,0

蔷薇紫色搭配江户紫色，让画面充满魅力，是亮丽、梦幻主题必备的颜色。

锦葵紫色搭配勃艮第酒红色，是女性的代表颜色，给人妩媚、优雅的感觉。

木槿紫色搭配水青色，犹如梦境般甜美可心，是当下较流行的颜色搭配。

紫藤色搭配三色堇紫色，是同类紫色进行搭配，给人遐想的空间，令人沉醉其中。

配色速查

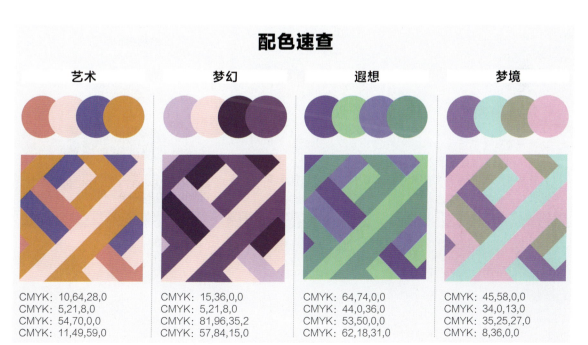

| 艺术 | 梦幻 | 遐想 | 梦境 |

CMYK: 10,64,28,0　　　CMYK: 15,36,0,0　　　CMYK: 64,74,0,0　　　CMYK: 45,58,0,0
CMYK: 5,21,8,0　　　　CMYK: 5,21,8,0　　　　CMYK: 44,0,36,0　　　CMYK: 34,0,13,0
CMYK: 54,70,0,0　　　 CMYK: 81,96,35,2　　　CMYK: 53,50,0,0　　　CMYK: 35,25,27,0
CMYK: 11,49,59,0　　　CMYK: 57,84,15,0　　　CMYK: 62,18,31,0　　　CMYK: 8,36,0,0

这是一张梦幻风格的俱乐部广告设计，运用浓浓的蓝紫色，营造了一种浪漫、梦幻的氛围。

色彩点评

- 画面中发光的洋红色以及蓝紫色散发出一种魔幻般的吸引力，使观者倾倒。
- 文字颜色的变换巧妙地突出文字主次关系，且更容易吸引群众目光。

画面中人物剪影十分轻松、愉悦，给人以遐想空间，大小不一的圆形光斑让画面充满魅力，使人产生想要加入俱乐部的好奇心理。

CMYK: 100,100,63,43　CMYK: 40,75,0,0
CMYK: 58,6,15,0　　　CMYK: 84,90,0,0

推荐色彩搭配

C: 100	C: 31	C: 80	C: 99	C: 98	C: 77	C: 30	C: 37	C: 100	C: 92	C: 50	C: 37
M: 99	M: 78	M: 83	M: 97	M: 100	M: 61	M: 22	M: 71	M: 95	M: 78	M: 0	M: 76
Y: 13	Y: 0	Y: 0	Y: 56	Y: 48	Y: 0	Y: 1	Y: 0	Y: 41	Y: 0	Y: 8	Y: 0
K: 0	K: 0	K: 0	K: 34	K: 1	K: 0	K: 0	K: 0	K: 1	K: 0	K: 0	K: 0

这是一款女性杂志封面设计。以花朵作为主要元素，既能巧妙吸引女性群体注意，又暗指女性如鲜花般优美，令人赏心悦目。

色彩点评

- 封面设计干净，一朵浅橙色的花搭配橄榄绿的枝叶，绽放在画面的中心位置，给人一种舒畅、梦幻的印象。
- 在纯度相对较低的画面中使用黑色文字作为封面主标题，颜色运用得张弛有度，避免了色彩过于艳丽给人带来的不适感。

主标题文字使用黑色加粗字体，极为抢眼，能在众多杂志中脱颖而出，而下方使用较小的文字与其相搭配，给人一种知性美的感觉。

CMYK: 13,37,24,0　　CMYK: 17,63,66,0
CMYK: 70,60,100,26　CMYK: 0,0,0,0
CMYK: 88,92,64,52　CMYK: 15,86,72,0

推荐色彩搭配

C: 94	C: 91	C: 49	C: 54	C: 11	C: 0	C: 41	C: 32	C: 3	C: 81	C: 4	C: 74
M: 81	M: 100	M: 53	M: 78	M: 66	M: 0	M: 66	M: 84	M: 53	M: 80	M: 77	M: 100
Y: 0	Y: 61	Y: 0	Y: 0	Y: 0	Y: 0	Y: 0	Y: 100	Y: 22	Y: 78	Y: 37	Y: 50
K: 0	K: 46	K: 0	K: 0	K: 0	K: 0	K: 0	K: 1	K: 0	K: 64	K: 0	K: 17

6.8 科技

常用主题色：

CMYK:84,70,0,0　　CMYK:65,6,8,0　　CMYK:58,0,46,0　　CMYK:27,21,20,0　　CMYK:100,100,51,2　　CMYK:81,29,72,0

常用色彩搭配

CMYK: 65,6,8,0　　　　　CMYK: 27,21,20,0　　　　CMYK: 58,0,46,0　　　　　CMYK: 100,100,51,2
CMYK: 71,53,33,0　　　　CMYK: 82,56,0,0　　　　　CMYK: 86,42,66,2　　　　CMYK: 1,54,86,0

天蓝色搭配蓝灰色，使整个画面充满凉意，给人一种理智、沉稳的感觉。　　太空灰色搭配道奇蓝色，是医药或航空领域常见的配色，给人一种冷静、科技的印象。　　绿松石绿色搭配孔雀绿色，明亮清澈，应用在科技产品易产生沉静、脱俗之感。　　深蓝色搭配热带橙色，是易于被人们所接受的搭配，易使人产生信任感。

配色速查

| 清澈 | 高级 | 冷静 | 科技 |

CMYK: 58,0,46,0　　　　CMYK: 81,29,72,0　　　　CMYK: 27,21,20,0　　　　CMYK: 84,70,0,0
CMYK: 38,0,39,0　　　　CMYK: 84,69,0,0　　　　 CMYK: 97,100,52,23　　　CMYK: 8,47,73,0
CMYK: 64,34,0,0　　　　CMYK: 30,0,62,0　　　　 CMYK: 48,0,17,0　　　　 CMYK: 95,87,43,8
CMYK: 100,100,60,27　　CMYK: 0,0,0,0　　　　　 CMYK: 75,23,12,0　　　　CMYK: 50,0,51,0

这是一款关于汽车品牌的单立柱广告。以三维设计作为闪光点，为旅客在寂寞的途中添加一道流动的风景线。

色彩点评

- 画面中首先映入眼帘的是一辆银色汽车，以3D形式呈现，仿佛要从广告中飞出来一般。
- 广告整体以冷色调为主，给人一种高端、科技的印象感。

将文字设计在汽车左侧，引导人们的视觉在看完汽车之后能够看向与其邻近的文字方向，并且达到充实画面的效果。随后将标志放在左下角位置，既不抢主体物的风头，又成功地宣传汽车品牌。

CMYK: 29,60,77,0　CMYK: 0,0,0,0
CMYK: 45,35,30,0　CMYK: 88,65,21,0

推荐色彩搭配

C: 98	C: 10	C: 63	C: 79	C: 64	C: 71	C: 90	C: 66	C: 10	C: 62	C: 0	C: 100
M: 87	M: 8	M: 72	M: 41	M: 0	M: 61	M: 67	M: 0	M: 37	M: 29	M: 0	M: 100
Y: 46	Y: 9	Y: 100	Y: 0	Y: 19	Y: 50	Y: 1	Y: 40	Y: 75	Y: 7	Y: 0	Y: 52
K: 12	K: 0	K: 40	K: 0	K: 0	K: 4	K: 0	K: 0	K: 0	K: 0	K: 0	K: 13

这是一款航空公司的形象指示牌设计。其形式简约而不单调，在嘈杂的城市中变得醒目而富有科技感。

色彩点评

- 以蓝色和绿色的条形色块组成，其中蓝色代表天空，绿色代表地面。象征飞机在天地之间能够平衡的飞行。
- 将富有生机的绿色和稳定的蓝色作为航空公司形象主色，给人一种极为踏实的安全感，从而使乘客更加信赖。

文字居于左侧，使右侧留白，超出正常文字版式设计视角，给人一种强烈的视觉效果。

CMYK: 74,20,88,0　CMYK: 75,24,16,0
CMYK: 0,0,0,0　CMYK: 91,87,87,78

推荐色彩搭配

 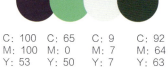

C: 73	C: 0	C: 84	C: 66	C: 100	C: 65	C: 9	C: 92	C: 32	C: 38	C: 75	C: 76
M: 15	M: 0	M: 77	M: 1	M: 100	M: 0	M: 7	M: 64	M: 0	M: 0	M: 17	M: 49
Y: 86	Y: 0	Y: 81	Y: 11	Y: 53	Y: 50	Y: 7	Y: 63	Y: 10	Y: 75	Y: 33	Y: 16
K: 0	K: 0	K: 64	K: 0	K: 8	K: 0	K: 0	K: 22	K: 0	K: 0	K: 0	K: 0

6.9 复古

常用主题色：

CMYK:29,48,99,0　　CMYK:58,65,100,20　　CMYK:30,71,97,0　　CMYK:51,100,100,34　　CMYK:60,7,79,35　　CMYK:48,63,83,5

常用色彩搭配

CMYK: 29,48,99,0　　　　CMYK: 51,100,100,34　　CMYK: 30,71,97,0　　　CMYK: 60,7,79,35
CMYK: 48,83,100,18　　　CMYK: 32,46,59,0　　　　CMYK: 85,60,93,38　　CMYK: 59,48,96,4

黄褐色搭配重褐色，是一种怀旧氛围浓厚的颜色，常作为古典画的常用配色。　　复古红色搭配驼色，在欧风中经常可以看到这种搭配，具有自由不羁、与众不同的特点。　　深琥珀色搭配深墨绿色，给人一种故事感与年代感的视觉印象。　　巧克力色搭配苔藓绿色，较易树立历史悠久、永恒且经典的形象。

配色速查

古典	经典	沉静	怀旧

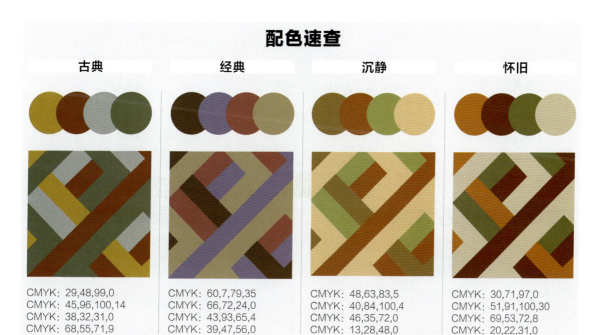

CMYK: 29,48,99,0　　　CMYK: 60,7,79,35　　　CMYK: 48,63,83,5　　　CMYK: 30,71,97,0
CMYK: 45,96,100,14　　CMYK: 66,72,24,0　　　CMYK: 40,84,100,4　　CMYK: 51,91,100,30
CMYK: 38,32,31,0　　　CMYK: 43,93,65,4　　　CMYK: 46,35,72,0　　CMYK: 69,53,72,8
CMYK: 68,55,71,9　　　CMYK: 39,47,56,0　　　CMYK: 13,28,48,0　　CMYK: 20,22,31,0

这是一款杂志封面设计。画面中两位皮肤黝黑的美女目光深邃，传达出一种强烈的情感，耐人寻味、时尚感强。

在深色背景下使用白色艺术文字进行装饰设计，格外醒目，增强画面感染力。

色彩点评

- 画面背景与人物肤色相接近，形成一种复古风格，这种风格比起艳俗刺眼的色调更易让人喜欢和接受。
- 画面使用少量绿色进行点缀，使画面具有一定的透气性，给人舒适、典雅的印象。

CMYK: 58,80,100,40　CMYK: 0,0,0,0
CMYK: 52,25,72,0　CMYK: 87,83,80,69

推荐色彩搭配

C: 45	C: 36	C: 50	C: 68	C: 62	C: 53	C: 6	C: 42	C: 55	C: 22	C: 60	C: 74
M: 73	M: 24	M: 97	M: 97	M: 80	M: 47	M: 12	M: 57	M: 63	M: 36	M: 89	M: 60
Y: 100	Y: 77	Y: 100	Y: 70	Y: 71	Y: 48	Y: 31	Y: 69	Y: 100	Y: 58	Y: 99	Y: 100
K: 8	K: 0	K: 29	K: 53	K: 33	K: 0	K: 0	K: 1	K: 14	K: 0	K: 53	K: 30

这是一款关于早期人类的电影宣传海报设计。影片讲述一群居住在山洞里的史前人类——尼安德特人是如何利用足球击败了强大敌人、拯救自己的。

色彩点评

- 画面整体色调偏于复古，煽动故事情节，带动观者情绪。
- 该设计以琥珀色作为主色逐渐向下过渡到蓝色，与人们脑海中远古时期的画面相匹配，使画面充满变幻和无限未知的气息。

在底部标题文字的字母A中融入卡通样式的镂空人物剪影，达到升华整体画面的效果，使观者对剧情的趣味性和期待值变得更加浓厚。

CMYK: 37,71,88,1　CMYK: 83,73,58,25
CMYK: 0,0,0,0　CMYK: 31,52,77,0

推荐色彩搭配

C: 43	C: 14	C: 7	C: 71	C: 23	C: 13	C: 31	C: 55	C: 40	C: 45	C: 50	C: 46
M: 47	M: 60	M: 8	M: 82	M: 38	M: 10	M: 53	M: 86	M: 50	M: 36	M: 45	M: 74
Y: 69	Y: 94	Y: 9	Y: 100	Y: 46	Y: 10	Y: 65	Y: 100	Y: 96	Y: 64	Y: 52	Y: 100
K: 0	K: 1	K: 0	K: 63	K: 0	K: 0	K: 0	K: 39	K: 0	K: 0	K: 0	K: 10

6.10 简朴

常用主题色：

CMYK:13,10,10,0　　CMYK:47,37,18,0　　CMYK:36,22,66,0　　CMYK:29,11,29,0　　CMYK:50,45,52,0　　CMYK:76,54,64,16

常用色彩搭配

CMYK: 13,10,10,0
CMYK: 57,65,95,19

CMYK: 36,22,66,0
CMYK: 73,50,32,0

CMYK: 50,45,52,0
CMYK: 41,32,15,0

CMYK: 76,54,64,16
CMYK: 41,8,19,0

浅灰色搭配咖啡色，犹如咖啡般醇厚、柔软，给人带来一种真实、放松的感觉。

卡其黄色搭配浅蓝色，是低纯度配色中辨识度较高的一种搭配。

深灰色搭配矿紫色，简约而不失时尚感，是家居装饰中的常用配色。

墨绿色搭配浅蓝色，视觉效果舒适，给人一种健康、自然之感，能被人们广泛接受。

配色速查

沉稳	苦涩	舒适	时尚

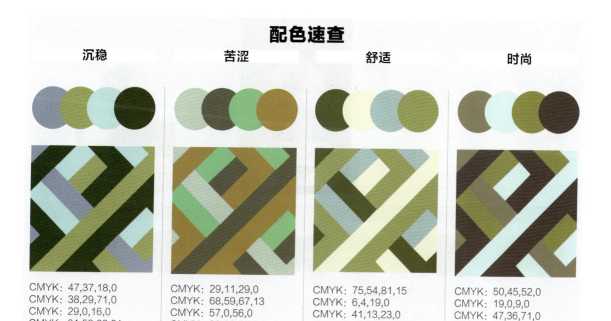

CMYK: 47,37,18,0
CMYK: 38,29,71,0
CMYK: 29,0,16,0
CMYK: 81,58,93,31

CMYK: 29,11,29,0
CMYK: 68,59,67,13
CMYK: 57,0,56,0
CMYK: 36,53,83,0

CMYK: 75,54,81,15
CMYK: 6,4,19,0
CMYK: 41,13,23,0
CMYK: 43,30,66,0

CMYK: 50,45,52,0
CMYK: 19,0,9,0
CMYK: 47,36,71,0
CMYK: 80,70,55,17

这是一款休闲手表的网页广告设计。整体画面干净、朴素，给人一种平易近人的印象。

画面中文字大体集中在右侧，图文分明，在展示产品外观的同时，能够结合文字含义进行更透彻的了解。

色彩点评

- 页面黑白灰层次分明，在浅灰色背景下手表的展示图变得特外突出，吸引观者眼球。
- 灰色调是广告设计中常用的颜色，既无炫目刺眼之感，又可给观者留下简朴、舒畅之感。

CMYK: 20,15,15,0　　CMYK: 11,8,11,0
CMYK: 74,65,73,30

推荐色彩搭配

C: 20	C: 66	C: 73	C: 27	C: 71	C: 6	C: 55	C: 43	C: 63	C: 76	C: 90	C: 19
M: 15	M: 51	M: 65	M: 8	M: 75	M: 4	M: 60	M: 33	M: 64	M: 79	M: 71	M: 7
Y: 15	Y: 50	Y: 71	Y: 50	Y: 70	Y: 4	Y: 91	Y: 39	Y: 89	Y: 60	Y: 75	Y: 34
K: 0	K: 1	K: 27	K: 0	K: 39	K: 0	K: 10	K: 0	K: 24	K: 30	K: 49	K: 0

这是一款咖啡的宣传广告设计。画面以一杯咖啡的俯视图片为主，简单干净，激发身体疲劳者的购买欲，使他们能够放松身心，在精神上迅速得到缓解。

主文字正式而不显呆板，反而散发出一丝情调，增强了画面的感染力。而下方文字选择与咖啡色相同的颜色，使整体画面和谐统一。

色彩点评

- 以深咖啡色木纹桌面为背景，简朴自然，巧妙地为咖啡赋予一种天然无添加的符号，使购买者更加信赖此产品。
- 在广告下方的白色背景上分别摆放五种不同颜色的咖啡，表现了此咖啡种类齐全，提供5种不同的口味供消费者购买。

CMYK: 70,78,87,56　CMYK: 12,9,12,0
CMYK: 71,8,100,0

推荐色彩搭配

C: 70	C: 65	C: 9	C: 31	C: 47	C: 63	C: 52	C: 42	C: 45	C: 7	C: 69	C: 50
M: 78	M: 11	M: 3	M: 4	M: 52	M: 69	M: 72	M: 37	M: 45	M: 5	M: 71	M: 69
Y: 87	Y: 67	Y: 7	Y: 69	Y: 69	Y: 97	Y: 100	Y: 60	Y: 100	Y: 6	Y: 82	Y: 88
K: 56	K: 0	K: 0	K: 0	K: 1	K: 34	K: 19	K: 0	K: 0	K: 0	K: 42	K: 12

6.11 神秘

常用主题色：

CMYK:44,67,0,0　CMYK:80,96,18,0　CMYK:32,46,8,0　CMYK:71,84,50,13　CMYK:100,100,49,1　CMYK:55,87,33,0

常用色彩搭配

CMYK: 80,96,18,0　　　CMYK: 32,46,8,0　　　　CMYK: 71,84,50,13　　　CMYK: 100,100,49,1
CMYK: 28,38,0,0　　　CMYK: 100,100,12,0　　 CMYK: 63,72,0,0　　　　CMYK: 21,84,23,0

靛青色搭配丁香紫色，散发出浓浓的紫色气息，营造了一种神秘、浪漫的氛围。　　紫灰色搭配靛青色，色调亮眼，易引人注目，能够引发观者兴趣。　　勃艮第酒红色搭配紫藤色，散发出一种紫金香的香气和魅力感，耐人寻味。　　深蓝色搭配浅洋红色，神秘中带有一丝性感，常用于表达以女性为主体的设计中。

配色速查

| 魅力 | 未知 | 性感 | 魅惑 |

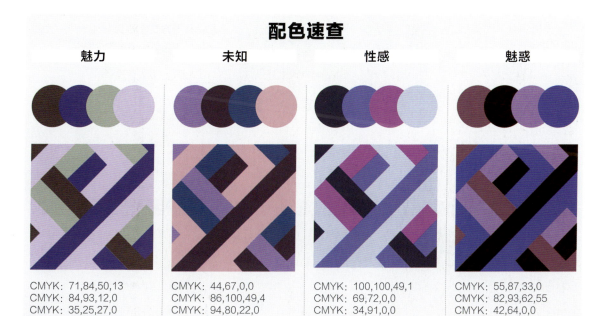

CMYK: 71,84,50,13　　　CMYK: 44,67,0,0　　　　CMYK: 100,100,49,1　　　CMYK: 55,87,33,0
CMYK: 84,93,12,0　　　CMYK: 86,100,49,4　　　CMYK: 69,72,0,0　　　　CMYK: 82,93,62,55
CMYK: 35,25,27,0　　　CMYK: 94,80,22,0　　　CMYK: 34,91,0,0　　　　CMYK: 42,64,0,0
CMYK: 18,30,0,0　　　　CMYK: 14,46,12,0　　　CMYK: 24,19,3,0　　　　CMYK: 83,80,0,0

这是一款阿根廷城市形象广告设计。以自行车为主体，突出低碳环保的城市主题。

字体设计极富创意，生动有趣，在紫色氛围下显得十分烂漫，具有一种神秘的童话色彩。

色彩点评

- 在浅灰紫色背景下使用蝴蝶及灯泡作为自行车的车轮，新意十足，时尚而富有神秘感。
- 黑色线条组成的自行车车体，轮廓清晰，给人干净、闲适的印象。

CMYK: 39,41,23,0　　CMYK: 10,8,13,0
CMYK: 87,83,83,72

推荐色彩搭配

C: 63	C: 70	C: 49	C: 39	C: 37	C: 16	C: 23	C: 86	C: 37	C: 58	C: 83	C: 67
M: 100	M: 96	M: 63	M: 41	M: 58	M: 91	M: 18	M: 100	M: 52	M: 95	M: 100	M: 57
Y: 44	Y: 64	Y: 0	Y: 23	Y: 0	Y: 10	Y: 16	Y: 66	Y: 10	Y: 49	Y: 32	Y: 33
K: 5	K: 46	K: 0	K: 0	K: 0	K: 0	K: 0	K: 56	K: 0	K: 6	K: 1	K: 0

这是一款柔顺剂宣传广告设计。整体画面布局采用重心式构图方式，让人一眼就注意到画面中人物奇特的造型。

画面中人物手中拿着柔顺剂正在饮用。饮用后身体变成彩色的，引发人们对该产品的好奇，促进购买欲望。

CMYK: 34,57,0,0　　CMYK: 0,0,0,0
CMYK: 92,88,88,0　　CMYK: 71,36,35,0

色彩点评

- 青蓝色的环境中加入被紫色毛衣包裹的人物形象，给人以独特、神秘的视觉感受。
- 广告右下角的洋红色产品图直截了当地对产品进行了宣传。

推荐色彩搭配

C: 49	C: 87	C: 13	C: 100	C: 100	C: 50	C: 15	C: 79	C: 83	C: 100	C: 61	C: 50
M: 63	M: 67	M: 10	M: 100	M: 97	M: 85	M: 55	M: 84	M: 37	M: 100	M: 94	M: 57
Y: 0	Y: 36	Y: 10	Y: 58	Y: 37	Y: 0	Y: 0	Y: 43	Y: 55	Y: 54	Y: 0	Y: 0
K: 0	K: 1	K: 0	K: 16	K: 0	K: 0	K: 0	K: 6	K: 0	K: 0	K: 0	K: 0

6.12 沉闷

常用主题色：

CMYK:60,61,98,27　　CMYK:50,46,52,0　　CMYK:93,88,89,80　　CMYK:92,90,61,44　　CMYK:66,78,93,52　　CMYK:95,82,68,51

常用色彩搭配

CMYK: 50,46,52,0
CMYK: 71,65,100,38

灰色搭配橄榄绿色，使整体感觉偏内向，给人一种沉闷的印象感。

CMYK: 93,88,89,80
CMYK: 70,58,74,17

蓝黑色搭配暗绿色，稳重性强，但同时也给人一种压抑、暗沉的感觉。

CMYK: 66,78,93,52
CMYK: 83,64,87,12

深咖色搭配墨绿色，具有强烈的不透气性，易使人产生烦躁的情绪。

CMYK: 95,82,68,51
CMYK: 61,64,83,20

普鲁士蓝色搭配深卡其色，配色较为传统、古典，多数用于中老年人产品中。

配色速查

深沉	压抑	烦躁	传统
CMYK: 69,61,98,27 CMYK: 100,92,57,32 CMYK: 59,48,48,0 CMYK: 73,91,56,27	CMYK: 93,88,89,80 CMYK: 87,63,96,46 CMYK: 82,81,42,5 CMYK: 50,55,74,2	CMYK: 66,78,93,52 CMYK: 95,98,56,37 CMYK: 64,53,82,9 CMYK: 48,43,48,0	CMYK: 95,82,68,51 CMYK: 79,73,61,27 CMYK: 87,95,42,9 CMYK: 64,31,37,0

这是一款汽车品牌的单立柱广告设计。广告中用安全带稳定住该品牌的汽车，在宣传品牌的同时，也在提醒司机安全驾驶、平安出行之意。

画面元素简洁，汽车元素的颜色与背景颜色统一，在驾驶之余不会影响驾驶心情，令人产生炫目、杂乱之感。

色彩点评

- 广告使用蓝黑色作为背景，暗红色为边框，在驾驶中给人一种严肃、谨慎的视觉感。
- 将汽车的银灰色标志摆放在右上角位置，在宣传该品牌的同时也起到了装饰画面的作用。

CMYK: 86,81,59,33　　CMYK: 40,88,96,5
CMYK: 0,0,0,0　　　　CMYK: 10,3,66,0

推荐色彩搭配

C: 63	C: 52	C: 9	C: 93	C: 87	C: 51	C: 38	C: 94	C: 74	C: 87	C: 37	C: 26
M: 65	M: 33	M: 6	M: 88	M: 85	M: 83	M: 30	M: 90	M: 67	M: 83	M: 73	M: 26
Y: 71	Y: 31	Y: 4	Y: 86	Y: 60	Y: 69	Y: 29	Y: 82	Y: 60	Y: 83	Y: 64	Y: 87
K: 18	K: 0	K: 0	K: 88	K: 37	K: 14	K: 0	K: 76	K: 18	K: 73	K: 0	K: 0

这是一款网页广告设计。将左侧文字用指南针的形态呈现，新意十足，从而达到升华画面的效果。

白色的文字在灰色背景下尤为醒目，在表达宣传内容的同时，也活跃了画面气氛，为画面增添透气性。

色彩点评

- 在该网页中大量使用蓝灰色，给人稳重、坚实的视觉感受。
- 以深灰色坚石为背景图案，变相抒发一种坚固之情，暗含该公司产品品质优良，值得信赖。

CMYK: 70,57,54,5　　CMYK: 75,69,56,16
CMYK: 93,88,89,80　　CMYK: 56,0,83,0

推荐色彩搭配

C: 70	C: 77	C: 77	C: 93	C: 64	C: 90	C: 34	C: 95	C: 93	C: 48	C: 86	C: 74
M: 57	M: 64	M: 41	M: 88	M: 46	M: 67	M: 26	M: 88	M: 88	M: 6	M: 65	M: 66
Y: 54	Y: 95	Y: 84	Y: 89	Y: 100	Y: 74	Y: 26	Y: 14	Y: 89	Y: 28	Y: 96	Y: 50
K: 4	K: 41	K: 2	K: 80	K: 4	K: 39	K: 0	K: 0	K: 80	K: 0	K: 49	K: 7

6.13 生机

常用主题色:

CMYK:26,0,75,0　　CMYK:58,0,20,0　　CMYK:56,0,52,0　　CMYK:42,0,73,0　　CMYK:18,0,71,0　　CMYK:62,6,66,0

常用色彩搭配

CMYK: 26,0,75,0　　CMYK: 56,0,52,0　　CMYK: 58,0,20,0　　CMYK: 42,0,73,0
CMYK: 70,3,37,0　　CMYK: 70,87,0,0　　CMYK: 9,15,86,0　　CMYK: 91,60,100,41

黄绿色搭配孔雀绿色，反光感较强，给人一种清新、明快的感觉。

青绿色搭配紫藤色，仿佛闻到淡淡花香，应用于设计中，现代感十足。

天青色搭配鲜黄色，明度较高，易吸引人眼球，是一种积极、活跃的色彩。

苹果绿搭配墨绿色，如嫩草般生机勃勃，给人一种春回大地的感觉。

配色速查

现代	生机	鲜黄	酸甜
CMYK: 58,0,20,0 CMYK: 49,7,95,0 CMYK: 75,32,68,0 CMYK: 8,36,0,0	CMYK: 42,0,73,0 CMYK: 75,24,100,0 CMYK: 55,0,48,0 CMYK: 31,0,9,0	CMYK: 26,0,75,0 CMYK: 51,70,0,0 CMYK: 3,0,9,0 CMYK: 62,0,57,0	CMYK: 62,6,66,0 CMYK: 14,84,24,0 CMYK: 38,0,80,0 CMYK: 6,36,75,0

这是一款产品车体广告设计。车体广告是可移动的户外媒体形式，因此，鲜艳的颜色很有必要。

色彩点评

- 车身主要以白色和黄绿色为主，与该品牌的标志颜色相统一，充满生机且辨识性强。
- 车体文字选用黑白两种颜色，既不抢标志性用色，又达到宣传效果。

以多面立体展示方式传播广告信息，近距离接触消费者，视觉感强，是渲染力极大的四面立体广告。

CMYK: 47,7,96,0　CMYK: 7,5,6,0
CMYK: 85,80,81,67　CMYK: 21,99,100,0

推荐色彩搭配

 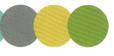 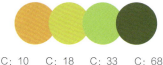

C: 47	C: 36	C: 0	C: 7	C: 63	C: 54	C: 13	C: 52	C: 10	C: 18	C: 33	C: 68
M: 7	M: 0	M: 0	M: 79	M: 0	M: 45	M: 24	M: 22	M: 39	M: 7	M: 0	M: 58
Y: 96	Y: 38	Y: 0	Y: 57	Y: 35	Y: 42	Y: 88	Y: 93	Y: 83	Y: 84	Y: 75	Y: 83
K: 0	K: 0	K: 0	K: 0	K: 0	K: 0	K: 0	K: 0	K: 0	K: 0	K: 0	K: 10

这是一款动物园网页宣传广告设计，是动物园向客户以及网民提供信息的一种方式。

主文字在黄色背景下显得格外突出，使观者在看到文字的同时仿佛置身于动物园，为画面增添氛围感。

色彩点评

- 画面以黄、绿、蓝三种颜色为主，能快速抓住浏览者眼球，感受各种动物的美妙和乐趣。
- 画面中正在爬行的绿色蜥蜴在黄色背景下显得尤为生动，让人们浏览网站后产生亲身体验动物园的欲望。

CMYK: 13,17,7,6　CMYK: 61,19,89,0
CMYK: 0,0,0,0　CMYK: 70,15,42,0

推荐色彩搭配

C: 58	C: 9	C: 4	C: 18	C: 16	C: 1	C: 29	C: 18	C: 61	C: 16	C: 67	C: 57
M: 5	M: 27	M: 3	M: 0	M: 84	M: 38	M: 58	M: 0	M: 0	M: 54	M: 40	M: 0
Y: 100	Y: 84	Y: 29	Y: 75	Y: 71	Y: 90	Y: 17	Y: 75	Y: 32	Y: 0	Y: 100	Y: 64
K: 0	K: 0	K: 0	K: 0	K: 0	K: 0	K: 0	K: 0	K: 0	K: 0	K: 1	K: 0

6.14 柔和

常用主题色：

CMYK：24,0,47,0　　CMYK：11,12,49,0　　CMYK：54,12,28,0　　CMYK：9,52,15,0　　CMYK：40,0,33,0　　CMYK：18,29,13,0

常用色彩搭配

CMYK：24,0,47,0　　　　CMYK：11,12,49,0　　　CMYK：9,52,15,0　　　　CMYK：54,12,28,0
CMYK：7,35,53,0　　　　CMYK：4,33,1,0　　　　CMYK：6,20,28,0　　　　CMYK：36,0,28,0

豆绿色搭配蜂蜜色，清凉柔和，适用于表达夏日、天然、乐活等主题的表现。　　奶黄色搭配优品紫红色，含灰度较高，视觉感受非常柔和，给人以轻松、舒适的印象。　　浅玫瑰红色搭配壳黄红色，视觉冲击力相对较弱，可以舒缓人们疲劳和紧张的心情。　　青瓷蓝色搭配淡绿色，清澈不刺眼，冷色系相搭配，体现松弛、自由之感。

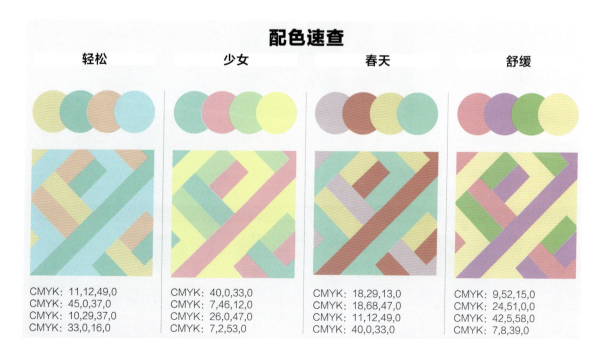

这是一款保温杯网页广告设计。产品物美价廉、品质优越、设计简约，主要面向年龄为8~26岁的学生群体。

文字样式美观可爱，有较强的针对性，符合年轻群体审美。另外，将主体文字放在产品后方，能得到浏览者的更多注意。

色彩点评

- 画面选用灰色作为背景，亲和力强，不会给人产生昂贵、奢侈的印象感。
- 淡粉色的产品摆放在画面中心位置，能第一时间吸引浏览者目光，给人亲切、实用之感。

CMYK: 16,14,9,0　CMYK: 4,42,16,0
CMYK: 76,76,73,48　CMYK: 12,71,56,0

推荐色彩搭配

| C: 4　M: 42　Y: 16　K: 0 | C: 12　M: 58　Y: 36　K: 0 | C: 15　M: 12　Y: 11　K: 0 | C: 37　M: 1　Y: 17　K: 0 | C: 5　M: 31　Y: 0　K: 0 | C: 16　M: 13　Y: 44　K: 0 | C: 56　M: 13　Y: 47　K: 0 | C: 6　M: 21　Y: 33　K: 0 | C: 17　M: 57　Y: 3　K: 0 | C: 93　M: 100　Y: 56　K: 20 | C: 28　M: 27　Y: 29　K: 0 | C: 4　M: 42　Y: 16　K: 0 |

这是一款报纸广告设计。该类型广告传播覆盖面大、时效性强，并且消息准确可靠，有很高的权威性。

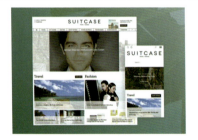

画面中层次有序，主次分明，多次使用摄影图片，为画面带来亮点，更加吸引受众阅读兴趣。

色彩点评

- 该款报纸版面以灰色调的形式呈现，明度偏低，给人一种平和、亲切之感。
- 以青瓷蓝作为图片背景，呈现出细腻的视觉效果，给人安静、稳定的感受。

CMYK: 79,45,51,1　CMYK: 0,0,0,0
CMYK: 49,33,6,0　CMYK: 73,60,51,0

推荐色彩搭配

| C: 22　M: 9　Y: 54　K: 0 | C: 27　M: 21　Y: 20　K: 0 | C: 44　M: 28　Y: 0　K: 0 | C: 73　M: 30　Y: 41　K: 0 | C: 47　M: 0　Y: 20　K: 0 | C: 49　M: 33　Y: 6　K: 0 | C: 0　M: 0　Y: 0　K: 0 | C: 76　M: 59　Y: 65　K: 10 | C: 74　M: 48　Y: 75　K: 6 | C: 86　M: 48　Y: 15　K: 0 | C: 16　M: 10　Y: 39　K: 0 | C: 53　M: 0　Y: 40　K: 0 |

6.15 奢华

常用主题色：

 CMYK:5,19,88,0
 CMYK:60,83,0,0
 CMYK:29,31,96,0
 CMYK:100,94,23,0
 CMYK:7,7,87,0
 CMYK:81,79,0,0

常用色彩搭配

CMYK: 5,19,88,0
CMYK: 17,8,84,0

金色搭配柠檬黄色，是反光极其强烈的颜色，能令人产生一种金碧辉煌、富丽堂皇的印象。

CMYK: 60,83,0,0
CMYK: 18,9,78,0

紫藤色搭配含羞草黄色，整体颜色非常明亮，易让人联想到女性、高贵、奢侈品等词汇，体现皇家气魄。

CMYK: 100,94,23,0
CMYK: 34,69,0,0

靛青色搭配洋红色，颜色浓郁，张力十足，给人华丽、尊贵的感受，深受女性喜爱。

CMYK: 81,79,0,0
CMYK: 12,16,85,0

蓝紫色搭配铬黄色，纯度相对较高，营造出一种神秘的氛围，给人高端、别致的视觉感受。

配色速查

辉煌	华丽	浓郁	奢侈

CMYK: 7,7,87,0
CMYK: 92,89,0,0
CMYK: 42,80,0,0
CMYK: 10,33,0,0

CMYK: 29,31,96,0
CMYK: 13,80,99,0
CMYK: 81,64,0,0
CMYK: 53,100,100,39

CMYK: 100,94,23,0
CMYK: 28,12,92,0
CMYK: 58,72,100,29
CMYK: 9,0,50,0

CMYK: 60,83,0,0
CMYK: 92,100,59,16
CMYK: 21,76,40,0
CMYK: 4,17,59,0

这是一款水果型香水推广广告设计。画面中模特的裙摆逐渐过渡到黄绿色的水中,给人更多遐想空间。

色彩点评

- 画面中人物身穿黄绿色长裙,眸若清泉,动作夸张,充满年轻的活力,都市感十足。
- 画面背景由橄榄绿逐渐过渡到灰色,充满时尚与奢华感。

为了迎合女性纤细娇嫩的身躯,广告中的文字部分选用细长的字体类型,给人纯粹、高端的视觉感受。

CMYK: 24,7,87,0 CMYK: 0,0,0,0
CMYK: 70,59,100,23 CMYK: 30,21,45,0

推荐色彩搭配

C: 24	C: 39	C: 57	C: 68
M: 7	M: 0	M: 44	M: 65
Y: 86	Y: 89	Y: 100	Y: 100
K: 0	K: 0	K: 1	K: 33

C: 12	C: 100	C: 18	C: 36
M: 0	M: 100	M: 27	M: 29
Y: 66	Y: 62	Y: 90	Y: 27
K: 0	K: 28	K: 0	K: 0

C: 42	C: 69	C: 15	C: 48
M: 6	M: 68	M: 5	M: 69
Y: 78	Y: 100	Y: 85	Y: 100
K: 0	K: 41	K: 0	K: 10

这是三星品牌的平面广告设计。在该设计中,将乐器与手机进行有机结合,从侧面表达此款手机适合听音乐、音质好的特点。

色彩点评

- 乐器使用金属黄的颜色进行呈现,使乐器更加逼真,同时给购买者留下高端、有格调的印象。
- 背景与手机的机身使用黑色进行贯穿,大气并具有时尚感,是男士消费群体的不二之选。

在黑色背景下使用白色字体进行表现,展现出较强的空间感,并将品牌标识摆放在左上角位置,既不抢主体物的风头,又达到宣传品牌的作用。

CMYK: 86,86,86,76 CMYK: 23,59,90,0
CMYK: 0,0,0,0

推荐色彩搭配

C: 7	C: 41	C: 86	C: 65
M: 27	M: 48	M: 82	M: 68
Y: 88	Y: 100	Y: 82	Y: 96
K: 0	K: 0	K: 70	K: 37

C: 18	C: 87	C: 46	C: 54
M: 43	M: 84	M: 52	M: 87
Y: 94	Y: 75	Y: 69	Y: 100
K: 0	K: 65	K: 1	K: 36

C: 53	C: 19	C: 17	C: 75
M: 72	M: 79	M: 10	M: 68
Y: 100	Y: 96	Y: 76	Y: 100
K: 21	K: 0	K: 0	K: 50

第7章
平面广告设计的经典技巧

在进行平面广告设计时，除了遵循色彩的基本搭配设计常识以外，还应该注意很多技巧，如关于版式设计、字体、图形图案、创意表达等，只有从全局考虑，才能将设计表达得更清晰。在本章中将讲解常用的平面广告设计妙招。

7.1　大胆留白

平面广告设计时可大量留白。空白的位置除了具有调和画面的紧密舒缓作用外，还可以留给观众更多想象空间。留白中最常见的误区就是认为是留出白色，其实并非如此，它的真正含义是留出空间，背景可以是白色、黑色或者其他颜色，从风格上可以传递出雅致、高端、文艺之感。

这是一款水饮料广告设计。图中将饮料比作一个巧克力涂层蛋糕，寓意既美味又低热量，深深吸引减肥群体目光。画面灰色背景面积较大且无其他元素装饰，能将主体元素创造出一个强大的焦点，为中间元素带来呼吸的空间。

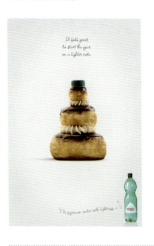

CMYK：9,7,7,0
CMYK：36,48,78,0
CMYK：61,9,36,0

推荐配色方案

CMYK：73,88,92,69　　CMYK：25,36,64,0
CMYK：12,9,9,0　　　　CMYK：62,8,38,0

CMYK：14,11,10,0　　　CMYK：6,4,4,0
CMYK：47,65,100,7　　CMYK：27,3,13,0

这是一幅关于耳机的平面广告设计。整体设计清晰、简洁，将耳机围绕成一个人脸形状，极富创意性，引出观者联想，同时背景层整洁醒目，能与耳机相互衬托，增强画面空间感，使观者的视觉得以喘息。

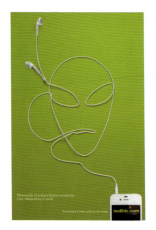

CMYK：44,13,99,0
CMYK：9,7,7,0

推荐配色方案

CMYK：55,27,100,0　　CMYK：14,11,10,0
CMYK：5,4,4,0　　　　CMYK：93,88,89,80

CMYK：74,67,64,23　　CMYK：18,14,13,0
CMYK：12,9,9,0　　　　CMYK：46,16,100,0

7.2 利用色彩突出对比

除了常规的色彩搭配方式外，不妨试一下选择两种色相区别较大的色彩进行搭配，会使得画面更精彩，视觉冲击力更强。但是一定要注意，尽量避免两种颜色所占面积相同。通常建议主色占大部分，而辅助色占小部分。这样的搭配会更舒适。

这是一款创意广告设计。青色背景与黄色香蕉皮形成对比色，给人一种典雅、稳定的视觉效果，并将香蕉内部以纯木的形式展现，呈现出一种环保的理念，易博得人们好感，使画面整体的艺术形象得到提升。

CMYK：60,15,18,0
CMYK：11,31,80,0
CMYK：1,0,1,0

推荐配色方案

CMYK：62,16,20,0 CMYK：86,55,39,1
CMYK：23,44,92,0 CMYK：2,15,25,0

CMYK：45,5,12,0 CMYK：0,0,0,0
CMYK：16,35,87,0 CMYK：61,17,19,0

这是一款假牙护理创意广告设计。画面将红色苹果与绿色猕猴桃进行有机结合，与纯度较低的灰色背景搭配，使对比强烈，更加凸显主体，产生一种亮眼而又不失生动的效果，提升广告整体效果。

CMYK：13,11,12,0
CMYK：41,100,100,7
CMYK：52,11,87,0

推荐配色方案

CMYK：36,100,100,3 CMYK：44,5,89,0
CMYK：30,27,26,0 CMYK：29,9,83,0

CMYK：17,100,100,0 CMYK：34,31,29,0
CMYK：0,0,0,0 CMYK：49,2,99,0

7.3 通过置换物象赋予新的含义

在平面广告中,"移花接木"属于常见表现手法,借助与目标元素相似或具有指向性的另外一种元素作为替换,将不同的功能,不同结构的物质进行组合,从而呈现新的意义,构成一种非现实组合的形式,使画面具有更加新奇的创意氛围。

这是一款关于农场的创意广告设计。将平时大家所熟悉的自行车与蔬菜结合到一起,呈现出一种复合型的玉米形象,让这些事物有了全新的意义。天青色与绿色的结合给人一种亲切、自然的感觉,让人联想到春意盎然的景象和新鲜无公害的蔬菜。

CMYK: 56,13,30,0
CMYK: 40,0,77,0
CMYK: 77,74,73,46

推荐配色方案

CMYK: 62,15,33,0 CMYK: 69,62,65,15
CMYK: 81,77,77,57 CMYK: 48,3,92,0

CMYK: 61,7,31,0 CMYK: 80,62,100,40
CMYK: 43,0,87,0 CMYK: 92,66,70,35

这是一幅美食地图创意广告设计。将鲜嫩的大虾以地标形状呈现在画面中心位置,既指明美食的位置,又勾引观者味蕾,一语双关。同时橙黄色调的画面象征着美味,在食品海报设计中十分常见,能给人活泼、欢快的印象。

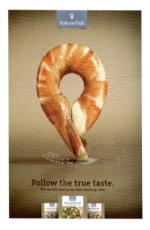

CMYK: 30,43,62,0
CMYK: 8,68,93,0
CMYK: 72,47,22,0

推荐配色方案

CMYK: 27,45,53,0 CMYK: 14,30,77,0
CMYK: 12,19,22,0 CMYK: 0,51,72,0

CMYK: 11,66,92,0 CMYK: 16,30,43,0
CMYK: 71,45,23,0 CMYK: 66,78,97,52

7.4 放大与缩小产生夸张作用

广告是提高商品知名度的必不可少的武器，适当地将广告中的元素进行放大或缩小处理，能使画面增添活跃气息，让消费者印象深刻，感受趣味。

这是一款饼干广告设计。画面利用独特的创意将儿童的嘴巴放大，铁路缩小，建造成一个"通往嘴巴的隧道铁路"，形象生动有趣、创意十足，与儿童主题食品相呼应，让人拍案叫绝。

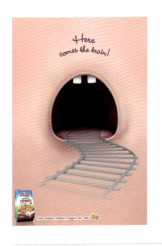

CMYK：3,30,27,0
CMYK：4,5,6,0
CMYK：62,99,100,60
CMYK：50,44,45,0

推荐配色方案

CMYK：3,31,29,0　　CMYK：22,66,64,0
CMYK：46,42,48,0　 CMYK：50,2,6,0

CMYK：5,25,21,0　　CMYK：4,3,5,0
CMYK：31,84,63,0　 CMYK：11,53,83,0

这是一款男士护肤品创意广告设计。将额头比作一条马路，而皱纹则是马路上的障碍，一辆白色轿车在马路上行驶，撞到了皱纹上，从侧面表明皮肤粗糙给人们带来的危害同样很可怕，从而诱导消费者产生购买行为。

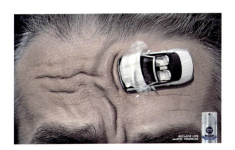

CMYK：19,36,36,0
CMYK：81,78,75,56
CMYK：10,8,9,0

推荐配色方案

CMYK：19,40,40,0　 CMYK：70,65,64,17
CMYK：0,0,0,0　　　CMYK：85,84,82,72

CMYK：77,56,28,0　　CMYK：13,10,10,0
CMYK：80,77,73,52　 CMYK：16,39,35,0

7.5 利用重组拼合调整元素原始形象

"重组拼合"是将元素本身结构进行拆分替换或交换自身元素的位置,它是一种艺术造型,除了被用来增强视觉丰富性之外,还可传达广告所暗含的观念,进而构成在大众传播中最具感染力和精神渗透力的一种表现方式。

这是一款国际儿童运动会广告设计。画面构图中规中矩,将足球形象与人物的头发进行有机结合,使广告更具感染力。天青色背景如清水般细腻、清秀,平衡了画面中因红绿对比过强而产生的烦躁感,使广告看起来更加自然。

CMYK: 39,9,18,0
CMYK: 28,37,49,0
CMYK: 79,83,90,71
CMYK: 83,31,80,0

推荐配色方案

CMYK: 29,36,49,0 CMYK: 61,31,35,0
CMYK: 85,82,80,68 CMYK: 84,35,79,1

CMYK: 21,0,5,0 CMYK: 88,86,84,75
CMYK: 40,63,81,1 CMYK: 21,97,91,0

这是一款汽车保险协会广告设计。画面采用对称式构图,将棒球与苹果有机重组,创意新颖,促使主体元素在米色背景中"跳"出来。白色文字在主体元素上方排列规整,能直观地表现出海报用意。

CMYK: 26,33,41,0
CMYK: 5,10,8,0
CMYK: 60,91,82,0
CMYK: 53,29,87,0

推荐配色方案

CMYK: 26,34,42,0 CMYK: 12,91,78,0
CMYK: 54,13,89,0 CMYK: 7,11,11,0

CMYK: 41,43,51,0 CMYK: 4,47,0
CMYK: 6,67,53,0 CMYK: 75,75,83,56

7.6 开拓思维，使画面趣味性十足

在平面广告设计中，趣味性作品是将画面中想表达的宗旨用形象、趣味、生动的形式展现，呈现出一种幽默、诙谐的状态，它的作用不容小觑并具有很强的艺术穿透力，能在观看的第一秒就吸引受众群体的眼球，同时提高品牌知名度。

这是一款零食广告设计。图中一个土豆坐在椅子上，并用番茄酱浇在土豆顶部，犹如一顶皇冠，像极了一位威风凛凛的国王，在黑色背景的烘托下使画面更加神秘、富有风趣，给人一种既庄重又暗藏力量感的印象。

CMYK：91,87,87,78
CMYK：11,16,50,0
CMYK：42,92,100,8

推荐配色方案

CMYK：91,87,87,78　CMYK：11,16,49,0
CMYK：40,89,100,5　CMYK：71,15,73,0

CMYK：11,12,89,0　CMYK：91,87,87,78
CMYK：62,64,87,22　CMYK：33,72,51,0

这是一款红酒的广告设计。以淡紫色作为背景层，两只酒杯碰撞在一起，形成一只公鸡形状，增强了画面的趣味性和视觉冲击力，同时对红酒进行了很好的诠释和比喻，仿佛给人一种"鸡血汤"的感觉，使观者动力十足、充满自信。

CMYK：10,17,3,0
CMYK：54,95,82,36
CMYK：0,0,0,0
CMYK：84,81,73,57

推荐配色方案

CMYK：9,15,2,0　　CMYK：49,93,82,20
CMYK：90,86,86,77　CMYK：12,29,27,0

CMYK：93,88,89,80　CMYK：13,31,0,0
CMYK：42,91,70,4　　CMYK：57,97,81,44

7.7 巧妙搭配多种色彩

在一幅画面中巧妙地将多种颜色进行杂糅，不仅可以突出作品的特色和主题，同时也能够美化设计的版面，增强整个设计作品的美感，使整体画面更加绚丽多彩，凸显画面气氛。

常用的配色方式：同类色配色、邻近色配色、对比色配色等。

这是一张音乐海报设计。画面采用中心式构图，可增强主体元素的冲击力。背景颜色由青色系渐变与紫色系渐变拼接而成，明度较高，给人一种热闹、华丽的气氛，白色的倾斜文字在色彩缤纷的画面中更易突出，可提升画面动感和韵律性。

CMYK：74,9,37,0
CMYK：68,88,5,0
CMYK：1,8,3,0
CMYK：22,95,14,0

推荐配色方案

CMYK：74,9,35,0　　CMYK：65,88,8,0
CMYK：33,98,22,0　 CMYK：97,100,66,55

CMYK：25,96,14,0　 CMYK：1,6,2,0
CMYK：87,56,32,0　 CMYK：87,90,12,0

这是关于娱乐主题的创意海报设计。该海报中的洋红色主题文字采用了尖锐的字体设计而成，再加上其他亮眼的色调，极为醒目、浮夸。而画面右下角的详情文字却采用扁平化的字体设计，文字之间产生对比效果，且突出该海报的主题，从而达到宣传的效果。

CMYK：52,78,69,14
CMYK：10,7,7,0
CMYK：7,78,46,0
CMYK：82,58,63,14

推荐配色方案

CMYK：49,82,76,15　CMYK：54,15,100,0
CMYK：69,99,57,28　CMYK：10,25,90,0

CMYK：51,0,16,0　　CMYK：51,0,16,0
CMYK：27,94,86,0　 CMYK：5,37,70,0

7.8 色彩节奏与韵律感的运用

平面设计也运用重复、渐变、放射、聚散、对比等形式,体现出节奏感。节奏可以使广告画面设计具有生气和积极向上的活力。

这是儿童护牙口香糖广告设计。画面偏向莫兰迪调色,给人一种典雅、温和的视觉效果,仿佛能感受到口香糖的柔软。气球里装着的香蕉既表明口香糖的口味,又暗指对牙齿的保护,为画面带来强烈节奏感。

CMYK:39,23,14,0
CMYK:1,19,29,0
CMYK:11,40,12,0

推荐配色方案

CMYK:42,26,14,0　　CMYK:6,14,10,0
CMYK:1,16,21,0　　CMYK:11,77,22,0

CMYK:29,23,18,0　　CMYK:3,12,11,0
CMYK:58,35,15,0　　CMYK:8,31,44,0

这是一款创意广告设计。同类色系的红色配色方案使画面整体色调和谐、统一,给人一种欢庆、热闹的感觉,而主体闹钟上方的文字像线一样松动自如,倾斜的字体动感十足,同时也增强了画面的跃动性。

CMYK:64,85,93,56
CMYK:26,95,83,0
CMYK:12,42,85,0
CMYK:7,8,85,0

推荐配色方案

CMYK:50,86,100,24　CMYK:90,87,85,77
CMYK:18,39,87,0　　CMYK:44,97,96,11

CMYK:90,87,85,77　CMYK:36,95,97,3
CMYK:7,9,6,0　　　CMYK:7,8,85,0

7.9 巧妙地将色彩进行调和与运用

通常在一个广告中,色彩混乱的画面会造成观者视觉上的不适,也会在很大程度上降低广告质量,所以在制作广告时色彩调和是影响广告效果最重要的因素之一,其优点是将画面色彩进行协调统一,尽量选取全暖或全冷的主色,搭配少量对比色彩,这样能使广告达到事半功倍的效果。

这是一款冰激凌蛋糕广告设计。作品将蛋糕用玫瑰花形式展现,花朵中的酒红色的蛋糕像极了正在绽放的玫瑰花瓣,仿佛从中飘来阵阵花香,给人一种优雅、浪漫的视觉感。浅玫瑰色背景大多用于表达以女性为主体或表达浪漫主题的设计,突出画面温馨、典雅的情致。

CMYK: 0,51,18,0
CMYK: 42,92,91,7
CMYK: 72,43,100,3

推荐配色方案

CMYK: 1,53,19,0　　　CMYK: 0,29,7,0
CMYK: 0,0,0,0　　　　CMYK: 54,96,83,38

CMYK: 0,24,13,0　　　CMYK: 17,85,63,0
CMYK: 8,66,23,0　　　CMYK: 50,27,100,0

这是一款儿童运动鞋广告设计。画面整体明度较高,一双带有翅膀的运动鞋在空中飞舞,具有立体效果的多彩线条缠绕其中,能进一步增强空间感,同时对比色的搭配能吸引观者眼球。丰富的整体画面,符合活力四射的儿童主题,能更准确地指明受众群体。

CMYK: 57,14,8,0
CMYK: 3,3,3,0
CMYK: 5,95,100,0

推荐配色方案

CMYK: 65,21,9,0　　　CMYK: 0,0,0,0
CMYK: 3,90,99,0　　　CMYK: 29,0,64,0

CMYK: 8,5,86,0　　　CMYK: 16,12,12,0
CMYK: 72,41,0,0　　　CMYK: 32,4,6,0

7.10 利用行动号召力增强海报宣传效果

行动号召力类型的海报具有一定的带动性，可使观者产生一种参与感和互动感，加大了广告的宣传力度。如参加音乐会或电影宣传活动，这类活动号召观者十分重要，能起到促进消费者消费的作用。

这是一款环保公益广告设计。画面中灰色与绿色明度较低，给人一种自然、雅致之感。叶子中的一辆辆汽车首位相接，形成一个环形的镂空艺术，同时也在呼吁人们要减少二氧化碳排放，节约资源。

CMYK：18,10,22,0
CMYK：48,14,99,0

CMYK：33,20,35,0　　CMYK：14,11,89,0
CMYK：45,6,96,0　　 CMYK：58,49,48,0

CMYK：20,2,87,0　　 CMYK：85,46,100,8
CMYK：60,18,78,0　　CMYK：15,7,22,0

这是一款果酱广告设计。天青色的色调清冽而不张扬，给人一种舒适、洁净的印象。盘中的薯条堆叠成手的形状，正要去拿它右侧的果酱，这种新奇的创意使画面充满趣味性，个性十足。

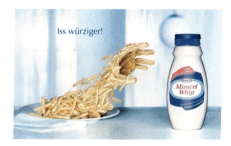

CMYK：22,7,5,0
CMYK：87,66,26,0
CMYK：7,33,75,0
CMYK：3,80,52,0

CMYK：42,13,13,0　　CMYK：81,66,8,0
CMYK：14,50,89,0　　CMYK：9,52,27,0

CMYK：30,24,23,0　　CMYK：7,79,60,0
CMYK：3,5,6,0　　　　CMYK：63,28,20,0

7.11 巧妙使用形状进行构图

形状在平面广告中魅力十足，具备一定的视觉美感。它是设计师为了迎合消费者消费和提高受众影响而在画面中添加的修饰。在表现技巧上可以用解构、叠加、错位、具象与抽象相结合的方法加以展现。

这是一款杂志封面设计。封面字体排列清晰，在黑白色调的画面中黄色文字显得尤为刺眼，右侧的白色形状出现在黄金分割点位置，能使读者迅速将目光聚集于此，使画面整体更加充实、饱满。

CMYK：79,74,72,46
CMYK：0,0,0,0
CMYK：8,2,86,0

推荐配色方案

CMYK：8,2,86,0　　　CMYK：21,16,16,0
CMYK：0,0,0,0　　　CMYK：93,88,89,80

CMYK：43,35,33,0　　CMYK：81,77,75,54
CMYK：16,25,87,0　　CMYK：6,5,5,0

该款广告采用满版式构图，洋红色既有红色本身的特点，又能体现出愉快、活力的视觉感，为画面营造出优美、热烈的色彩感觉。白色文字在画面顶部十分醒目，能够提高画面整体亮度，搭配下方蜂巢形状元素，给人激情澎湃、个性张扬的感受。

CMYK：25,95,6,0
CMYK：55,94,5,0
CMYK：1,3,1,0
CMYK：8,19,31,0

推荐配色方案

CMYK：55,94,5,0　　　CMYK：19,85,0,0
CMYK：0,0,0,0　　　CMYK：28,97,97,0

CMYK：72,100,36,1　　CMYK：8,19,33,0
CMYK：11,64,0,0　　　CMYK：87,96,74,69

7.12 使用3D元素增强画面空间感

在当代平面设计中，3D元素已成为一种趋势，是建立在平面和二维设计基础上的一种设计方法，使物体以三维立体形式展现，并丰富它们的内部结构，形成具有层次感的视觉错位，引发人们的注意和联想。

这是一款单立柱3D宣传广告设计。画面以褐色调为主，刺激了人的感官神经，易引起消费者购买欲望。凸出的饮料在画面中立体感强烈，充分地活跃了气氛，让版面更加生动，品牌概念更加鲜明。

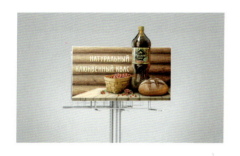

CMYK: 23,17,17,0
CMYK: 37,65,64,0
CMYK: 9,88,74,0
CMYK: 64,78,88,48

推荐配色方案

CMYK: 31,24,24,0　　CMYK: 65,85,84,56
CMYK: 2,9,23,0　　　CMYK: 16,84,64,0

CMYK: 86,60,100,40　CMYK: 17,35,47,0
CMYK: 11,56,72,0　　CMYK: 68,60,57,7

这是一款关于夹心糖果的公交站牌广告设计。背景以黄色和粉红色作为主色调，明纯度较高，让广告十分醒目，刺激人的感官，前景中夹心正在流淌的糖果给人美味的感受，使画面具有强烈感染力。

CMYK: 13,14,77,0
CMYK: 12,82,32,0
CMYK: 6,4,6,0
CMYK: 84,58,13,0

推荐配色方案

CMYK: 7,89,48,0　　CMYK: 13,18,76,0
CMYK: 4,8,50,0　　 CMYK: 36,97,88,0

CMYK: 11,12,82,0　　CMYK: 21,13,13,0
CMYK: 83,57,18,0　　CMYK: 51,0,64,0

7.13 巧妙运用字体排列

字体在广告中通常起到解释说明的作用，随着平面广告的不断发展，现如今字体可以成为广告的附属设计，在作品中可充当主要元素，成为设计的主宰，用自身的价值去感染观者，从而达到宣传目的。

这是一款关于理发的海报设计。画面采用满版式构图，使画面舒适饱满。不同明度的蓝色作为背景色，给人以沉稳、清爽的视觉感受，能够凸显出前方毛茸茸的创意文字，使文字更具律动性和立体感。

CMYK：94,75,27,0
CMYK：5,13,43,0
CMYK：0,0,0,0
CMYK：12,91,27,0

推荐配色方案

CMYK：94,73,28,0　　CMYK：3,15,48,0
CMYK：0,89,12,0　　 CMYK：65,27,3,0

CMYK：66,29,0,0　　 CMYK：2,61,2,0
CMYK：100,91,57,33　CMYK：5,30,69,0

这是一款麦当劳品牌的宣传广告设计。画面采用中心式构图，在红色背景上方用一个男人的侧脸剪影作为主体，将文字作为男士的思想在脑部位置呈现，增强画面说明性，使整体画面更具亲和力，拉近了与消费者之间的距离。

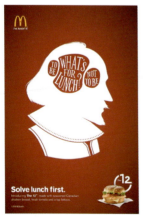

CMYK：34,100,100,0
CMYK：0,0,0,0
CMYK：10,43,90,0

推荐配色方案

CMYK：34,100,100,1　CMYK：56,100,100,48
CMYK：0,0,0,0　　　 CMYK：10,63,80,0

CMYK：63,99,99,61　 CMYK：4,3,3,0
CMYK：5,31,88,0　　 CMYK：15,83,84,0

7.14　巧妙运用色彩对比

　　人们对于色彩的感知是强烈的，所以在平面设计中经常会运用到大量的色彩对比。色彩对比应用通常可以分为色相对比、明度对比、纯度对比、冷暖对比、面积对比等。不同的色彩对比方式会产生不同的视觉印象。

　　该款海报明纯度较高，一位黝黑的女性模特帅气地出现在画面中心，有很强的视觉冲击力。人物后方的洋红色背景搭配柠檬黄色文字，两种颜色色相差别巨大，视觉刺激感超强，让整幅作品更具活力和时尚感。

CMYK：49,80,0,0,
CMYK：62,94,87,56
CMYK：9,0,83,0

推荐配色方案

CMYK：19,91,100,0　　CMYK：9,0,82,0
CMYK：23,46,0,0　　　CMYK：49,80,0,0

CMYK：49,80,0,0　　　CMYK：61,87,80,48
CMYK：19,79,86,0　　　CMYK：14,28,90,0

　　这是一款啤酒创意广告设计。飞溅的啤酒组合成两个人正在激烈抢球的状态，体现出啤酒与愉快生活之间的联系，后方不同明度的绿色背景给人一种和平和友善的印象，增添画面的生机，与前方香蕉黄色的啤酒形成一定的对比。

CMYK：87,45,100,8
CMYK：3,4,11,0
CMYK：6,26,90,0
CMYK：15,95,61,0

推荐配色方案

CMYK：53,8,96,0　　　CMYK：8,0,84,0
CMYK：13,47,92,0　　 CMYK：91,62,100,46

CMYK：9,36,91,0　　　CMYK：84,32,100,0
CMYK：0,0,0,0　　　　CMYK：17,91,50,0

7.15 负空间的巧妙运用

简单来说，负空间就是元素之间的一种空白空间，是元素在相互矛盾、相互补充、相互统一中形成的图形，能给人以无限想象的空间，给观者带来一种神秘的感受，在平面设计中被广泛运用。

这是一款关于娱乐场所的海报设计。正负形的设计理念使得画面简约而不简单，倾斜的橙黄色叉子打破画面的寂静，并且叉子缝隙中舞动的人物形状为观者带来愉悦的心情，右上角整齐的文字有效地平衡了画面，这样的氛围感奇特而具有内涵。

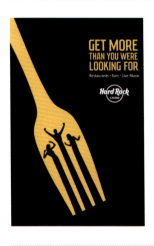

CMYK: 93,88,89,80
CMYK: 3,31,89,0

推荐配色方案

CMYK: 15,64,84,0　　CMYK: 6,4,4,0
CMYK: 3,31,89,0　　CMYK: 93,88,89,80

CMYK: 68,60,57,7　　CMYK: 3,16,55,0
CMYK: 93,88,89,80　　CMYK: 14,0,67,0

这是某商铺周年店庆POP广告设计。图中背景用淡粉色的时尚底纹进行平铺，上方的艺术性渐变文字为画面增添一丝魅惑和可爱，具有强烈的女性气息，文字上方使用负空间形式设计的小猫形状提升整体灵动感，提升了画面的趣味性。作品采用类似的几种色彩渐变搭配非常时尚、新潮。

CMYK: 2,7,3,0
CMYK: 5,79,33,0
CMYK: 76,100,35,1

推荐配色方案

CMYK: 5,71,40,0　　CMYK: 74,100,35,1
CMYK: 4,3,3,0　　　CMYK: 5,93,17,0

CMYK: 5,45,32,0　　CMYK: 26,20,19,0
CMYK: 57,91,0,0　　CMYK: 5,85,29,0

7.16 少即是多原则

现代平面设计推崇"少即是多"原则，用尽可能少的元素去设计画面，给人以简洁美的感受，这样不会因为元素过多而使观者产生视觉疲劳。简洁并不等于简单，它对于文字、图形以及色彩的要求更加严格，能更好地突出视觉中心。

这是一款眼镜平面广告设计。画面整体应用元素较少，用形状和字母拼合的眼镜呈现在画面中心位置，平稳而不呆板，反而给人一种热烈、舒适的印象，周围的留白可提升版面清晰度，为视觉留出休息和自由想象的空间。

CMYK：36,95,86,2
CMYK：0,0,0,0

推荐配色方案

CMYK：31,96,92,1　　CMYK：13,88,100,0
CMYK：1,0,8,0　　　　CMYK：93,88,89,80

CMYK：14,79,58,0　　CMYK：11,9,9,0
CMYK：7,97,100,0　　CMYK：38,100,100,4

这是一款番茄酱广告设计。画面中元素简洁，映入眼帘的是一根意大利面系着一个番茄，加上右上角光源的照射，使其有强烈的空间感，不同明度的绿色在背景中给人一种健康、自然的印象，很好地刺激了人的感官神经。

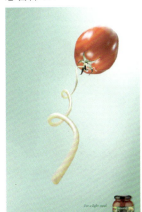

CMYK：31,3,27,0
CMYK：19,27,61,0
CMYK：34,95,94,1

推荐配色方案

CMYK：58,0,60,0　　CMYK：14,1,12,0
CMYK：8,11,46,0　　CMYK：3,78,70,0

CMYK：47,100,100,20　CMYK：6,17,68,0
CMYK：19,0,19,0　　　CMYK：66,25,64,0

7.17 将文字图形化，打造视觉亮点

文字与图形存在着密不可分的依存关系，它不仅可以作为一种符号，还可作为一种比较特殊的图形设计，是一种单一的有机结构体，能为态度、情绪、情感等表象特征赋予新的形式，具有视觉直观性和超越语言的便利性。

这是一款地理杂志创意广告。画面以中心构图的形式呈现，一个巨大的问号摆放在画面中，并与春夏秋冬以及各地带的动物进行结合，使画面意境深厚，给人思维上的转变，同时使广告内容更加充实和丰富。

CMYK: 8,7,13,0
CMYK: 86,81,83,70
CMYK: 77,93,8,0

推荐配色方案

CMYK: 77,40,94,2 CMYK: 44,24,1,0
CMYK: 23,25,48,0 CMYK: 32,25,24,0

CMYK: 25,14,0,0 CMYK: 26,20,19,0
CMYK: 57,60,73,9 CMYK: 11,22,88,0

这是一款冰激凌广告设计。画面将文字图形化，形成一个冰激凌桶和一个勺子的形状，加上阴影的添加，使整体画面更具空间感，同时能让信息的传递更加明确而具有内涵，这种创新型富有个性的文字深受观者喜爱。

CMYK: 73,17,13,0
CMYK: 12,73,61,0
CMYK: 21,8,85,0
CMYK: 26,22,13,0

推荐配色方案

CMYK: 59,99,83,51 CMYK: 1,27,48,0
CMYK: 0,0,0,0 CMYK: 96,93,77,72

CMYK: 5,8,58,0 CMYK: 56,96,77,38
CMYK: 96,93,77,72 CMYK: 41,59,90,1

7.18 运用对称平衡画面

在自然界中，随处可见对称形式，如蜻蜓、花朵、树叶等。在平面设计中，对称是画面中的元素沿中轴上下或左右重复的状态，在视觉上会呈现自然、均匀、协调之感，符合人们视觉习惯，但是过于完整、缺少变化的对称画面往往会给人带来一种呆滞感，所以在应用对称元素时，也要为画面制作一些变化性。

这是一款关于癌症的平面广告设计。作品为对称式构图，可调整画面重心达到平衡状态。将人体肺部结构器官融入画面中，右侧肺叶上的草莓表皮代表此处已经出现问题，使人忧心忡忡，促使人们更加怜惜自己的身体。

CMYK: 22,16,5,0
CMYK: 3,25,13,0
CMYK: 0,0,0,0
CMYK: 35,90,76,1

推荐配色方案

CMYK: 14,10,1,0　　CMYK: 42,32,27,0
CMYK: 6,27,16,0　　CMYK: 32,92,90,0

CMYK: 53,67,52,2　　CMYK: 11,8,4,0
CMYK: 10,15,87,0　　CMYK: 1,17,10,0

这是一款医院的献血广告设计。画面以插画形式呈现，粉红色背景能与人的感情建立连接点，图中人物元素从中间断开并流淌着鲜血，直击广告主题"不要浪费你的血"，从侧面鼓舞人们要定期进行献血，帮助他人，增强画面的生动性。

CMYK: 3,52,39,0
CMYK: 93,88,89,80
CMYK: 0,0,0,0
CMYK: 48,100,100,21

推荐配色方案

CMYK: 31,96,85,1　　CMYK: 3,3,3,0
CMYK: 93,88,89,80　CMYK: 1,42,29,0

CMYK: 52,99,96,36　CMYK: 3,25,35,0
CMYK: 0,69,56,0　　CMYK: 23,17,17,0

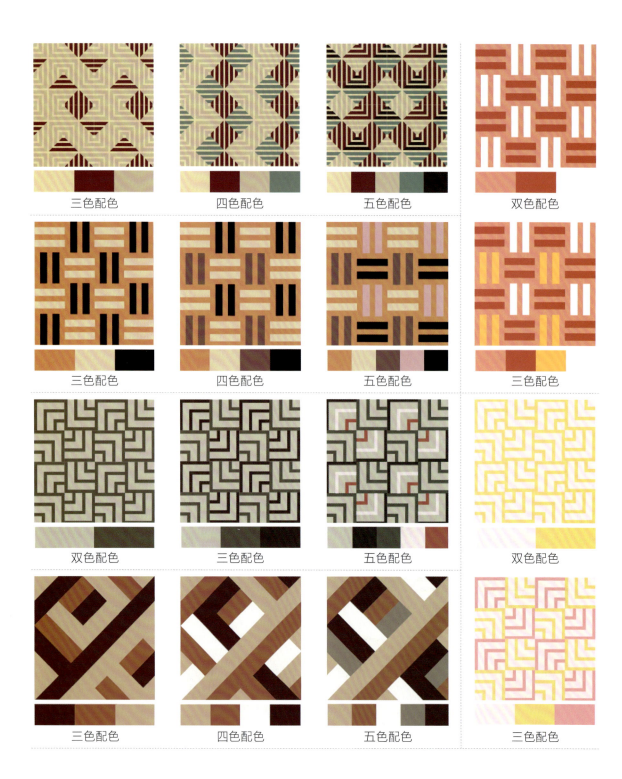

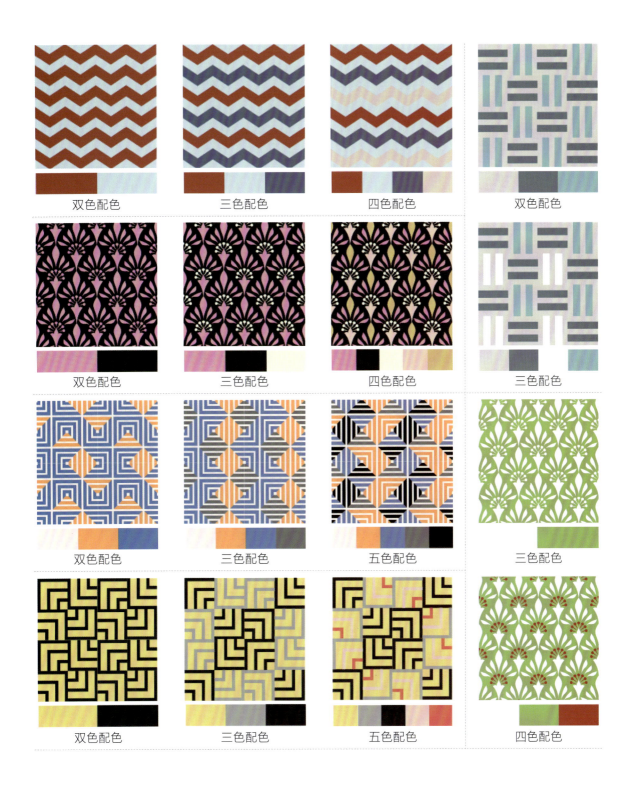

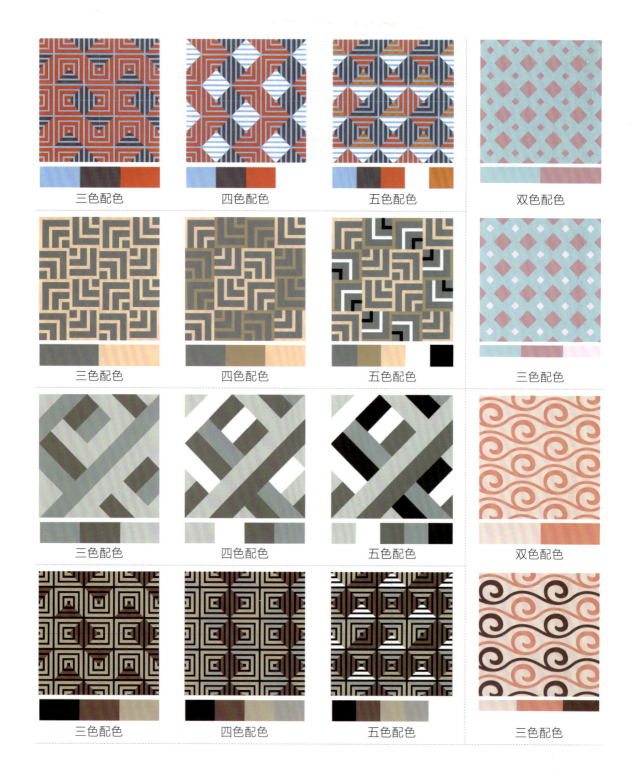